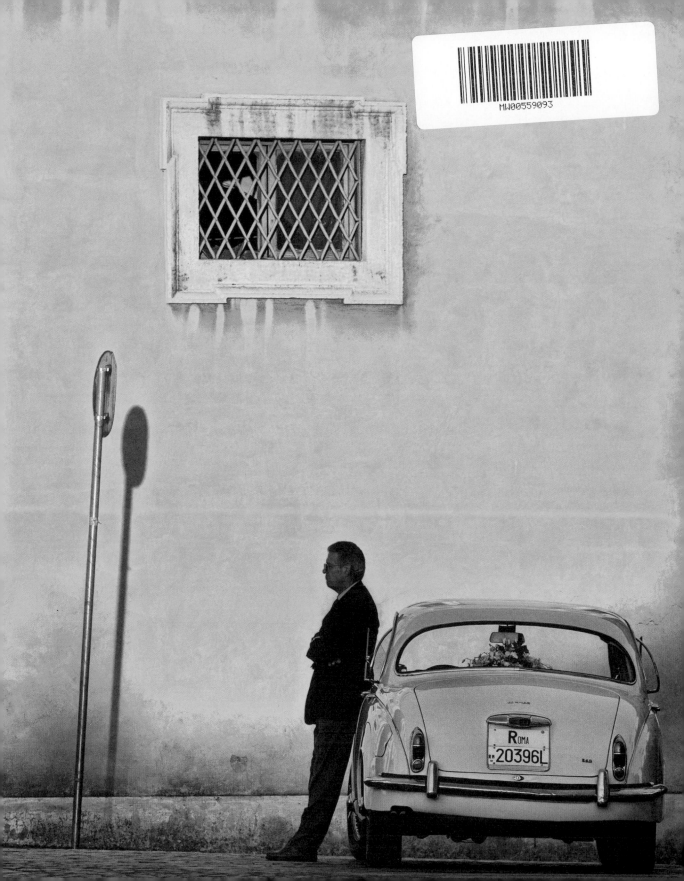

Roma in cucina
The flavours of Rome

A cura di **Edited by** **Carla Magrelli**
Fotografie di **Photographs by** **Barbara Santoro**

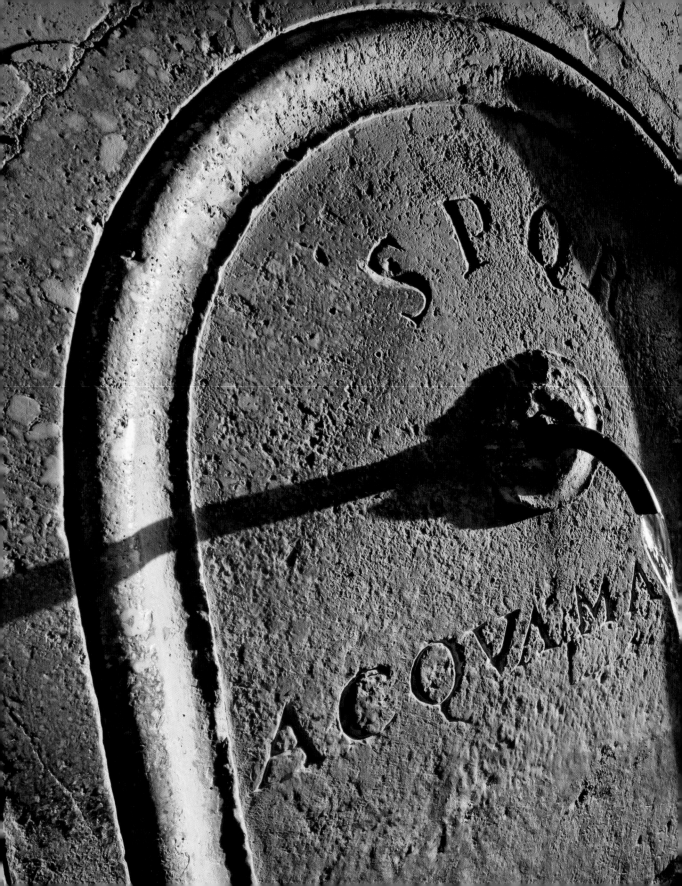

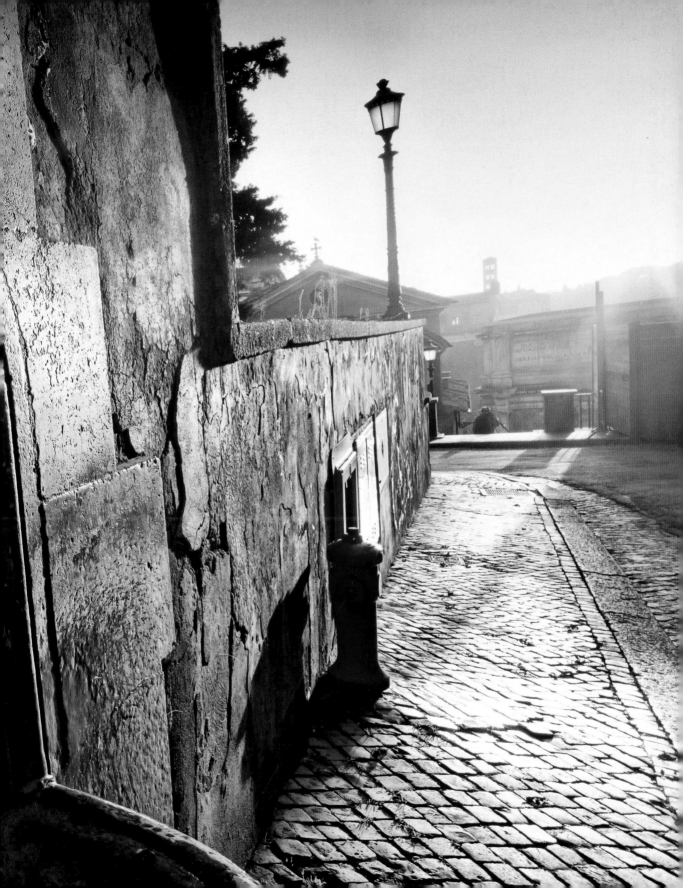

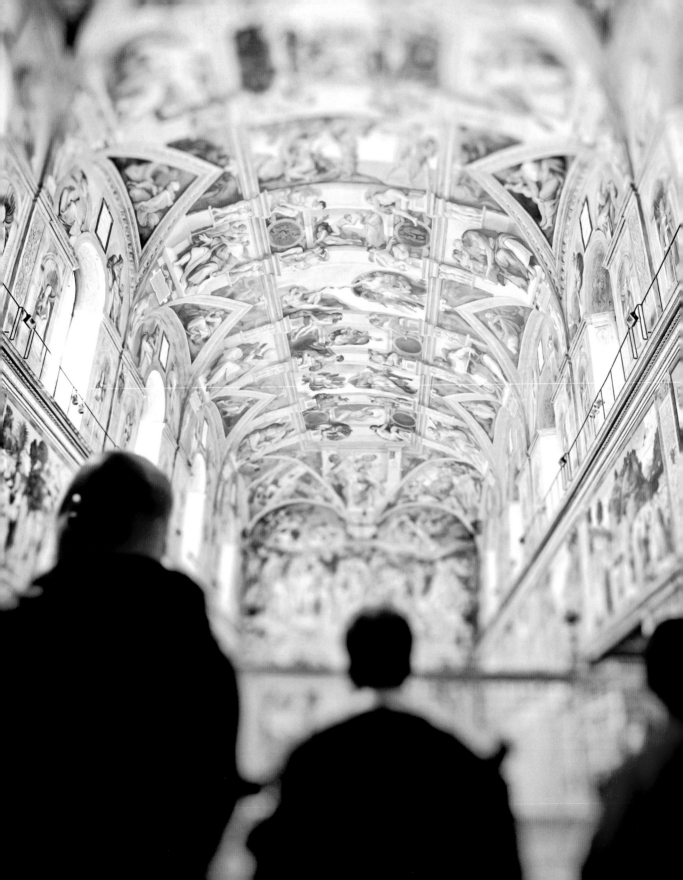

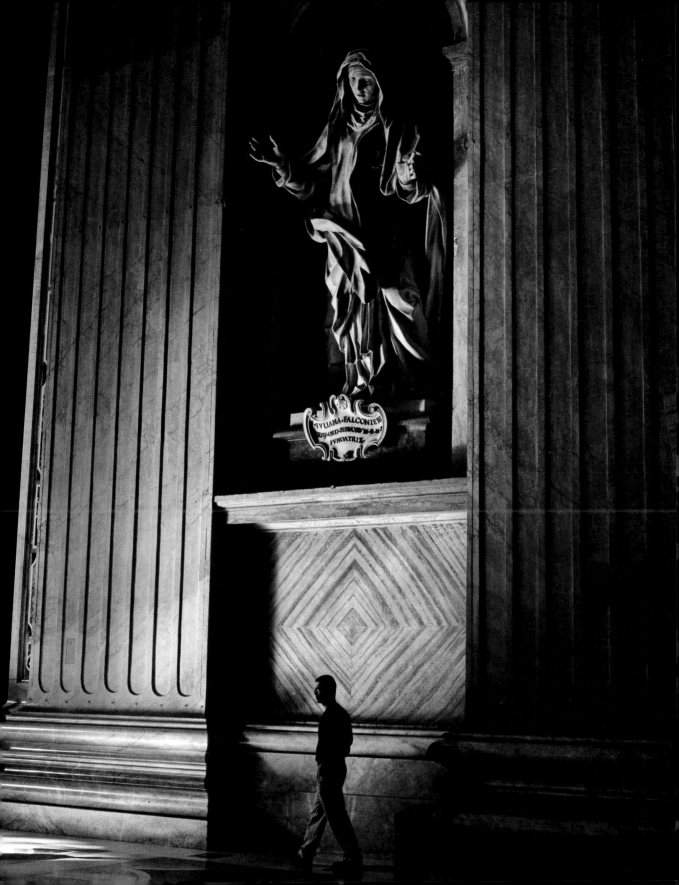

Sommario
Contents

Difficoltà delle ricette Recipe difficulty

■ ☐ ☐ facile easy

■ ■ ☐ media medium

■ ■ ■ elevata hard

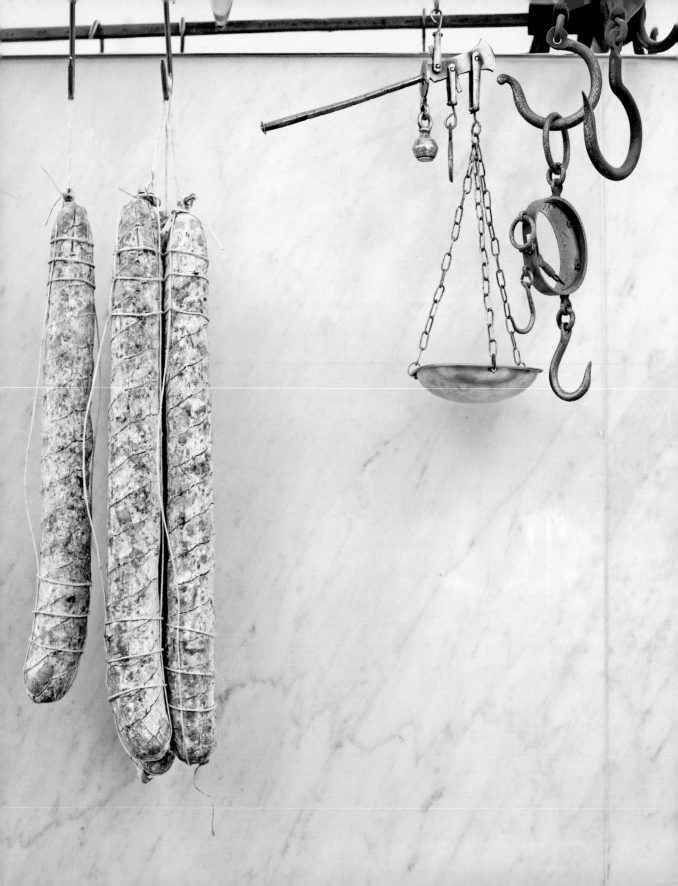

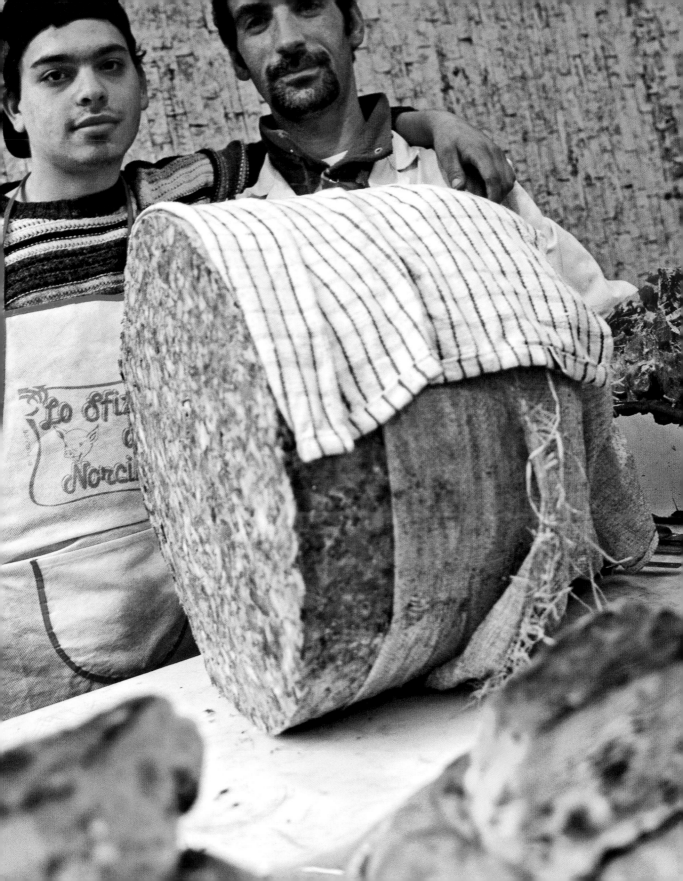

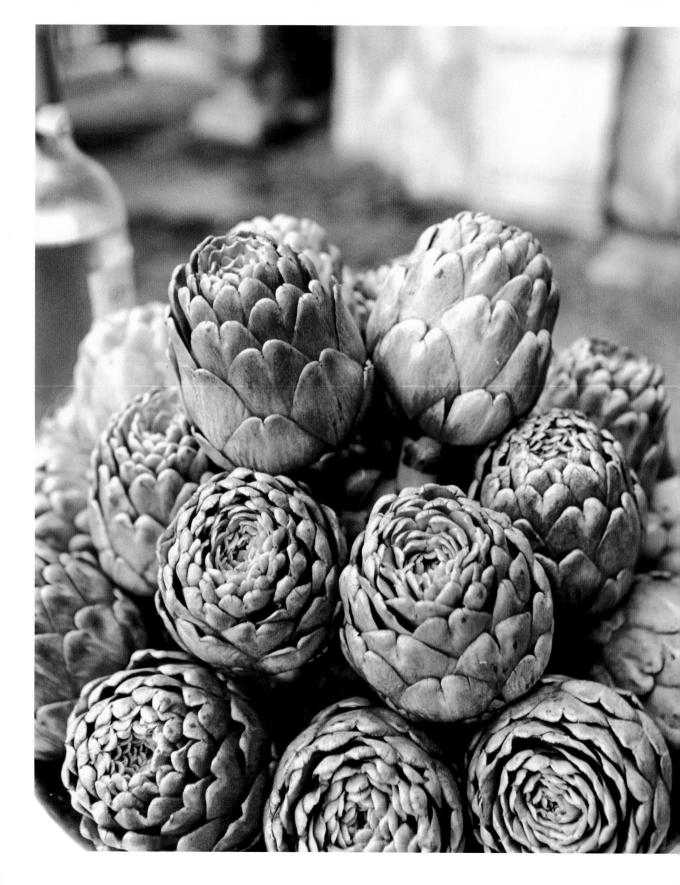

13

La cucina romana: una sinfonia di sapori

Roman Cuisine: a Symphony of Flavour

Sulla buona cucina le definizioni si sprecano: c'è chi la definisce un'arte, chi una scienza, chi un linguaggio di sensazioni ed emozioni che provocano piacere. E c'è pure chi ha detto che la cucina non è solo mangiare, ma molto di più: è poesia.

Tutte queste definizioni si adattano perfettamente alla cucina romana, nella quale i colori e i sapori si intrecciano in una tradizione plurisecolare che ha conservato la genuinità degli ingredienti più autentici. L'anima delle sue ricette è semplice e solo un palato grossolano non riuscirebbe a cogliere gli straordinari profumi di una terra così generosa. Ogni piatto parte da ingredienti semplicissimi ai quali si uniscono le paste e le carni, fino ad arrivare alle verdure dove regnano sovrani la cicoria, le puntarelle, gli asparagi, i broccoletti e i carciofi.

Per descrivere la cucina romana si può usare la chiave di lettura di una sinfonia musicale che inizia con il movimento "allegro" degli antipasti. Le note fragranti dei piatti fritti come le alici, il baccalà, i carciofi alla giudia e i supplì conservano intatto tutto il gusto della cucina ebraica.

Definitions for good cooking abound: there are those who define it an art, or a science, some call it the language of feeling and emotions that bring pleasure. Then there are those who say cuisine is not only eating but much more: it is poetry.

All these definitions are perfectly suited to Roman cuisine, in which colours and flavours interweave in a centuries-old tradition that preserves the goodness of the most authentic ingredients. The key to the recipes is the simplicity and only a unrefined palate would fail to grasp the extraordinary fragrances of such a generous land. Each dish begins with basic ingredients that combine pasta and meat, without neglecting vegetables, where chicory and chicory tips reign supreme, along with asparagus, broccoli and artichokes.

To describe Roman cuisine we can use the analogy of a symphony that opens with an *allegro* movement of appetizers, fragrant notes of fried dishes like anchovies, salt cod, artichokes and rice croquettes that preserve intact all the taste of Jewish cooking. Time and memory also survive in bruschetta, the triumph

16

La cucina romana:
una sinfonia di sapori
Roman Cuisine:
a Symphony of Flavour

Il tempo e la memoria rivivono anche nella bruschetta, trionfo degli ingredienti "poveri", che alcuni presentano con le telline e che per altri diventa un crostino servito con il pecorino profumato e la salvia oppure con la provatura (cioè la provola).

La sinfonia è appena iniziata perché arrivano solenni i primi piatti, quelli che aumentano il piacere con "movimenti lenti". L'imbarazzo è solo nella scelta: la tavola romana mette in bella mostra spaghetti e rigatoni, tonnarelli cacio e pepe, pasta alla gricia, gnocchetti con mazzancolle e zucchine, penne all'arrabbiata, minestre di broccoli e arzilla, fino alle mitiche fettuccine alla papalina che evocano la tradizione popolare della Città Eterna.

I secondi piatti entrano sui passi del "minuetto", il terzo tema di questa sinfonia culinaria. È il momento della carne e dei suoi "pezzi" migliori, sui quali primeggiano l'abbacchio al forno, il pollo con i peperoni e il "quinto quarto" cioè quella rimanenza di bovino o ovino che diventa trippa o coratella. Peperoni, broccoletti, cicoria, puntarelle e carciofi non

of basic ingredients, some served with cockles, others as a crostino topped with spicy Pecorino cheese and sage, or with *provatura*, a young Provola cheese.

The symphony has just begun when solemn first courses arrive, those that intensify pleasure with "slow movements". There is no lack of choice: Roman menus vaunt spaghetti and rigatoni, tonnarelli cacio e pepe, pasta grìcia, gnocchi with shrimp and zucchini, penne arrabbiata, broccoli and skate soup, and iconic fettuccine alla papalina, which evoke a popular tradition in the Eternal City.

The main courses are a minuet, the third theme of this culinary symphony. Now is the time for meat and the best "motifs" excel with roast suckling lamb, chicken with peppers and the "fifth quarter", namely cattle or sheep leftovers that become tripe or offal. Peppers, broccoli, chicory and chicory tips, and artichokes are a constant, in many different recipes, and accompany the minuet with their endless aromas.

The symphony of Roman cuisine is destined to end, like all others,

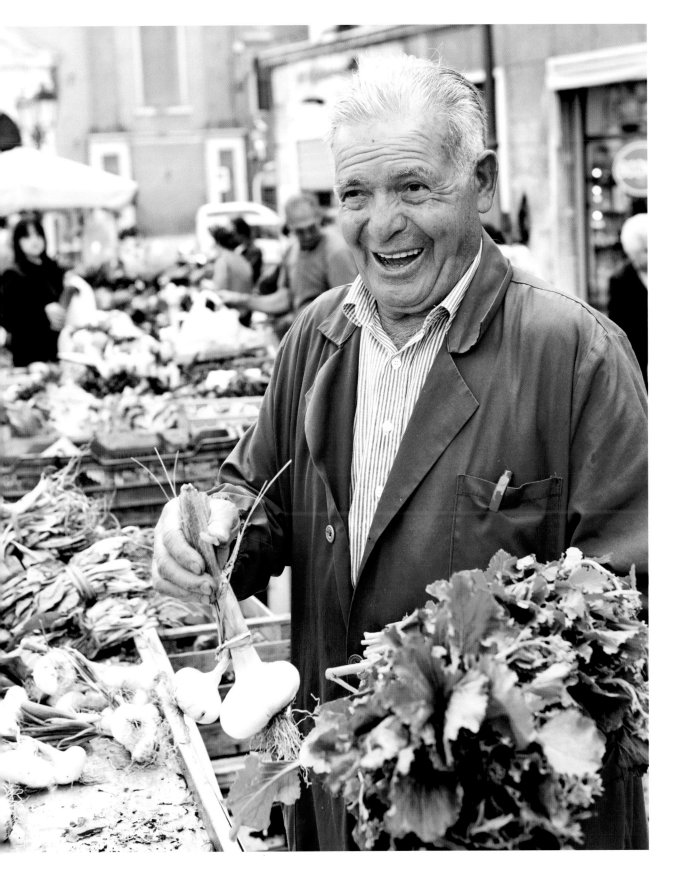

18

La cucina romana:
una sinfonia di sapori
Roman Cuisine:
a Symphony of Flavour

mancano mai: in tutte le salse,
sono i piatti che accompagnano
il minuetto con la fragranza di
mille sapori.

La sinfonia della cucina romana
è destinata a finire, come tutte,
con il "rondò" dei dolci che animano
i giorni della festa in ogni famiglia:
pere cotte nel vino, torta alle mele,
bignè, castagnole e frappe che
spuntano a San Giuseppe e
a Carnevale accanto alla crostata
di ricotta e visciole.

E c'è chi ha addirittura inventato
una pupazza con la pasta di miele
che esibisce ben tre seni prosperosi:
due per il latte e uno per i vini dei
Castelli, che secondo la leggenda
riusciva ad addormentare anche
i bambini più irrequieti.

with the rondo, the dessert, the life
and soul of every family meal: pears
cooked in wine, apple cake, beignets,
castagnole and frappe, typical of Saint
Joseph's Day and Carnival, alongside
a ricotta and sour cherry tart.

And someone has even invented a
"pupazza", a doll of honey paste that
boasts three full breasts: two for milk
and one for Castelli wines, which
legend says would lull to sleep even
the most restless children.

Antipasti

Appetizers

Carciofi alla giudia

Artichokes giudia

Ingredienti per 4 persone
- 8 carciofi romani
 (mammole o cimaroli)
- olio extravergine d'oliva
- sale
- pepe

Serves 4
- 8 Romanesco purple artichokes
- extra virgin olive oil
- salt
- pepper

Pulire i carciofi eliminando prima le foglie esterne e poi la parte più tenace del gambo.

Lessarli nell'olio caldo (non bollente) e, appena cotti, scolarli sulla carta posizionandoli con i gambi rivolti verso l'alto.

Pressare leggermente i gambi in modo che le foglie del carciofo possano allargarsi.

Condire con sale e pepe e, appena si saranno raffreddati, friggerli in olio bollente per 2-3 minuti al massimo in un tegame sufficientemente capiente.

Estrarre i carciofi dal tegame e lasciarli asciugare su carta assorbente prima di servirli ancora caldi.

Clean the artichokes by removing the outer leaves and then the toughest part of the stem.

Cook in hot (not boiling) oil and when just done, drain on kitchen paper, arranging them with the stems facing upwards.

Lightly press down on the stems so the artichoke leaves open.

Season with salt and pepper and, as soon as they are cool, fry in hot oil for 2–3 minutes in a large skillet.

Remove the artichokes from the skillet and leave to dry on kitchen paper, serving while still hot.

Vino Wine: "Tenuta della Ioria" - Cesanese del Piglio Docg - Casale della Ioria, Acuto (Frosinone)

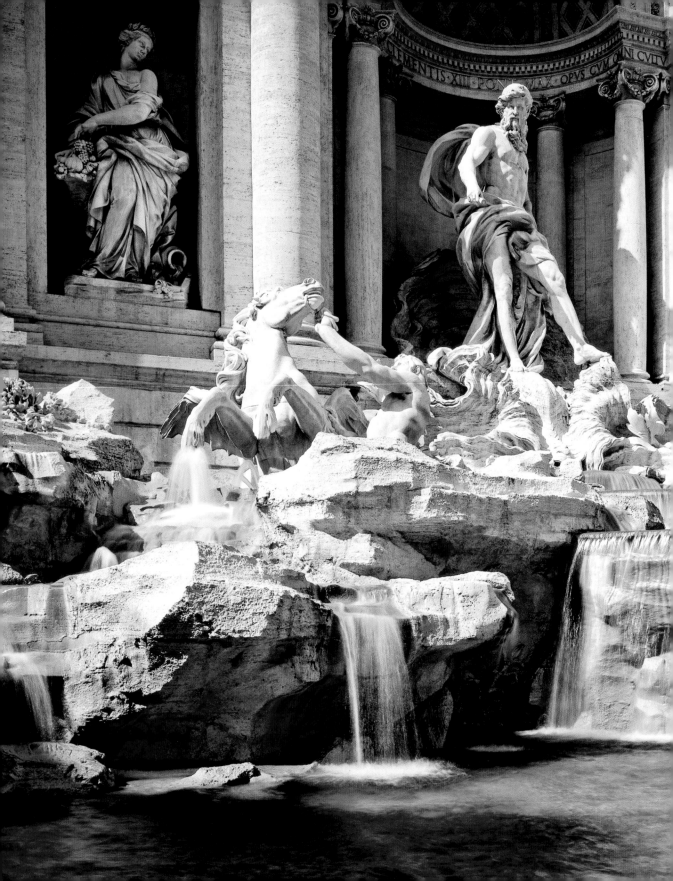

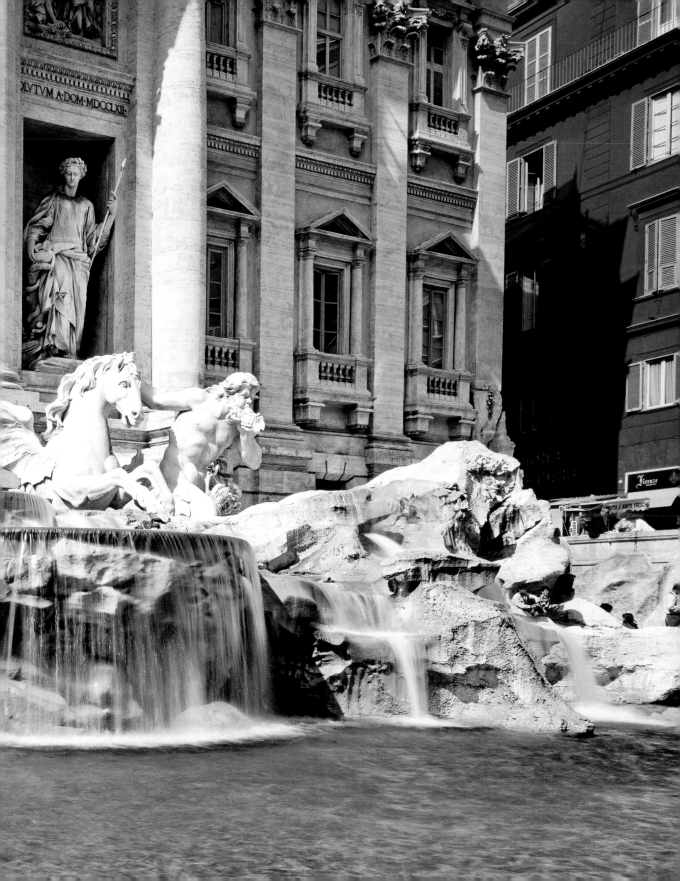

Bruschette con le telline
Bruschetta with clam topping

Ingredienti per 4 persone
- 400 g di fette di pane casereccio
- 1 kg di telline
- ½ bicchiere di vino bianco
- 2 spicchi di aglio
- prezzemolo
- peperoncino a piacere
- 4 cucchiai di olio extravergine d'oliva

Serves 4
- 400 g (14 oz) sliced home-style bread
- 1 kg (2 lbs) clams
- ½ glass of white wine
- 2 cloves of garlic
- parsley
- chilli pepper to taste
- 4 tbsps of extra virgin olive oil

Pulire le telline, lasciandole spurgare in acqua e sale per almeno 6 ore.

Lasciare aprire le telline in un largo tegame con coperchio, bagnando con il vino e facendo cuocere per 5 minuti circa.

Scolare le telline, sgusciarle e rimetterle nel tegame con buona parte del loro liquido filtrato, lasciando insaporire insieme a olio, aglio, prezzemolo e peperoncino.

Disporre le telline sul pane appena abbrustolito e servire.

Clean the clams, leaving to purge in water and salt for at least 6 hours.

Open the clams in a large saucepan with lid by adding the wine and cooking for 5 minutes.

Drain the clams, remove the shells and place back in the pan with a plenty of their filtered juices, leaving to flavour with olive oil, garlic, parsley, and chilli pepper.

Arrange the clams on the hot toasted bread and serve.

Vino Wine: Spumante Metodo Classico - Marco Carpineti, Cori (Latina)

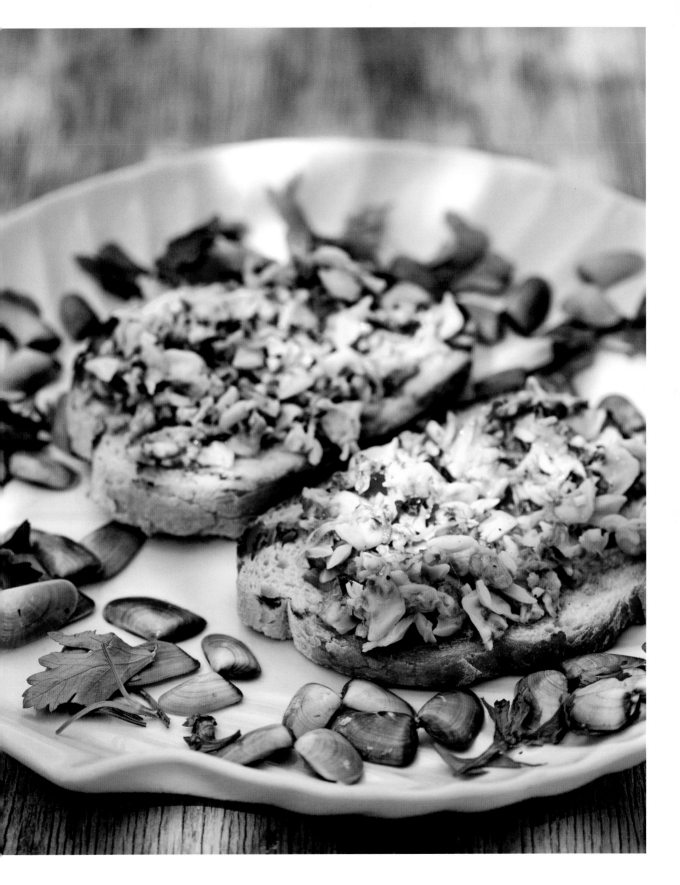

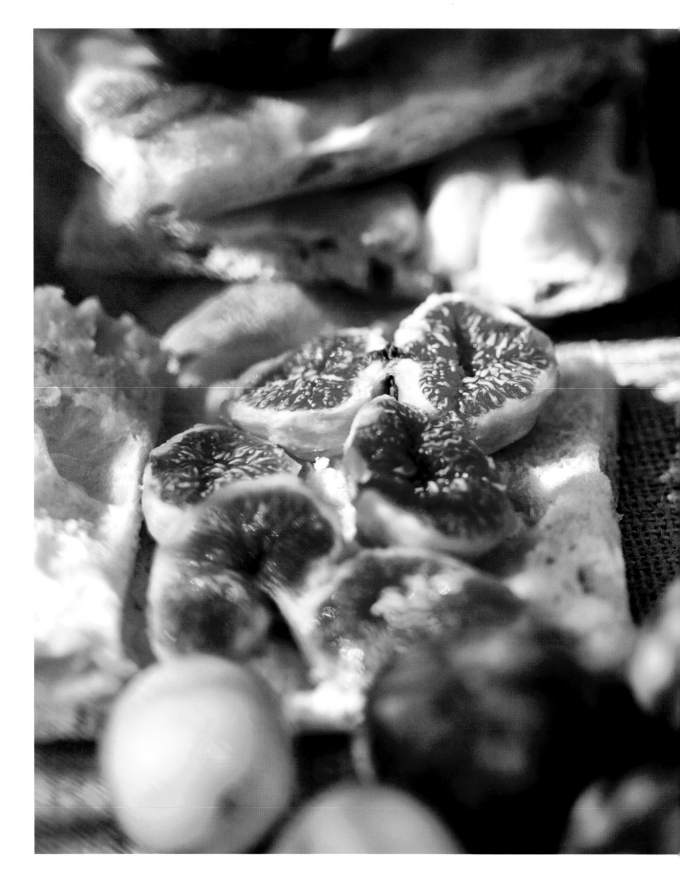

Pizza e fichi
Pizza and figs

Passata ormai a modo dire (significa "non di poco valore"), è una ricetta molto semplice e amata, gustosissima, che prevede il condimento di una base di pizza con i fichi freschi.

Nowadays this is an idiom meaning "of some worth", but it is still a very simple, much-loved and delicious recipe: a pizza base topped with fresh figs.

Vino Wine: "Frascati Superiore" - Frascati Superiore Docg - Castel De Paolis, Grottaferrata (Roma)

Fave e pecorino
Fava beans and Pecorino cheese

Tipico piatto che si consuma durante le scampagnate (quella del 1° maggio, per esempio), può contare sull'abbinamento perfetto tra le fave fresche e le gustose scaglie del Pecorino Romano.

A traditional dish consumed during picnics, for instance on May Day, and simply the perfect pairing of fresh fava beans and slivers of tasty Roman Pecorino cheese.

Vino Wine: "Frascati Superiore" - Frascati Superiore Docg - Castel De Paolis, Grottaferrata (Roma)

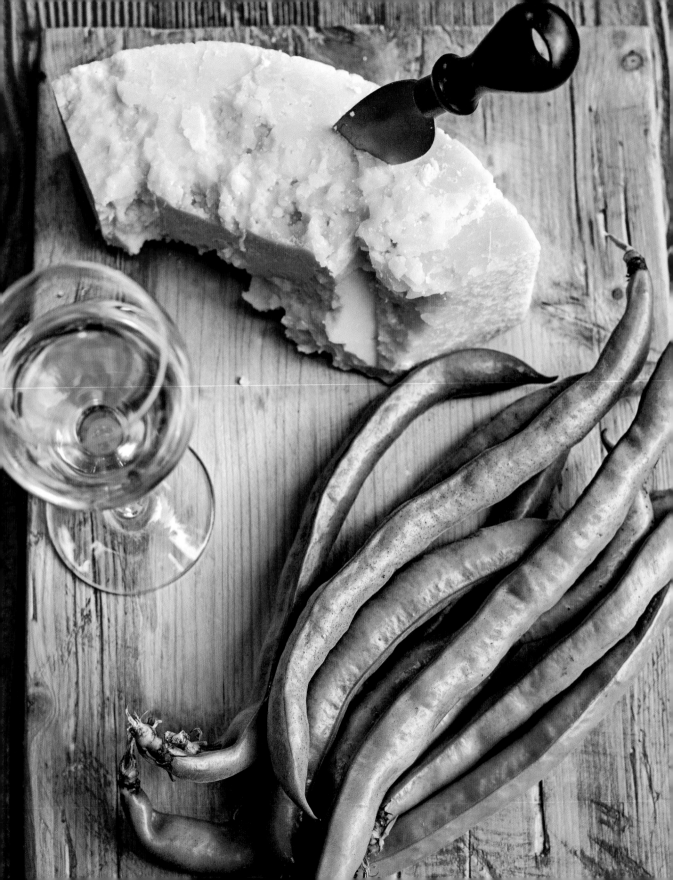

Cervelletti fritti

Fried brains

Ingredienti per 4 persone
- *4 cervelli di abbacchio*
- *200 g di farina*
- *2 uova*
- *1 limone*
- *olio per friggere*
- *aceto*
- *sale*

Serves 4
- *4 suckling lamb brains*
- *200 g (2 cups) flour*
- *2 eggs*
- *1 lemon*
- *oil for frying*
- *vinegar*
- *salt*

Lasciar spurgare i cervelli in una bacinella per mezz'ora sotto un filo di acqua corrente, poi scottarli per 2-3 minuti in un litro di acqua salata in leggera ebollizione con 2 cucchiai di aceto.

Scolarli, passarli su uno strato di carta da cucina e lasciarli raffreddare bene prima di tagliarli a pezzetti.

Sbattere le uova in una scodella, infarinare bene i cervelli e passarli nell'uovo battuto.

Scaldare abbondante olio in una padella e friggere per pochi minuti i pezzetti di cervello, scolarli e servirli subito caldissimi, spolverando di sale e accompagnando a piacere con uno spicchio di limone.

Purge the brains in a bowl for half an hour in running water, then blanche for 2–3 minutes in plenty of simmering salted water with 2 tbsps vinegar.

Drain, arrange on a layer of kitchen paper and allow to cool thoroughly before cutting into pieces.

Beat the eggs in a bowl, dredge the brains in plenty of and dip them in beaten egg.

Heat plenty of oil in a pan and fry the chopped brains for a few minutes, drain and serve immediately piping hot, sprinkled with salt and served with a slice of lemon.

Vino Wine: "Latour a Civitella" - Grechetto di Civitella d'Agliano Igt - Sergio Mottura, Civitella d'Agliano (Viterbo)

Lumache alla romana

Snails romana

■ ■ ☐

Ingredienti per 4 persone
- *100 lumache*
- *400 g di pomodori a pezzi*
- *8 filetti di alici*
- *2 spicchi di aglio*
- *peperoncino*
- *mezzo bicchiere di olio
 extravergine d'oliva*
- *aceto*
- *sale*

Serves 4
- *100 snails*
- *400 g (14 oz) chopped tomatoes*
- *8 anchovy filets*
- *2 cloves of garlic*
- *chilli pepper*
- *½ glass of extra virgin olive oil*
- *vinegar*
- *salt*

Le lumache vanno fatte spurgare
per 3 giorni dentro un cesta coperta,
lavando ogni giorno cesta e lumache.

Il quarto giorno lavare le lumache
con acqua, sale e aceto fino a quando
non produrranno più schiuma.

Risciacquarle con acqua fredda
e metterle a bollire in una pentola
per mezz'ora, quindi scolarle e
metterle da parte.

In una padella con l'olio dorare
l'aglio e il peperoncino, eliminare
poi l'aglio e aggiungere i filetti di
alici, i pomodori a pezzi e altri odori
di stagione a piacere tritati finemente.

Cuocere il tutto per mezz'ora
coprendo, aggiungere le lumache,
salare e cuocere per altri 30 minuti.

Per estrarre le lumache dal guscio
munirsi dell'apposita forchetta
oppure di uno stuzzicadenti.

The snails must be purged for 3 days
in a covered basket, washing the
basket and snails every day.

On the 4th day, wash the snails with
water, salt and vinegar until a froth
appears.

Rinse with cold water and put in
a pot to boil for half an hour, then
drain and set aside.

In a pan with oil, brown the garlic
and chilli, then remove the garlic
and add the anchovy fillets, chopped
tomatoes and, to taste, other seasonal
herbs, chopped finely.

Cook for 30 minutes with a lid, add
the snails, add salt, and cook for
another 30 minutes.

Use a special fork or a toothpick
to extract the snails from the shell.

Vino Wine: "Frascati Superiore" - Frascati Superiore Docg - Castel De Paolis,
Grottaferrata (Roma)

Crostini al pecorino profumati alla salvia

Pecorino crostino scented with sage

∎ ☐ ☐

Ingredienti per 4 persone
- *¼ di filone di pane casereccio*
- *300 g di pecorino fresco*
- *4 cucchiaini di salvia tritata*

Serves 4
- *¼ loaf home-style bread*
- *300 g (10 oz) Pecorino cheese*
- *4 tsps of chopped sage*

Tagliare a fette sottili il pane ricavando 8 mezze fette a persona

Tagliare il pecorino a fette molto sottili.

Cospargere le fette di pane con salvia e adagiarvi le fette di pecorino.

Infornare a 160 °C per 8 minuti in forno già caldo.

Slice the bread thinly to make 8 half slices per person.

Slice the Pecorino thinly.

Sprinkle the slices of bread with sage and cover with Pecorino slices.

Bake at 160 °C (320 °F) for 8 minutes in a warm oven.

Vino Wine: Spumante Metodo Classico - Marco Carpineti, Cori (Latina)

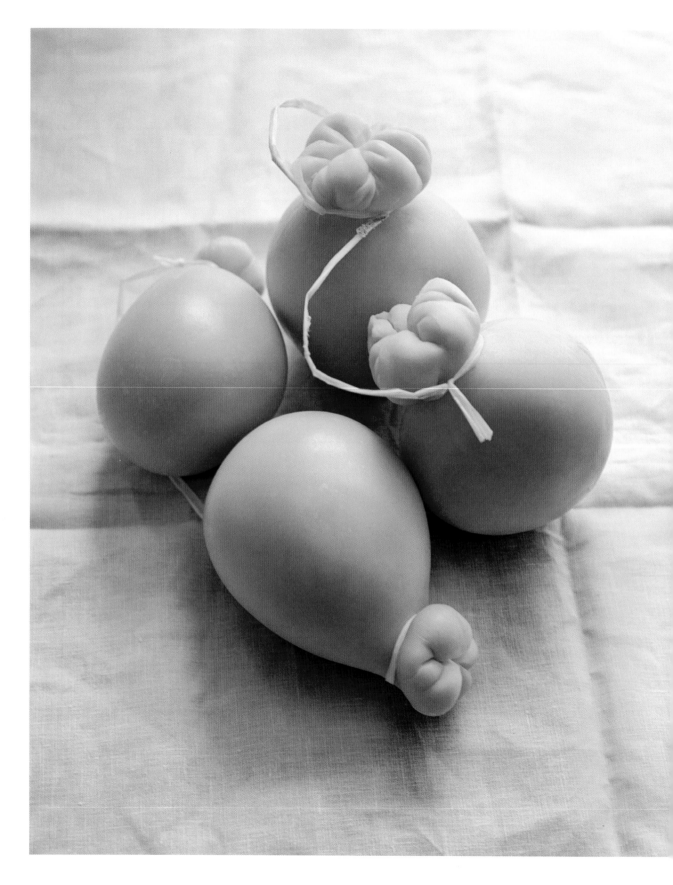

Crostini alla provatura

Crostino with fresh provatura sauce

■ ■ ▢

Ingredienti per 4 persone
Per il pane:
- 8 fette di pane raffermo
- 1-2 gocce di nero di seppia
- acqua tiepida

Per la salsa alla provatura:
- 8 fette di provatura (provola fresca)
- 25 ml di latte o crema di latte
- mezza acciuga
- 5 capperi di Pantelleria
- 1 spicchio di aglio
- 4 rametti di prezzemolo
- sale

Serves 4
For the bread:
- 8 slices stale bread
- 1–2 drops squid ink
- lukewarm water

For the provatura sauce:
- 8 slices provatura (fresh Provola-type cheese)
- 25 ml (2 tbsps) milk or thin cream
- ½ anchovy
- 5 Pantelleria capers
- 1 clove of garlic
- 4 sprigs parsley
- salt

Sciogliere in acqua tiepida 1-2 gocce di nero di seppia con cui si colorerà il pane.

In un pentolino unire il latte, la mezza acciuga e i capperi, lasciare ritirare e insaporire per bene la salsa. Mescolare sul fuoco fino a quando non giunge a bollore.

Tagliare 8 fette di provatura dello spessore di 5 mm, disporle sopra il pane e adagiare i crostini su una teglia in forno caldo (200 °C) fino a quando il formaggio non comincia a scurire.

Estrarre dal forno, disporre ogni fetta su un piatto, condire con la salsa e guarnire con il prezzemolo.

Dissolve 1–2 drops of squid ink in warm water and use to colour the bread.

In a saucepan add the milk with the half anchovy and capers, reduce and season the sauce well. Stir over heat until the mixture comes to a boil.

Cut 8 very thin slices of provatura and place over the bread, then and arrange the crostini on a baking tray in a hot oven (200 °C - 390 °F) until the cheese begins to darken.

Remove from oven, place each slice on a plate, drizzle with the sauce and garnish with the parsley.

Vino Wine: "Frascati Superiore" - Frascati Superiore Docg - Castel De Paolis, Grottaferrata (Roma)

Alici fritte alla romana

Fried anchovies Roman style

Ingredienti per 4 persone
- *600 g di alici (5 alici circa a testa)*
- *1 mozzarella di bufala*
- *2 uova intere*
- *farina*
- *olio extravergine d'oliva*

Serves 4
- *5 anchovies per person*
- *1 buffalo-milk mozzarella*
- *2 whole eggs*
- *flour*
- *extra virgin olive oil*

Pulire le alici eliminando la lisca e la testa e sciacquarle sotto l'acqua.

Ricavare un bastoncino di mozzarella di bufala della stessa lunghezza dei pesci e richiuderlo con le mani tra due alici.

Passare nella farina e nell'uovo e friggere in abbondante olio d'oliva.

Clean the anchovies, removing the bones and head, and rinse in running water.

Cut mozzarella sticks the same length as the fish and sandwich between two anchovies.

Dredge in flour and egg, then fry in plenty of olive oil.

Vino Wine: "Frascati Superiore" - Frascati Superiore Docg - Castel De Paolis, Grottaferrata (Roma)

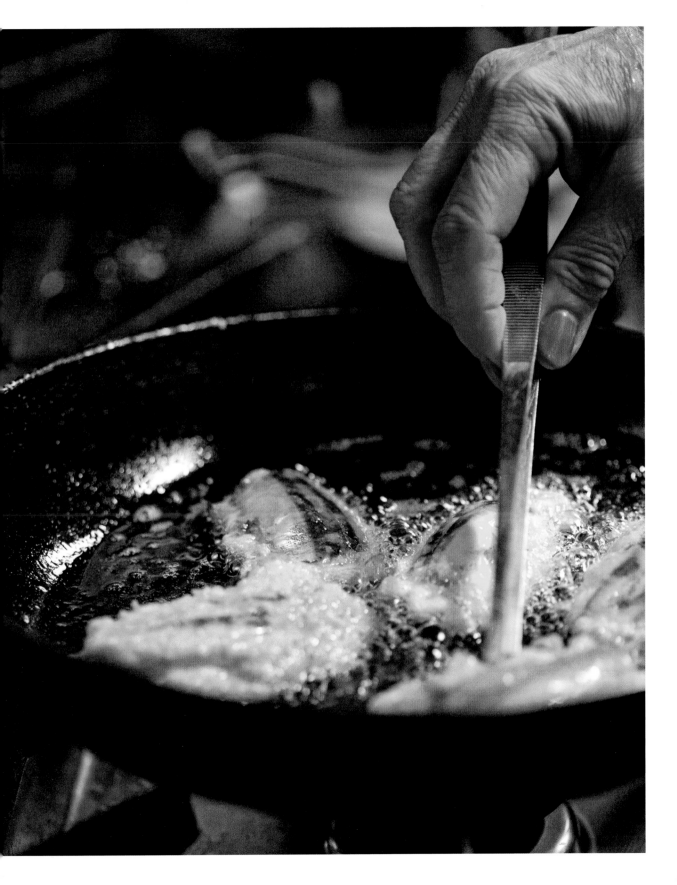

Panzanella romana

Panzanella romana

■ ☐ ☐

Ingredienti per 4 persone
- *4 fette di pane casereccio raffermo*
- *4 pomodori maturi*
- *qualche foglia di basilico*
- *olio extravergine d'oliva*
- *sale*
- *pepe*

Serves 4
- *4 slices stale home-style bread*
- *4 ripe tomatoes*
- *a few basil leaves*
- *extra virgin olive oil*
- *salt*
- *pepper*

Ammorbidire con acqua il pane raffermo.

Tagliare i pomodori e condirli in una ciotola con olio, sale, pepe e basilico, mescolando bene per insaporire.

Condire il pane con i pomodori.

Soften with stale bread with water.

Cut the tomatoes and toss in a bowl with olive oil, salt, pepper and basil, stirring well to flavour.

Dress the bread with the tomatoes.

Vino Wine: "Frascati Superiore" - Frascati Superiore Docg - Castel De Paolis, Grottaferrata (Roma)

Filetti di baccalà fritti

Fried salt cod filets

■ ❑ ❑

Ingredienti per 4 persone
- *400 g di baccalà*
- *100 g di farina*
- *acqua minerale*
- *olio per friggere*
- *sale*
- *pepe*

Serves 4
- *400 g (14 oz) salt cod*
- *100 g (1 cup) flour*
- *mineral water*
- *oil for frying*
- *salt*
- *pepper*

Immergere il baccalà per 1-2 giorni in acqua per dissalarlo, avendo cura di cambiare l'acqua ogni 8 ore.

Pulire il baccalà, eliminando la pelle e le spine. Tagliarlo a filetti, quindi asciugarlo con cura.

Preparare la pastella versando in una ciotola prima la farina e poi l'acqua fredda a filo, mescolando bene con una frusta e aggiungendo un pizzico di sale.

Passare a uno a uno i filetti nella pastella, quindi immergerli in una padella con olio bollente.

Quando diventano dorati, estrarre i filetti facendo sgocciolare l'olio e adagiarli su carta assorbente

Soak the salt cod for 1–2 days in water to desalt it, making sure to change the water every 8 hours.

Clean the cod, removing skin and bones. Filet and dry carefully.

Prepare the batter in a bowl, pouring in the flour and then drizzling in the cold water, whisking well and adding a pinch of salt.

Dip each filet into the batter, then plunge into a pan with boiling oil.

When golden, remove the filets, draining the oil and drying on kitchen paper.

Vino Wine: "Latour a Civitella" - Grechetto di Civitella d'Agliano Igt - Sergio Mottura, Civitella d'Agliano (Viterbo)

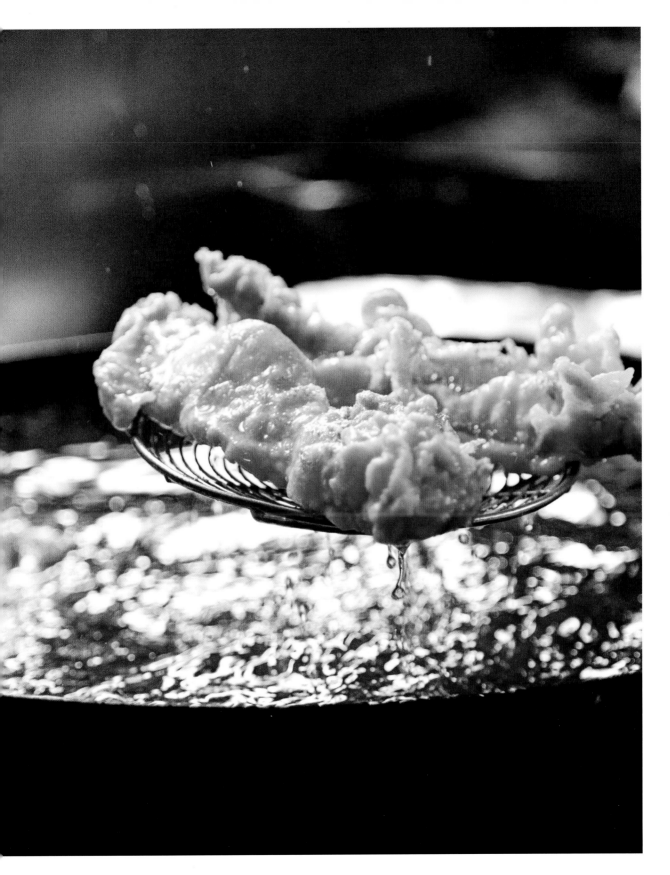

Pizzette € 0,50
Panzerotti € 1,50
Focaccine € 1,00

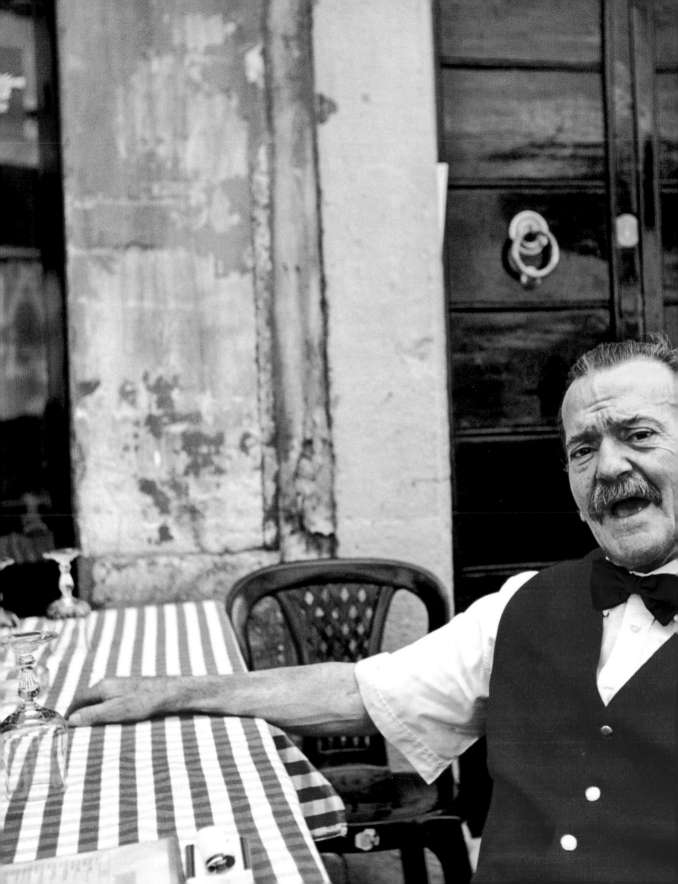

Mozzarella in carrozza

Mozzarella in carrozza

■ ❑ ❑

Ingredienti per 4 persone
- 200 g di mozzarella fiordilatte o di bufala
- 8 fette di pane in cassetta
- 3 uova
- 100 ml di latte
- 4 acciughe
- pangrattato
- olio per friggere
- sale

Serves 4
- 200 g (7 oz) plain or buffalo mozzarella
- 8 slices of bread from a square loaf
- 3 eggs
- 100 ml (½ cups) milk
- 4 anchovies
- breadcrumbs
- oil for frying
- salt

Tagliare in 4 fette la mozzarella, lasciando riposare per eliminare il siero.

Nel frattempo sbattere le uova, aggiungendo il latte e un pizzico di sale.

Eliminare dalle fette la crosticina, immergerle quindi nell'uovo sbattuto con il latte e disporle su un piano.

Adagiare sul pane le fette di mozzarella, un'acciuga per ogni porzione e chiudere con un'altra fetta di pancarrè.

Comprimere bene il tutto e passare nel pangrattato.

Terminata la preparazione di tutte le porzioni, friggerle in abbondante olio rigirando.

Cut the mozzarella into 4 slices and set aside so the whey drains away.

Meanwhile, beat the eggs, adding the milk and a pinch of salt.

Remove the crust from the bread slices, then dip into the egg beaten with the milk and leave on a work surface.

Place on the slices of mozzarella on the bread, with an anchovy per portion and close with another slice of bread.

Press hard to seal and dredge in the breadcrumbs.

After preparing all the portions, fry in plenty of oil, turning to cook on both sides.

Vino Wine: "Maturano Bianco" - Maturano del Frusinate Igt - Poggio alla Meta (Casalvieri, Frosinone)

Fritto misto alla romana
Roman-style mixed fried platter

▪ ▪ ▪

Ingredienti per 6 supplì:
- *250 g di riso Carnaroli o Vialone Nano*
- *100 g di carne macinata*
- *200 g di pomodori pelati*
- *1 cipolla*
- *1 carota*
- *1 gambo di sedano*
- *2 uova*
- *1 mozzarella*
- *½ bicchiere di vino bianco*
- *brodo vegetale (o acqua calda)*
- *pangrattato*
- *olio extravergine d'oliva*
- *sale*
- *pepe nero*

Ingredienti per 12 fiori di zucca fritti:
- *12 fiori di zucchina*
- *1 mozzarella (250 g circa)*
- *5-6 filetti di acciughe sott'olio*
- *140 g di farina*
- *250 g di acqua naturale fredda*
- *olio per friggere*
- *sale*

Ingredienti per 8 carciofi alla giudia:
vedi ricetta a pag. 23

Preparazione dei supplì

Preparare il ragù in un tegame con olio, cipolla tritata, carota, sedano e pomodoro. Aggiustare di sale e pepe, versare il vino e lasciarlo ridurre. Cuocere a fuoco medio e appena pronto lasciarlo riposare.

Preparare il riso cuocendolo direttamente nel ragù, allungando con brodo vegetale o acqua calda.

Lasciar ritirare tutto il liquido di cottura prima di trasferire il riso in una ciotola capiente e farlo raffreddare dopo averlo aggiustato di sale e pepe.

Sbattere le uova e tagliare la mozzarella a dadini. Preparare delle palline con delle manciate di riso, creare una cavità in cui inserire la mozzarella e richiudere il foro con altro riso.

Passare i supplì nel pangrattato, quindi nell'uovo sbattuto e poi nuovamente nel pangrattato.

Immergere i supplì in una padella con olio bollente ed estrarli appena dorati e croccanti. Asciugare su carta assorbente e servire caldi.

How to make the rice balls

Make the ragout with oil, chopped onion, celery, and tomato. Season with salt and pepper, pour in the wine and reduce. Cook on a medium heat and when ready leave rest.

Prepare the rice by cooking it directly in the ragout, diluting with the vegetable stock or hot water.

Allow the cooking juices to reduce then move the rice to a large bowl and leave to cool after seasoning with salt and pepper.

Beat the eggs and dice the mozzarella. Prepare small balls with handfuls of rice, making a hole for the mozzarella and seal with more rice.

Dredge the rice ball in bread crumbs, then in beaten egg and then in bread crumbs again.

Plunge the rice ball in a pan of boiling hot oil and remove when golden and crispy.

Dry on paper towels and serve hot.

For 6 supplì rice balls:
- 250 g (1¼ cups) Carnaroli
 or Vialone Nano rice
- 100 g (3½ oz) ground beef
- 200 g (7 oz) tinned tomatoes
- 1 onion
- 1 carrot
- 1 stalk of celery
- 2 eggs
- 1 mozzarella
- ½ glass of white wine
- vegetable stock (or hot water)
- breadcrumbs
- extra virgin olive oil
- salt
- black pepper

Ingredients for 12 fried
pumpkin flowers:
- 12 pumpkin flowers
- 250 g (9 oz) mozzarella
- 5–6 anchovy filets in oil
- 140 g (1½ cups) flour
- 250 g (1 cup) still cold water
- oil for frying
- salt

Ingredients for 8 artichokes giudia:
see recipe on p. 23

Preparazione dei fiori di zucca fritti
Eliminare il picciolo dai fiori freschi
evitando di romperli, quindi lavarli
e asciugarli accuratamente.

Tagliare la mozzarella e i filetti di
acciughe in pezzetti. Riempire il fiore
con un po' di ripieno e procedere con
cura alla chiusura.

In una ciotola versare prima la
farina, quindi l'acqua fredda a filo,
mescolando bene con una frusta e
aggiungendo un pizzico di sale.

Mettere dell'olio a friggere in una
padella e, quando sarà ben caldo,
adagiarvi i fiori pochi alla volta,
dopo averli passati nella pastella.

Estrarre i fiori quando sono dorati
e asciugarli su carta assorbente.
Servire caldi.

Preparazione dei carciofi alla giudia
Vedi ricetta a pag. 23.

**How to make the fried pumpkin
flowers**
Remove the stalk from the fresh
flowers, without breaking. Wash
and dry them carefully.

Chop the mozzarella and anchovy
filets. Fill each flower with some of
this mixture and close carefully.

Prepare the batter in a bowl, pouring
in the flour and then drizzling in the
cold water, whisking well and adding
a pinch of salt.

Pour the oil for frying into a skillet
and when hot, carefully add the
flowers dredged in batter a few at a
time.

Remove the flowers when golden
and dry on kitchen paper. Serve hot.

For artichokes giudia see recipe
on page 23.

Vino Wine: "Tenuta della Ioria" - Cesanese del Piglio Doc - Casale della Ioria,
Acuto (Frosinone)

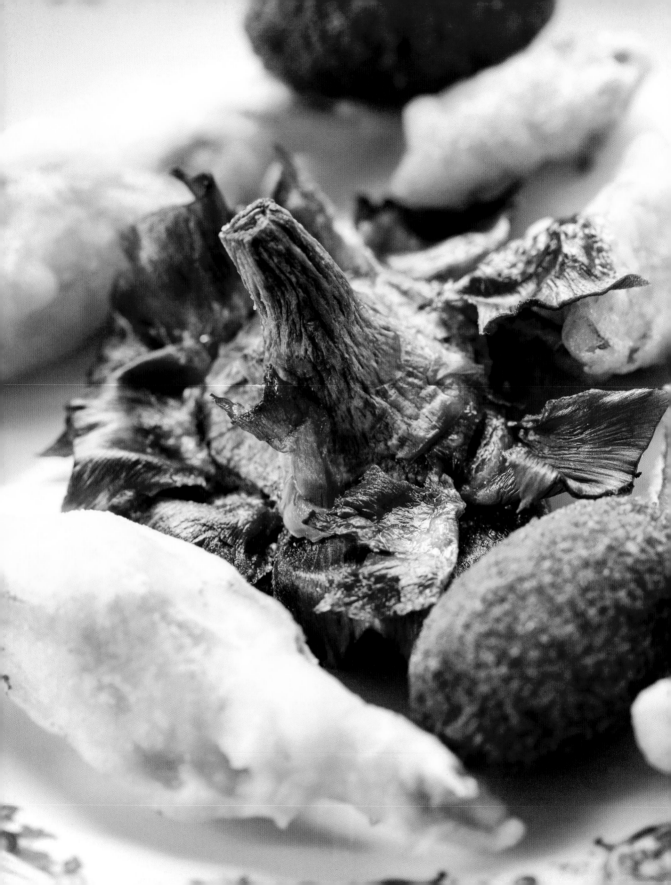

Primi piatti

First courses

Tonnarelli cacio e pepe

Tonnarelli cacio e pepe

Ingredienti per 4 persone
- *500 g di tonnarelli freschi*
- *300 g di Pecorino Romano grattugiato*
- *abbondante pepe nero macinato fresco*

Serves 4
- *500 g (1 lb) fresh tonnarelli pasta*
- *300 g (3 cups) grated Pecorino Romano cheese*
- *plenty of freshly grated black pepper*

Lessare i tonnarelli, scolarli e mettere da parte un po' di acqua di cottura.

Mantecarli in una grande padella con l'acqua della pasta, aggiungere il pecorino e rigirarli fino a quando non diventano cremosi.

Cospargere con abbondante pepe nero.

Boil the tonnarelli, drain and set aside with some of the cooking water.

Cream in a large skillet with the cooking water and the cheese turning until smooth.

Sprinkle with plenty of black pepper.

Vino Wine: "Il Giovane" - Cabernet di Atina Doc - Poggio alla Meta, Casalvieri (Frosinone)

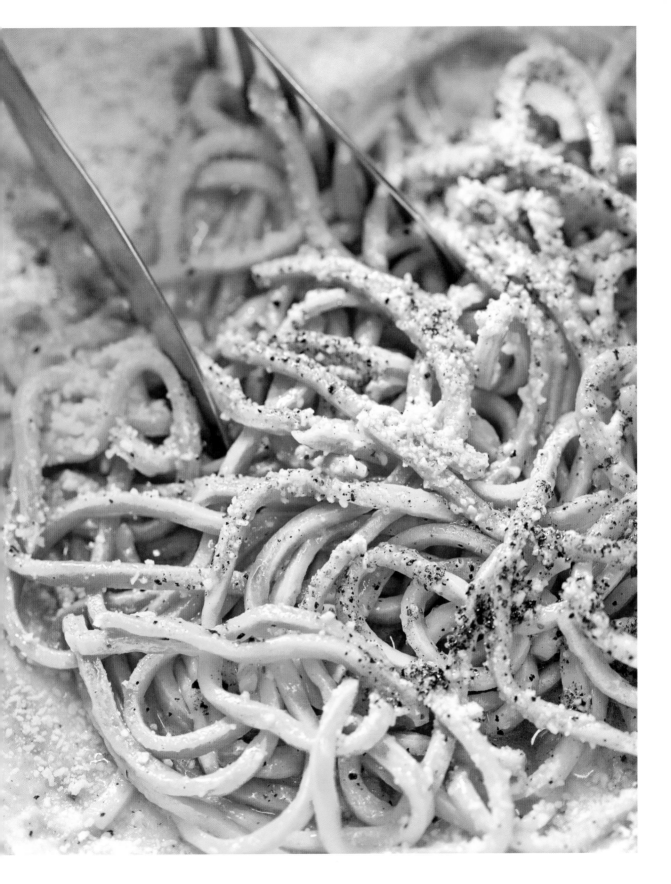

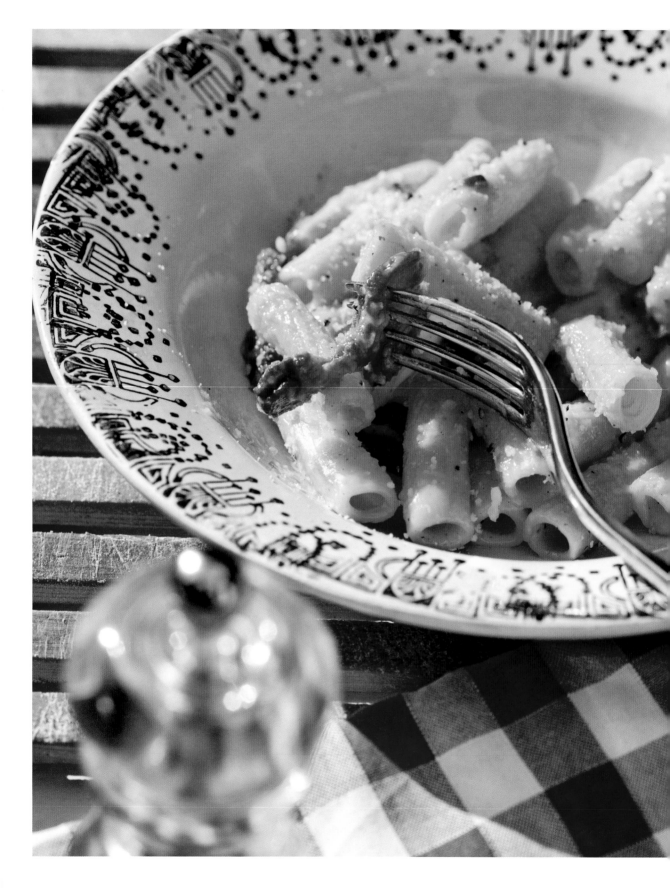

Rigatoni alla carbonara

Rigatoni carbonara

▪ ▫ ▫

Ingredienti per 4 persone
- 500 g di rigatoni
- 400 g di guanciale
- 4 uova intere
- 400 g di Pecorino Romano grattugiato
- pepe nero macinato fresco

Serves 4
- 500 g (1 lb) rigatoni pasta
- 400 g (14 oz) pork cheek
- 4 whole eggs
- 400 g (4 cups) grated Pecorino Romano cheese
- plenty of freshly grated black pepper

Riscaldare una padella di alluminio o antiaderente sul fuoco vivo e, quando sarà ben calda, versarvi il guanciale tagliato a listarelle spesse distribuendo uniformemente.

Dopo qualche minuto abbassare la fiamma e lasciare soffriggere. Spegnere il fuoco quando il guanciale risulterà molto croccante e avrà perso tutto il suo grasso.

Nel frattempo mescolare in una ciotola 300 g di pecorino alle uova e al pepe macinato fresco.

Cuocere la pasta, scolarla e versarla nella padella con il guanciale mantenendo un po' di acqua di cottura. Saltare la pasta mantecando e aggiungere il composto creando un effetto cremoso. Se dovesse risultare troppo compatta aggiungere altra acqua di cottura; al contrario, se fosse troppo liquida, unire del pecorino.

Servire con un'abbondante spolverata di pecorino e pepe nero macinato fresco.

Heat an aluminium or non-stick skillet and when hot toss in thick strips of pork cheek, distributing evenly.

After a few minutes, lower the flame and fry gently. Turn off the heat when the pork is very crisp and has lost all its fat.

Meanwhile, in a bowl mix in ¾ of the Pecorino cheese with the eggs and freshly-ground pepper.

Cook the pasta, drain and pour into the skillet with the pork and a little cooking water. Toss the pasta, cream in the cheese and eggs, stirring to blend. If the pasta is too dry, add more cooking water; if it is too runny, add more Pecorino.

Serve with a generous sprinkling of Pecorino cheese and freshly-ground black pepper.

Vino Wine: "Baccarossa", Lazio Igt, Poggio Le Volpi, Monte Porzio Catone (Roma)

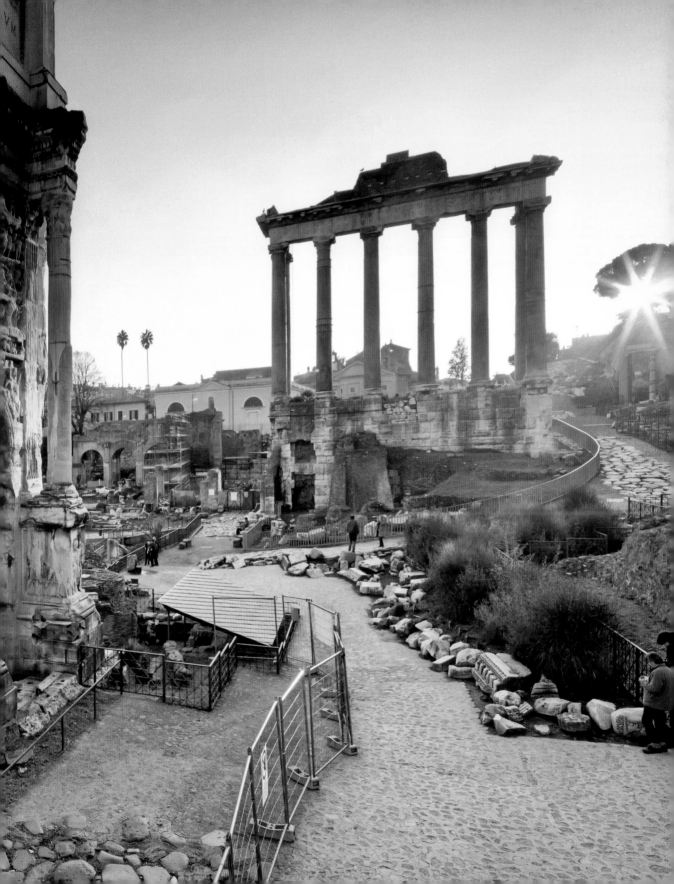

Bucatini all'amatriciana

Bucatini amatriciana

Ingredienti per 4 persone
- *500 g di bucatini*
- *200 g di guanciale*
- *1 cipolla*
- *500 g di pomodori pelati*
- *150 g di Pecorino Romano grattugiato*
- *1 bicchiere di vino bianco*
- *1 peperoncino fresco*
- *olio extravergine d'oliva*
- *sale*

Serves 4
- *500 g (1 lb) bucatini pasta*
- *200 g (7 oz) pork cheek*
- *1 onion*
- *500 g (1 lb) peeled tomatoes*
- *150 g (1½ cups) grated Pecorino Romano cheese*
- *1 glass of white wine*
- *1 fresh chilli pepper*
- *extra virgin olive oil*
- *salt*

Rosolare con cura cipolla e guanciale in una padella con olio.

Sfumare con vino bianco e aggiungere il pomodoro pelato e il peperoncino.

Lessare i bucatini in acqua salata, versarli nel sugo e mantecarli con abbondante pecorino.

Sauté onion and pork cheek carefully in a pan with oil.

Deglaze with white wine and add the peeled tomatoes and chilli.

Boil the bucatini in salted water, pour into the sauce and cream with plenty of Pecorino.

Vino Wine: "Il Giovane" - Cabernet di Atina Doc - Poggio alla Meta, Casalvieri (Frosinone)

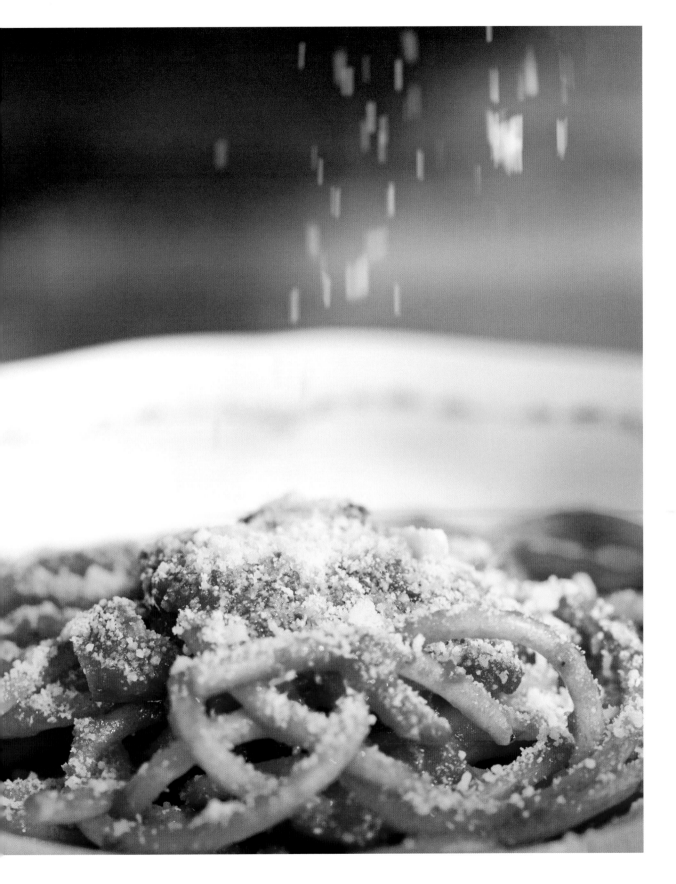

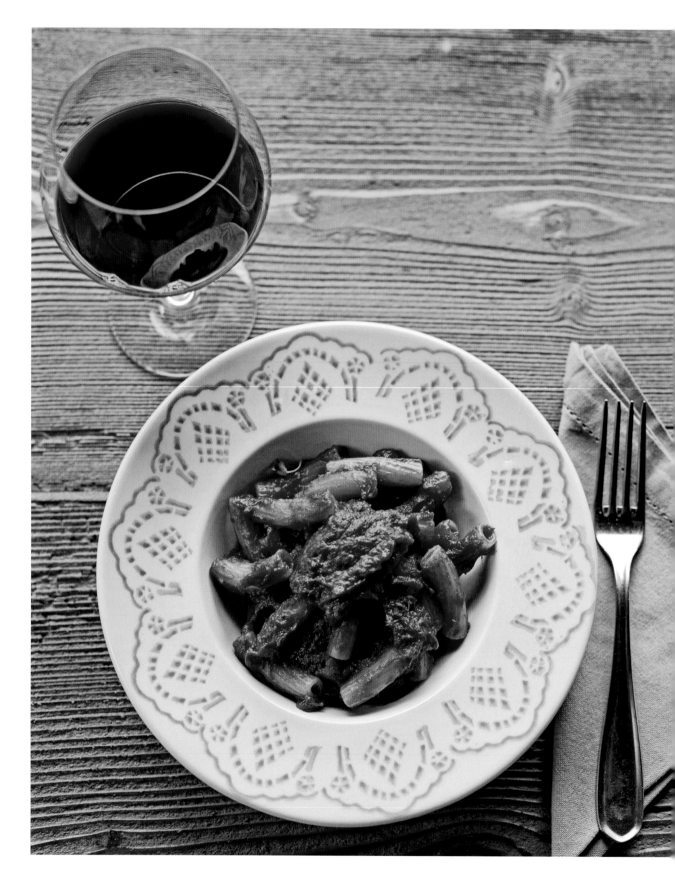

Rigatoni al sugo di coda alla vaccinara

Rigatoni in vaccinara sauce

■ ■ ■

Ingredienti per 4 persone
- *400 g di rigatoni o tortiglioni*
- *sugo di coda alla vaccinara (vedi ricetta a pag. 170)*
- *Parmigiano Reggiano grattugiato*
- *sale*

Serves 4
- *400 g (14 oz) rigatoni or tortiglioni pasta*
- *vaccinara sauce (see recipe on page 170)*
- *grated Parmigiano Reggiano*
- *salt*

Per la preparazione della coda alla vaccinara vedi ricetta a pag. 170.

Quando la coda è cotta, prelevare un po' di sugo e versarlo in un tegame.

Lessare la pasta in abbondante acqua salata in ebollizione.

A cottura ultimata, scolare bene la pasta, versarla nel tegame con il sugo e mantecarla a fuoco basso, spolverando con poco formaggio grattugiato.

Distribuire la pasta nei piatti e cospargere con un'altra manciata di parmigiano.

For the vaccinara sauce recipe, see page 170.

When the tail is cooked, remove some sauce and pour into a pan.

Cook the pasta in salted boiling water.

When cooked, drain the pasta well, pour into the pan with the sauce and cream over low heat with a little grated Parmigiano.

Serve the pasta and sprinkle with another handful of Parmigiano.

Vino Wine: "Tenuta della Ioria" - Cesanese del Piglio Docg - Casale della Ioria, Acuto (Frosinone)

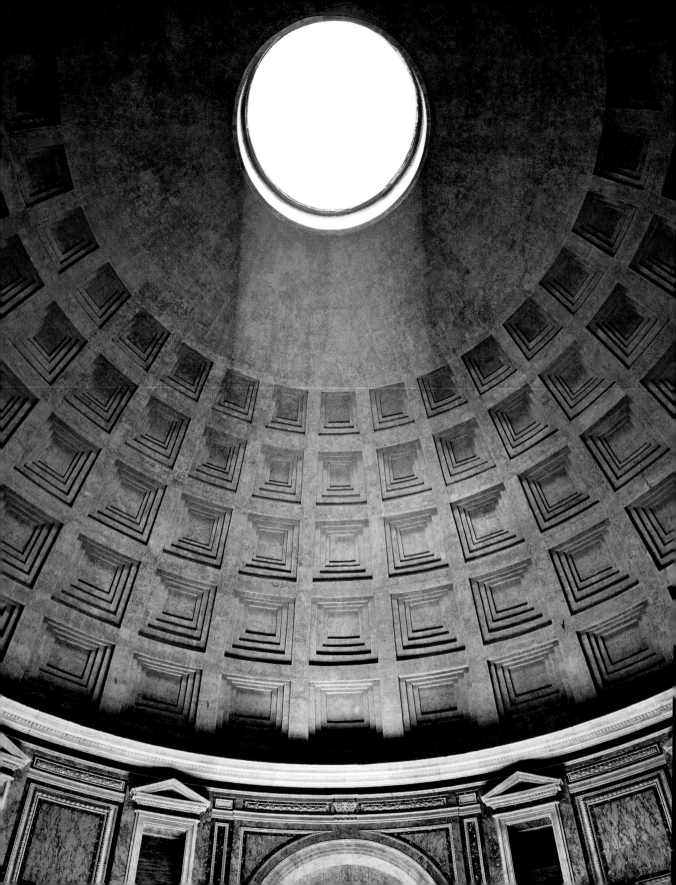

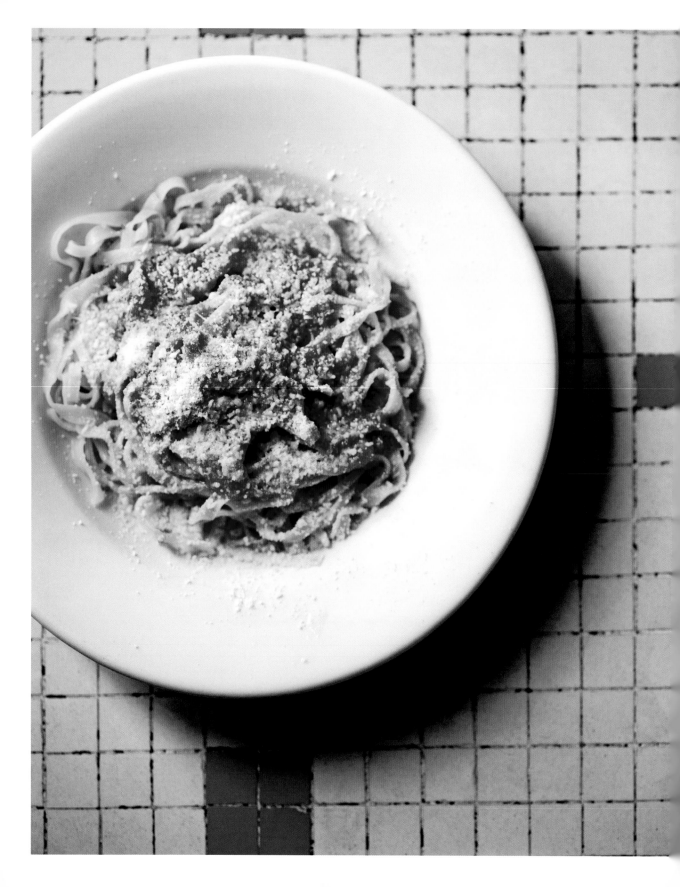

Fettuccine al sugo di involtini

Fettuccine with beef roll sauce

■ ■ ☐

Ingredienti per 4 persone
- 320 g di fettuccine
- 8 fettine di sbordone di manzo (girello di spalla)
- 8 fettine di prosciutto crudo
- 500 g di pomodoro fresco
- 2 carote
- 2 coste di sedano
- olio extravergine d'oliva
- sale
- pepe
- parmigiano grattugiato

Serves 4
- 320 g (12 oz) fettuccine pasta
- 8 slices silverside beef
- 8 slices cured ham
- 500 g (1 lb) fresh tomato
- 2 carrots
- 2 stalks of celery
- extra virgin olive oil
- salt
- pepper
- grated Parmigiano Reggiano

Insaporire ogni fettina di carne con sale e pepe, quindi disporre su ognuna una fetta di prosciutto crudo e fettine di sedano e carota ben puliti.

Richiudere leggermente la fettina ai lati e arrotolare, chiudendo con l'aiuto di stecchini di legno.

Rosolare in un tegame gli involtini da ambo i lati e dopo circa mezz'ora aggiungere il pomodoro, regolare di sale e cuocere sempre a fuoco lento coprendo fino all'addensamento del sugo.

Nel frattempo cuocere le fettuccine in abbondante acqua salata, scolare e unire in una padella con il sugo ancora caldo, mescolando con un cucchiaio di legno.

Servire spolverando con parmigiano grattugiato.

Season each slice of meat with salt and pepper, then place a slice of cured ham and clean slivers of celery and carrot on each one.

Fold over the edges and roll up, closing with wooden toothpicks.

Brown the rolls on both sides in a skillet and after about half an hour, add the tomatoes, salt, and cook over low heat, with a lid until the sauce thickens.

Meanwhile cook the fettuccine in plenty of boiling salted water, drain and add to the skillet with the hot sauce, stirring with a wooden spoon.

Serve sprinkled with grated Parmigiano Reggiano.

Vino Wine: "Tenuta della Ioria" - Cesanese del Piglio Docg - Casale della Ioria, Acuto (Frosinone)

Spaghetti aglio, olio e peperoncino
Spaghetti with garlic, oil and chilli pepper

■ ⬜ ⬜

Ingredienti per 4 persone
- 400 g di spaghetti
- 2-3 spicchi di aglio
- 2 peperoncini freschi
- 1 mazzetto di prezzemolo
- 100 ml di olio extravergine d'oliva
- sale

Serves 4
- 400 g (14 oz) spaghetti
- 2–3 cloves of garlic
- 2 fresh chilli peppers
- 1 sprig of parsley
- 100 ml (6 tbsps) extra virgin
 olive oil
- salt

Soffriggere l'aglio fino a doratura in una larga padella con olio già caldo, con peperoncino e prezzemolo, aggiungendo alla fine un pizzico di sale per insaporire ulteriormente.

Cuocere la pasta e scolarla al dente.

Versare la pasta nella padella e saltarla per qualche minuto prima di servire.

Sauté garlic until golden brown in a large skillet with hot oil, chilli pepper and parsley, adding a pinch of salt at the end for extra flavour.

Cook pasta and drain it *al dente*.

Pour the pasta into the pan and sauté for a few minutes before serving.

Vino Wine: "Paterno" - Sangiovese Lazio Igt - Trappolini, Castiglione in Teverina (Viterbo)

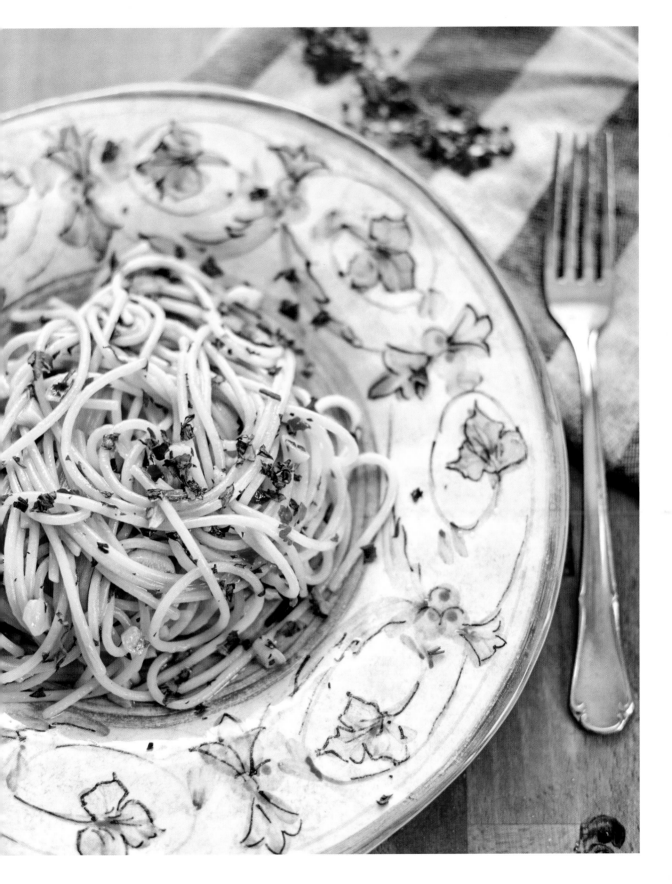

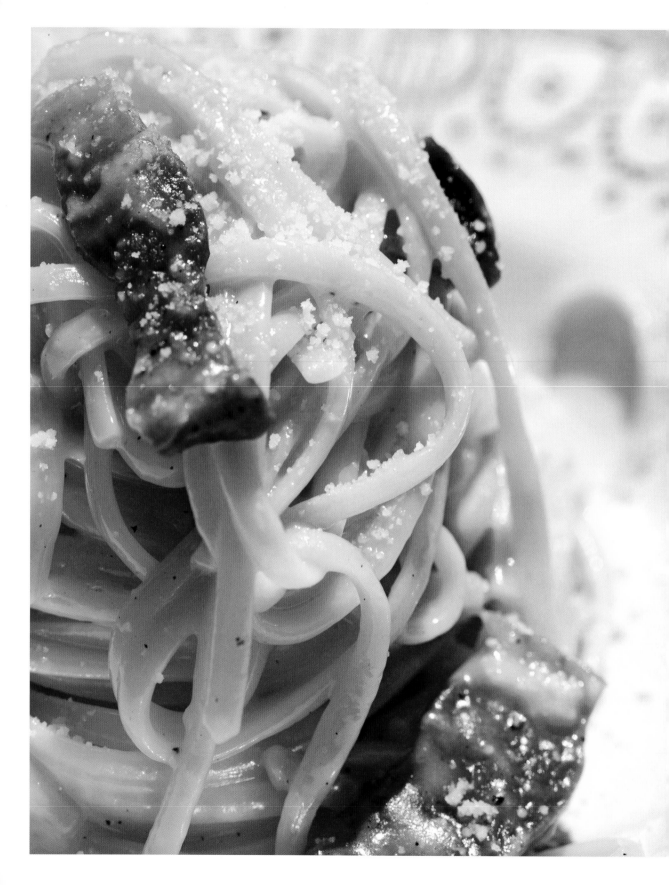

Pasta alla gricia

Pasta grìcia

■ ☐ ☐

Ingredienti per 4 persone
- *400 g di spaghetti*
- *200 g di guanciale*
- *60 g di Pecorino Romano grattugiato*
- *olio extravergine d'oliva*
- *sale*
- *pepe*
- *peperoncino a piacere*

Serves 4
- *400 g (14 oz) spaghetti*
- *200 g (7 oz) pork cheek*
- *60 g (8 tbsps) grated Pecorino Romano cheese*
- *extra virgin olive oil*
- *salt*
- *pepper*
- *chilli pepper to taste*

Tagliare il guanciale a listarelle e metterlo a rosolare in una padella con olio a fuoco medio-basso. Toglierlo dal fuoco quando comincia a sfrigolare.

Lessare la pasta in abbondante acqua salata, conservando a fine cottura un po' d'acqua.

Pepare il guanciale lasciato a riposare e bagnarlo con un mestolo di acqua della pasta per allungare il condimento.

Mantecare la pasta con il guanciale in una padella dalle dimensioni adeguate per un paio di minuti al massimo.

A fuoco spento aggiungere il Pecorino Romano, una spolverata di pepe fresco e peperoncino a piacere.

Cut the pork into strips and brown in a skillet with oil over medium-low heat. Remove from heat when it starts to sizzle.

Boil the pasta in salted water, retaining a little of the cooking water.

Pepper the pork left aside and add a ladleful of pasta water to dilute the sauce.

Stir the pork into the pasta in a skillet of the right size for a couple of minutes at most.

Turn off the heat, add the Pecorino Romano, a sprinkling of fresh pepper and chilli pepper to taste.

Vino Wine: "Baccarossa" - Lazio Igt - Poggio Le Volpi, Monte Porzio Catone (Roma)

Spaghetti alla puttanesca

Spaghetti puttanesca

■ ☐ ☐

Ingredienti per 4 persone
- *400 g di spaghetti*
- *300 g pomodorini freschi*
- *3 acciughe sott'olio*
- *100 g di olive nere (di Itri o di Gaeta)*
- *un cucchiaino di capperi*
- *2 spicchi di aglio*
- *un pizzico di peperoncino secco*
- *un ciuffo di prezzemolo fresco o basilico o timo al limone a piacere*
- *4 cucchiai di olio extravergine d'oliva*
- *sale*
- *pepe*

Serves 4
- *400 g (14 oz) spaghetti*
- *300 g (10 oz) fresh baby tomatoes*
- *3 anchovies in oil*
- *100 g (3½ oz) black olives (Itri or Gaeta type)*
- *1 tsp of capers*
- *2 cloves of garlic*
- *pinch of dried chilli*
- *1 sprig of fresh parsley or basil or lemon thyme to taste*
- *4 tbsps of extra virgin olive oil*
- *salt*
- *pepper*

Preparare un condimento rapido all'aglio, olio e peperoncino, facendo soffriggere in olio già caldo l'aglio con il peperoncino e il prezzemolo.

Unire le acciughe tritate e, quando queste iniziano a sciogliersi, aggiungere i capperi e le olive nere precedentemente tagliate.

Dopo un paio di minuti di cottura, aggiungere i pomodorini tagliati.

Nel frattempo lessare la pasta in acqua bollente salata e, giunta a cottura, scolare al dente e versare in padella insieme al sugo.

Far saltare per qualche minuto aggiungendo gli odori a piacimento.

Prepare a quick dressing with garlic, oil and chilli, frying the garlic, chilli and parsley in hot oil.

Add the chopped anchovies and when they begin to crumble, add the capers and chopped black olives.

Cook for a couple of minutes and add the chopped tomatoes.

Meanwhile, cook the pasta in salted boiling water. When al dente, drain and pour into the skillet with the dressing.

Toss for a few minutes, seasoning to taste.

Vino Wine: "Frascati Superiore" - Frascati Superiore Docg - Castel De Paolis, Grottaferrata (Roma)

Gnocchi alla romana

Roman-style gnocchi

Ingredienti per 4 persone
- *600 ml di latte*
- *170 g di semolino*
- *35 g di burro*
- *2 tuorli d'uovo*
- *50 g di parmigiano grattugiato*
- *noce moscata*
- *sale*

Per il condimento:
- *60 g di burro fuso*
- *50 g di parmigiano*

Serves 4
- 600 ml (3 cups) milk
- 170 g (2 cups) semolina
- 35 g (1 oz) butter
- 2 egg yolks
- 50 g (2 oz) grated Parmigiano
 Reggiano
- nutmeg
- salt

For the dressing:
- 60 g (2½ oz) butter
- 50 g (2 oz) Parmigiano Reggiano

In una pentola versare il latte e il burro e aggiungere sale e noce moscata.

Aggiungere il semolino nel momento in cui il latte inizia a bollire. Lasciar cuocere il composto per qualche minuto senza smettere di mescolare fino a quando il semolino non si sarà addensato.

Togliere la pentola dal fuoco e aggiungere i tuorli e il parmigiano, continuando a mescolare fino a ottenere un composto omogeneo.

Bagnare una teglia da forno e versare il composto in maniera uniforme fino a raggiungere uno strato di 1 cm circa di spessore. Quando il composto si sarà raffreddato, ribaltarlo su un ripiano coperto con un foglio di carta da forno.

Con uno stampino circolare ricavare tanti dischi del diametro di circa 6 cm.

Imburrare una pirofila da forno e disporre i dischi sovrapponendoli leggermente l'uno all'altro. Ricoprire il tutto con burro fuso e parmigiano grattugiato.

Cuocere gli gnocchi in forno per circa 20-25 minuti a 200 °C, fino a quando la superficie sarà gratinata, e servire caldi.

Pour milk and butter into a pan and add salt and nutmeg.

Add the semolina when the milk starts to boil. Cook the mixture for a few minutes, stirring all the while until the semolina thickens.

Remove the pan from the heat and add the egg yolks and grated Parmigiano Reggiano, stirring to obtain a smooth mixture.

Sprinkle a baking sheet with water and pour out the mixture evenly to a layer of about 1 cm (½ in). When the mixture has cooled, tip onto a work surface covered with a sheet of baking paper.

Use a round stencil to cut lots of discs of a diameter of about 6 cm (3 in).

Butter a baking dish and layer the discs so they overlap a little. Cover with melted butter and grated Parmigiano Reggiano.

Cook the gnocchi in an oven for about 20-25 minutes at 200 °C (390 °F) until a crust forms. Serve hot.

Vino Wine: "Colle Bianco",
Passerina del Frusinate Igp,
Casale della Ioria,
Acuto (Frosinone)

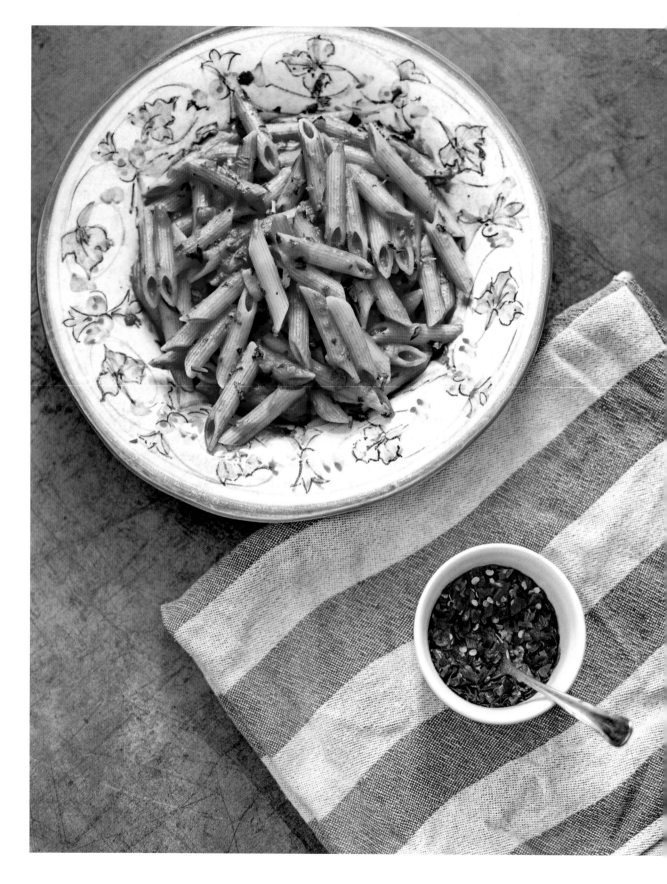

Penne all'arrabbiata

Penne arrabbiata

■ ☐ ☐

Ingredienti per 4 persone
- *400 g di penne o pennette rigate*
- *400 g di pomodori pelati*
- *80 g di Pecorino Romano*
- *2 spicchi di aglio*
- *2 peperoncini freschi*
- *prezzemolo*
- *olio extravergine di oliva*
- *sale*

Serves 4
- *400 g (14 oz) penne or pennette rigate pasta*
- *400 g (14 oz) tinned tomatoes*
- *80 g (9 tbsps) Pecorino Romano cheese*
- *2 cloves of garlic*
- *2 fresh chilli peppers*
- *parsley*
- *extra virgin olive oil*
- *salt*

Tagliare l'aglio a fettine piuttosto sottili e soffriggerlo fino a doratura.

Aggiungere il pomodoro, il sale e il peperoncino.

Lessare la pasta e scolarla al dente, quindi versarla nella padella e mantecare con il condimento lasciando sul fuoco per qualche minuto.

Prima di servire aggiungere prezzemolo fresco tagliato grossolanamente e pecorino.

Slice the garlic into slivers and fry until golden.

Add tomatoes, salt and chiller pepper.

Boil the pasta and drain when *al dente*, then pour it into the skillet and stir in the sauce, leaving on the heat for a few minutes.

Before serving add roughly chopped fresh parsley and Pecorino cheese.

Vino Wine: "Frascati Superiore" - Frascati Superiore Docg - Castel De Paolis, Grottaferrata (Roma)

Minestra di broccoli e arzilla
Broccoli and skate soup

■ ■ ▢

Ingredienti per 4 persone
- ¼ di arzilla (razza)
- 1 broccolo tagliato a pezzi
- 3-4 patate pulite e tagliate a spicchi
- 3 pomodori freschi
- 2 coste di sedano
- 1 cipolla
- 1 carota
- 1 spicchio di aglio
- 1 bicchiere di vino
- olio extravergine d'oliva

Serves 4
- ¼ skate
- 1 chopped head of broccoli
- 3–4 cleaned potatoes cut into wedges
- 3 fresh tomatoes
- 2 stalks of celery
- 1 onion
- 1 carrot
- 1 clove of garlic
- ½ glass of vinegar
- extra virgin olive oil

In una padella soffriggere aglio e olio, aggiungere le patate tagliate a spicchi e il pomodoro fresco.

Unire il vino e l'acqua, pepare e bollire il tutto fino a quando le patate non saranno cotte.

Frullare il tutto.

A parte bollire l'arzilla con il sedano, la cipolla e la carota.

A cottura ultimata estrarre il pesce e sfilacciarlo.

Nell'acqua di cottura del pesce versare le patate frullate e sbriciolare l'arzilla.

Aggiungere infine i broccoli e lasciar bollire il tutto fino a cottura dei broccoli.

In a skillet gently fry the garlic in the olive oil, add the potatoes wedges and fresh tomato.

Mix the wine and water, add pepper and boil until the potatoes are cooked.

Blend everything together.

Cook the skate separately with the celery, onion and carrot.

When cooked remove the fish and strip away the bones.

In the fish cooking water add the potato puree and crumble the skate.

Finally, add the broccoli and leave on the boil until the broccoli is cooked.

Vino Wine: "Colle Bianco" - Passerina del Frusinate Igp - Casale della Ioria, Acuto (Frosinone)

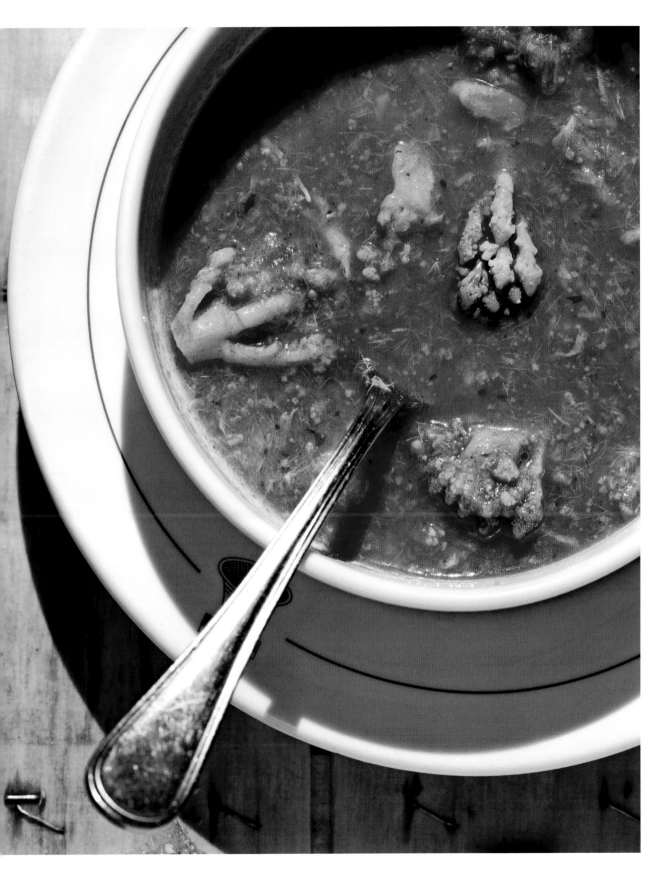

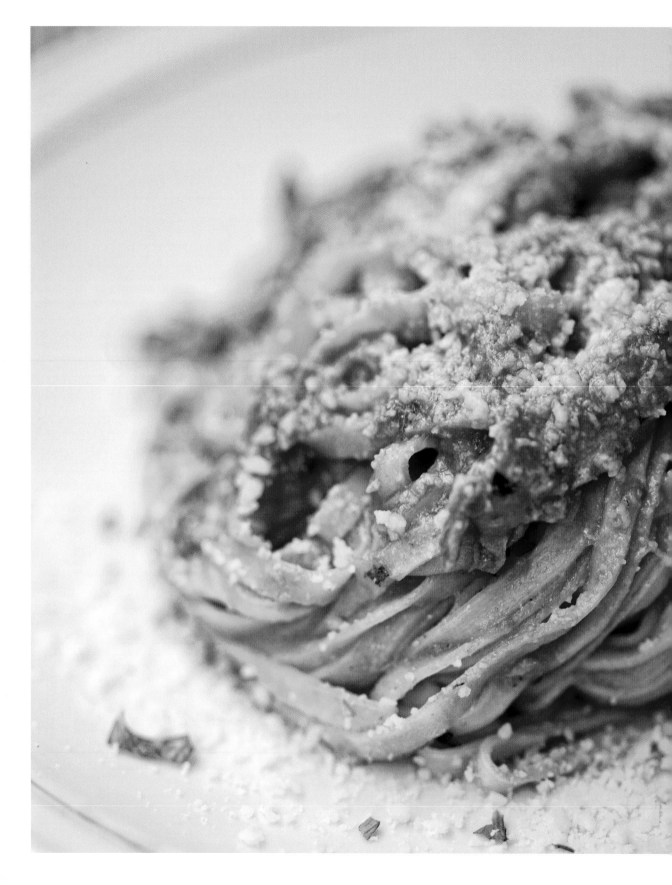

Tagliolini con alici fresche e pecorino

Tagliolini with fresh anchovies and Pecorino cheese

Ingredienti per 4 persone
- *500 g di tagliolini freschi*
- *300 g di alici*
- *3-4 pomodori freschi*
- *1 spicchio di aglio*
- *1 peperoncino*
- *prezzemolo tritato*
- *1 bicchiere di vino bianco*
- *olio extravergine d'oliva*
- *Pecorino Romano grattugiato*

Serves 4
- *500 g (1 lb) fresh tagliolini pasta*
- *300 g (10½ oz) marinated anchovies*
- *3–4 fresh tomatoes*
- *1 clove of garlic*
- *1 chilli pepper*
- *chopped parsley*
- *1 glass of white wine*
- *extra virgin olive oil*
- *grated Pecorino Romano cheese*

Pulire le alici eliminando la lisca e la testa e soffriggerle in una padella con aglio e vino bianco.

Rosolare in un'altra padella olio, aglio, peperoncino e pomodoro fresco.

Cuocere i tagliolini in acqua salata, scolarli e mantecare la pasta nella padella del condimento, aggiungendo le alici.

Servire spolverando con prezzemolo e pecorino.

Clean the anchovies, remove bones and head, and fry in a skillet with garlic and white wine.

In another skillet sauté oil, garlic, chilli and fresh tomato.

Cook the tagliolini in salted water, drain and stir the pasta into the skillet of sauce, adding the anchovies.

Serve with a sprinkling of parsley and pecorino.

Vino Wine: "Frascati Superiore" - Frascati Superiore Docg - Castel De Paolis, Grottaferrata (Roma)

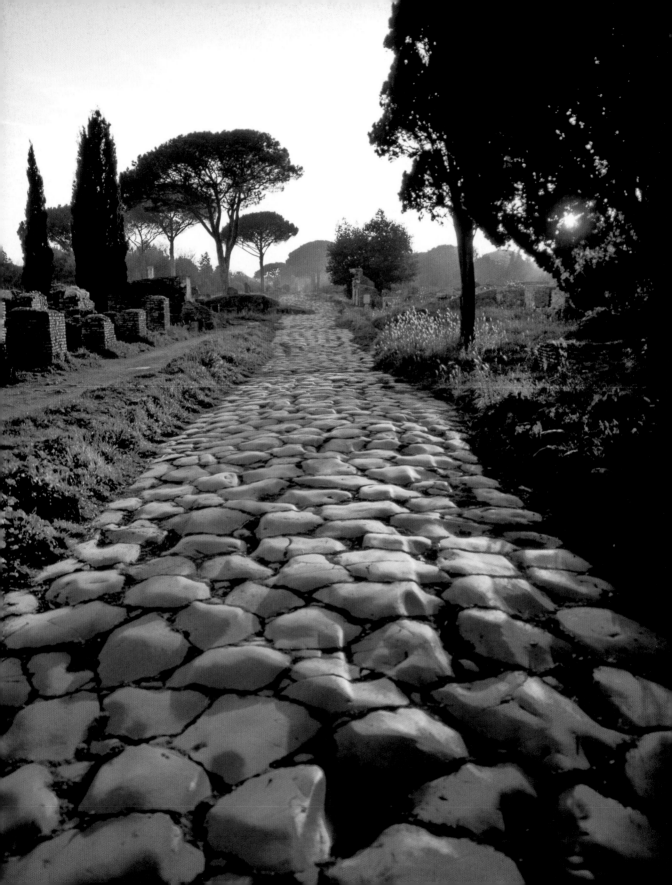

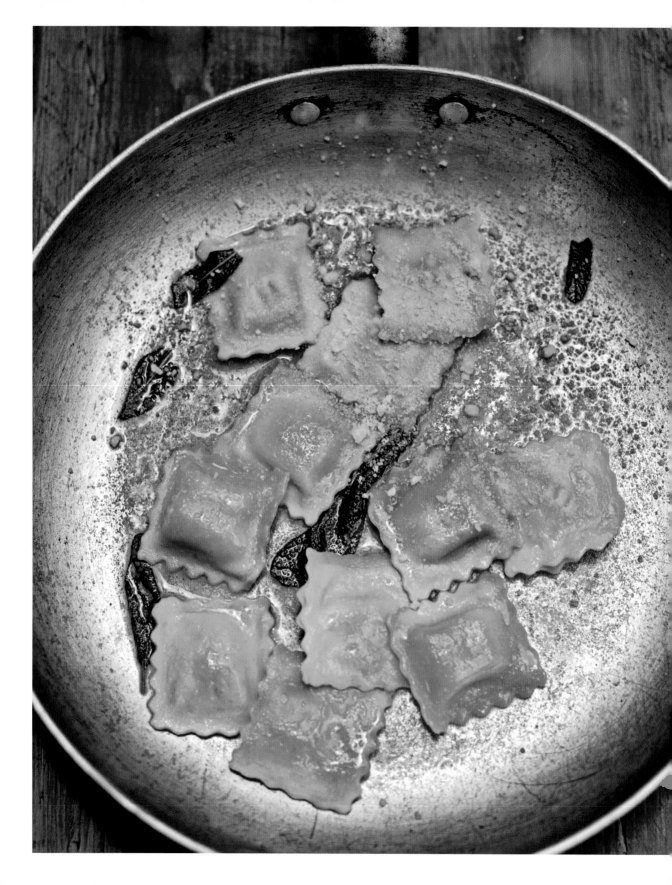

Calzonicchi

Calzonicchi

■ ■ ■

Ingredienti per 4 persone
Per la pasta:
- 500 g di farina 00
- 5 uova
- olio extravergine d'oliva
- sale

Per il ripieno:
- 6 cervelletti di agnello
- 150 g di ricotta di pecora
- 1 uovo
- sale
- pepe

Per il condimento:
- Pecorino Romano grattugiato
- burro
- qualche foglia di salvia

Su una spianatoia lavorare la farina, le uova, il sale e un filo d'olio fino a ottenere un impasto liscio. Coprire con la pellicola e lasciare a riposo per almeno un'ora a temperatura ambiente.

Mentre la pasta riposa, porre i cervelli in una bacinella e lasciarli spurgare per mezz'ora circa sotto un filo d'acqua corrente, quindi scottarli per 2-3 minuti in un litro di acqua salata in leggera ebollizione. Scolarli, asciugarli su carta da cucina e lasciarli raffreddare bene.

In una terrina amalgamare la ricotta ben scolata, l'uovo intero, il sale e una macinata di pepe fresco. Unire i cervelli mescolando con cura.

Stendere la pasta su un piano e disporre su una metà di essa cucchiai di impasto a intervalli regolari, lasciando tra essi sufficiente spazio.

Stendervi sopra l'altro strato di pasta e ritagliare con la rondella o le formine.

>>>

Mix the flour, eggs, salt and a drop of oil on a pastry board to make a smooth dough. Cover with film and leave to rest for at least an hour at room temperature.

While the dough rests, place the brains into a bowl and leave to purge for half an hour under a drizzle running water, and blanche for 2–3 minutes in a litre (5 cups) of salted gently boiling water. Drain, pat dry on kitchen paper and allow to cool thoroughly.

In a bowl mix the ricotta, which had been well drained, whole egg, salt and freshly-ground pepper. Add the brains, mixing carefully.

Roll out the dough on a work surface and place spoonsful of filling on one half, at regular intervals, leaving enough space between each mound.

Spread the other layer of dough over it and cut with a pasta wheel or a ring mould cut.

>>>

92

Primi piatti
First courses

Serves 4:
For the pasta:
- *500 g (3¹/₃ cups) of all-purpose white flour*
- *5 eggs*
- *extra virgin olive oil*
- *salt*

For the filling:
- *6 lamb brains*
- *150 g (5 oz) ewe's-milk ricotta*
- *1 egg*
- *salt*
- *pepper*

For the dressing:
- *grated Pecorino Romano cheese*
- *butter*
- *a few sage leaves*

<<<

Cuocere la pasta in acqua bollente per alcuni minuti e saltarla in padella con burro, salvia e pecorino.

Servire con una spolverata di pecorino e pepe macinato fresco.

<<<

Cook the pasta in boiling water for a few minutes and sauté in a pan with butter, sage and Pecorino Romano cheese.

Serve with a sprinkling of cheese and freshly-ground pepper.

Vino Wine: "Tenuta della Ioria" - Cesanese del Piglio Docg - Casale della Ioria, Acuto (Frosinone)

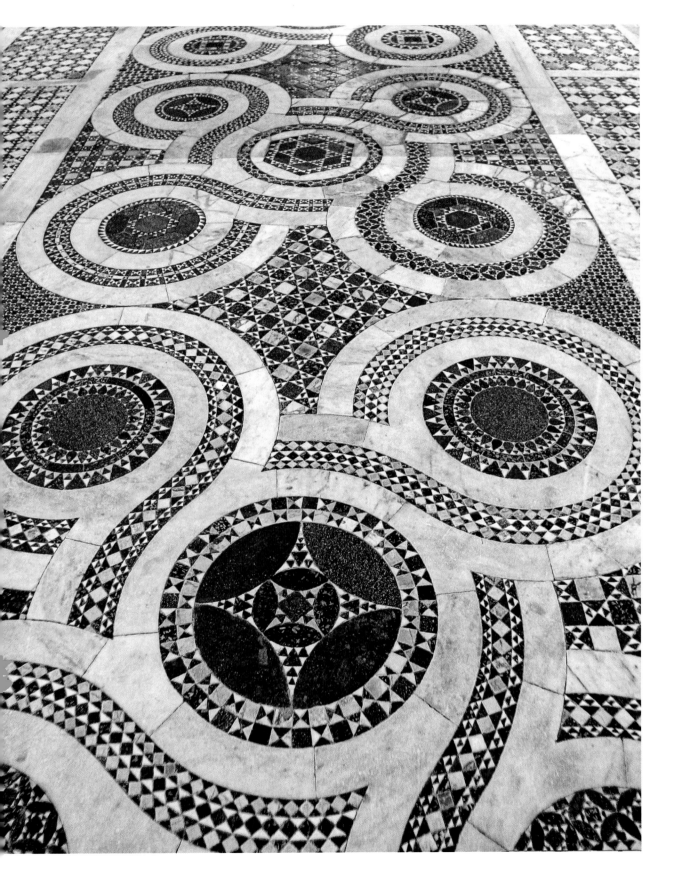

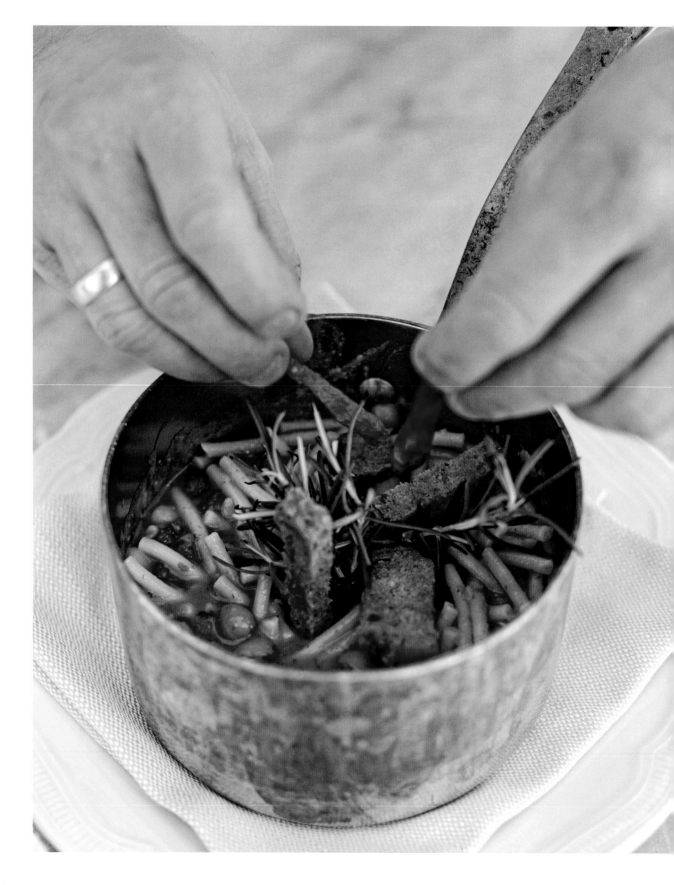

Pasta e fagioli

Pasta and beans

Ingredienti per 4 persone
- 250 g di pasta corta o bucatini spezzati
- 300 g di fagioli
- 100 g di pancetta
- 1 cipolla
- 1 costa di sedano
- 1 carota
- olio extravergine d'oliva
- sale
- pepe
- peperoncino
- rosmarino fresco

Serves 4
- 250 g (9 oz) short pasta or bucatini pieces
- 300 g (10 oz) beans
- 100 g (3½ oz) pancetta
- 1 onion
- 1 stalk of celery
- 1 carrot
- extra virgin olive oil
- salt
- pepper
- chilli pepper
- fresh rosemary

In estate utilizzare i fagioli freschi, in inverno quelli secchi, da ammorbidire in acqua per 24-48 ore.

Preparare un trito di carota, sedano e cipolla. A questa versione vegetariana si può aggiungere a piacere della pancetta.

Sfrigolare leggermente i fagioli in una casseruola piuttosto capiente, aggiungere poi acqua nella misura di 4 volte il loro peso, portandoli a cottura.

Quando i fagioli risulteranno teneri (è sufficiente tastarli tra pollice e indice), recuperare l'acqua di cottura in cui mettere a cuocere la pasta.

Frullare un po' di fagioli per creare un composto cremoso: questo renderà la pietanza meno acquosa e al tempo stesso morbida e gustosa.

A metà cottura scolare la pasta e unire ai fagioli e alla crema di fagioli fino al termine della cottura.

Aggiustare di sale, pepe e peperoncino e bagnare con olio a crudo. Guarnire con rosmarino e servire con del pane croccante.

In summer use fresh beans; in winter used dried beans softened in water for 24-48 hours.

Prepare a mirepoix of carrot, celery and onion. If you prefer, add tasty pancetta to this vegetarian version you can add to the pleasure of bacon.

Shake the beans gently in a roomy pan, add 4 times their weight in water, then cook.

When the beans are tender (just squeeze between thumb and forefinger), use the cooking water to cook the pasta.

Blitz a few beans to create a cream which will make the dish less watery and at the same time soft and tasty.

When the pasta is half cooked, add to the beans and creamed, and finish cooking.

Add salt, pepper and chilli pepper, and drizzle with raw oil. Garnish with rosemary and serve with crusty bread.

Vino Wine: "Baccarossa", Lazio Igt, Poggio Le Volpi, Monte Porzio Catone (Roma)

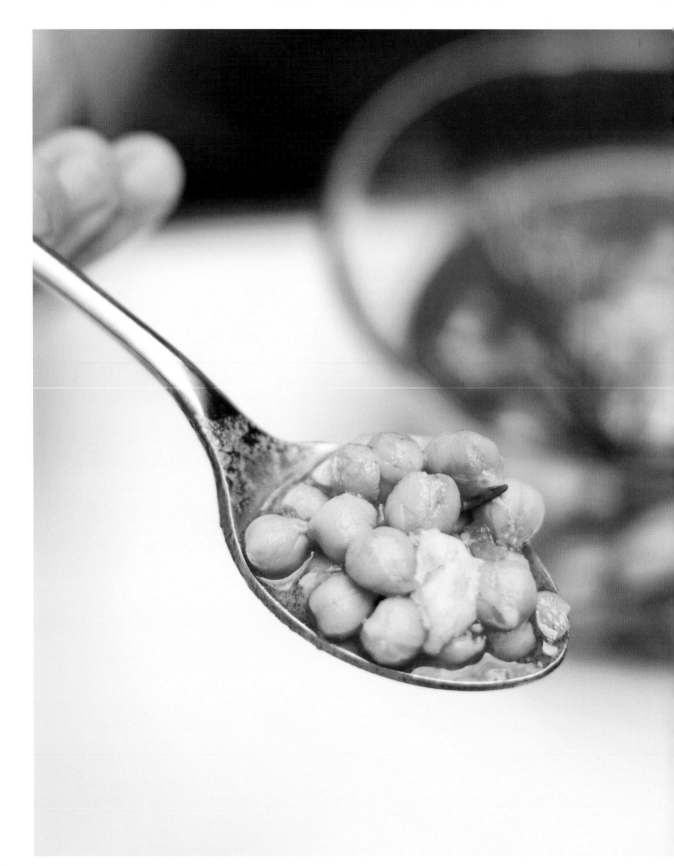

101 Il cece del solco dritto di Valentano

Valentano straight-furrow chickpeas

Il curioso nome di questo legume coltivato nel territorio del comune viterbese deriva da un'antica tradizione agricola, la "tiratura del solco dritto" che si tiene il 14 agosto di ogni anno.

Un tempo realizzata con i buoi, oggi con più moderne macchine agricole, dall'operazione di tiratura del solco nel terreno venivano tratti auspici sull'annata e sul raccolto dell'anno seguente.

Alcune aziende biologiche hanno ripreso la coltivazione di questo antico legume, che deve il suo gusto sapido e deciso alla natura vulcanica del suolo e prevede un tempo di cottura leggermente più breve del solito (due ore e mezza circa).

Il cece del solco dritto è stato riconosciuto come Prodotto Agroalimentare Tradizionale dalla Regione Lazio.

The curious name of this legume, grown in the municipality of Viterbo, derives from an ancient agricultural tradition, the "ploughing of the straight-furrow", held on 14 August each year.

Once upon a time this was performed by oxen – now more modern agricultural machinery is used – and from the ploughing of the furrow in the soil, the fortunes of the year and the next year's crop were predicted.

A number of organic farms have resumed cultivation of this ancient pulse, which owes its tasty flavour to the volcanic nature of the soil and is slightly quicker to cook than the traditional chickpea (two and a half hours).

The straight-furrow chickpea has been certified as traditional agrifood product (Prodotto Agroalimentare Tradizionale) by Lazio regional authority.

Pasta e ceci alla romana
Roman-style pasta and chickpeas

Ingredienti per 4 persone
- 150 g di maltagliati
- 300 g di ceci di Valentano
- 2 acciughe salate
- 50 g di conserva di pomodoro
- 1 spicchio di aglio
- 1 rametto di rosmarino
- 1 foglia di alloro
- 4 cucchiai di olio extravergine d'oliva
- sale
- pepe

Serves 4
- 150 g (5 oz) maltagliati pasta
- 300 g (10 oz) Valentano chickpeas
- 2 salted anchovies
- 50 g (2 oz) tomato paste
- 1 clove of garlic
- 1 sprig of rosemary
- 1 bay leaf
- 4 tbsps of extra virgin olive oil
- salt
- pepper

Vino Wine: "Colle Bianco",
Passerina del Frusinate Igp,
Casale della Ioria,
Acuto (Frosinone)

Mettere i ceci a bagno in acqua fredda per 12 ore.

Dopo averli fatti ammorbidire, scolarli e lessarli in acqua bollente salata con il rosmarino e l'alloro, lasciandoli cuocere per un'ora e mezza.

In un'altra pentola su un fuoco di media intensità riscaldare l'olio, unire l'aglio tritato e, appena questo avrà preso colore, le acciughe lavate, spinate e spezzettate.

Lasciar soffriggere e, quando le acciughe si saranno disciolte nell'olio, aggiungere la conserva di pomodoro diluita con 2-3 cucchiai dell'acqua di cottura dei ceci. Cuocere per 10 minuti, quindi travasare i ceci con la loro acqua in questa pentola, eliminando il rosmarino.

Appena la zuppa avrà ripreso il suo bollore, versarvi la pasta e portare in cottura. La minestra deve risultare piuttosto densa e va servita con pepe nero appena macinato.

Soak the chickpeas in cold water for 12 hours.

After soaking, drain and cook in salted boiling water with rosemary and bay leaves, for an hour and a half.

In another saucepan on a medium heat, add chopped garlic to the hot oil and as soon as it browns, add the washed, chopped, boned anchovies.

Fry gently and when the anchovies have dissolved in the oil, add the tomato paste diluted with 2–3 tbsps of chickpea cooking water. Cook for 10 minutes, then pour in the chickpeas with their water, removing the rosemary.

Bring the soup back to the boil, pour in the pasta and finish cook. The soup should be rather thick and served with freshly ground black pepper.

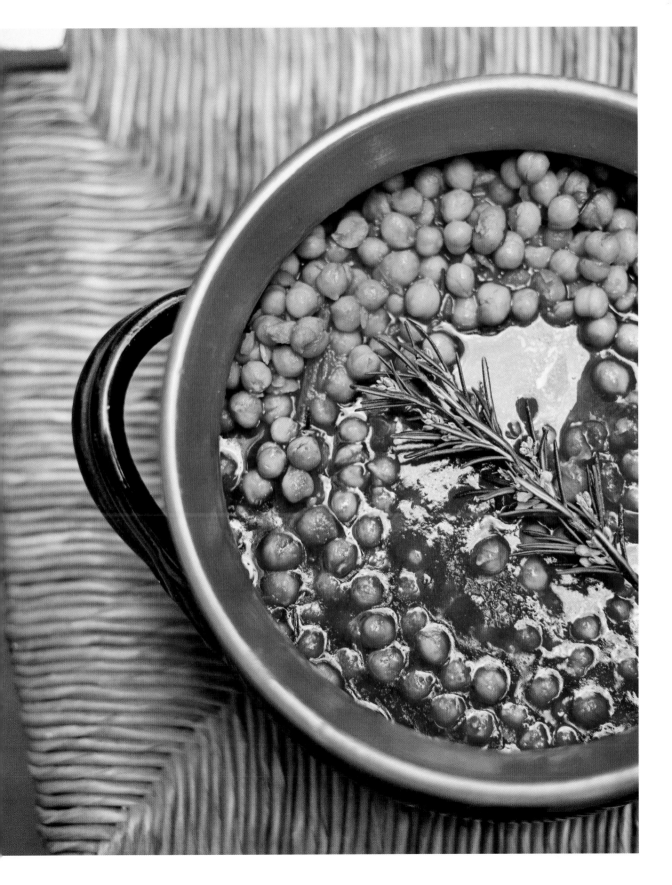

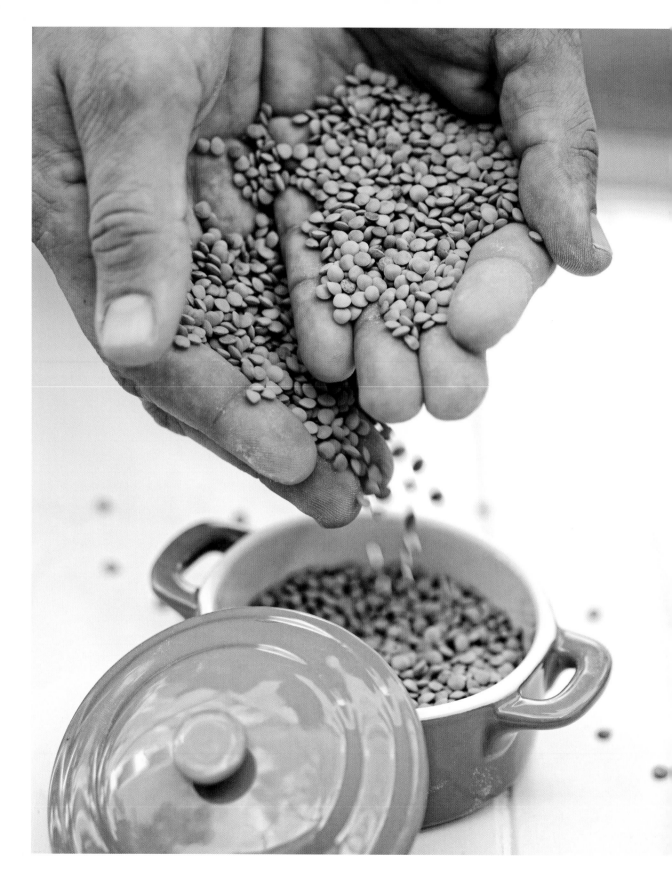

La lenticchia di Onano

Onano lentils

È la lenticchia più antica del Lazio, nota anche come "lenticchia dei papi": già nel Cinquecento se ne trova traccia nello statuto della piccola comunità di Onano, in provincia di Viterbo: per chi la danneggiasse o la rubasse erano previste delle sanzioni.

Terra sabbiosa e vulcanica, il Viterbese è ideale per coltivare i legumi. Le lenticchie di Onano si riconoscono per le piccole dimensioni, per il colore marrone chiaro con diverse sfumature, per la buccia sottilissima. Anche dopo la cottura risultano particolarmente tenere e il sapore rimane sempre molto intenso.

Raccolta a luglio, viene celebrata nel mese di agosto con una bella sagra.

La lenticchia di Onano è stata riconosciuta come Prodotto Agroalimentare Tradizionale dalla Regione Lazio.

The most ancient of Lazio lentils, also known as the "popes' lentil", mentioned as early as the 16th century in the statute of the small community of Onano, in the province of Viterbo: anyone found damaging or stealing the pulses would be fined.

The sandy volcanic soil found in Viterbo is ideal for growing legumes. Onano lentils are recognized by their small size and nuanced, light brown colour, with a thin husk. Even after cooking they are particularly tender and have a very intense flavour.

It is harvested in July and celebrated in August with a fascinating festival.

The Onano lentil has been certified as a traditional agrifood product (Prodotto Agroalimentare Tradizionale) by Lazio regional authority.

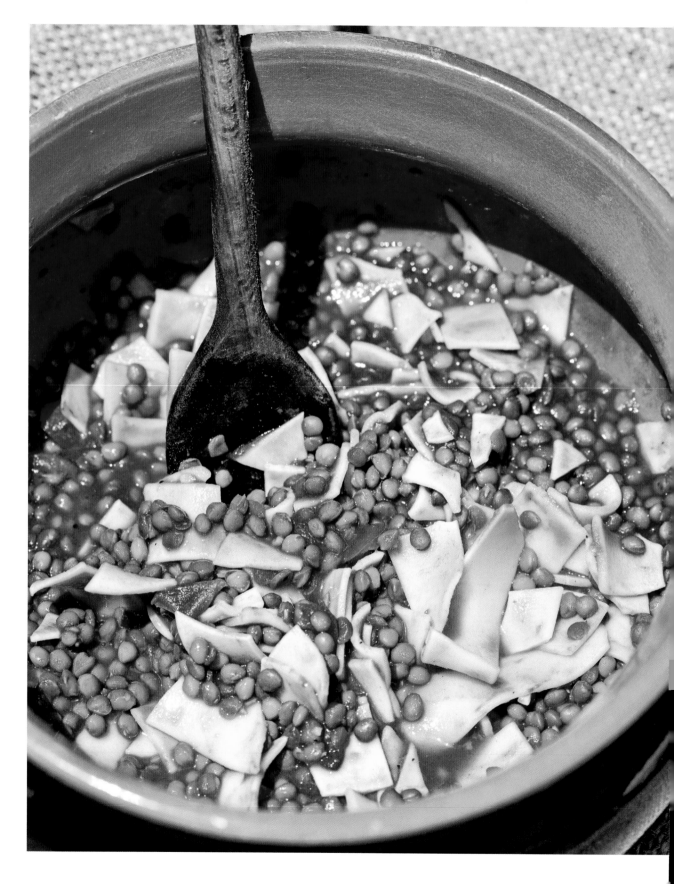

Pasta e lenticchie alla romana

Roman-style pasta and lentils

■ ■ ◻

Ingredienti per 4 persone
- 300 g di maltagliati
- 300 g di lenticchie di Onano
- 100 g di guanciale
- 1 bicchiere di passata di pomodoro
- 2 spicchi di aglio
- 1 cipolla
- 1 carota
- 1 costa di sedano
- 1 foglia di alloro
- olio extravergine d'oliva
- sale
- pepe
- Pecorino Romano grattugiato

Serves 4
- 300 g (10 oz) maltagliati pasta
- 300 g (10 oz) Onano lentils
- 100 g (3½ oz) pork cheek
- 1 glass of tomato sauce
- 2 cloves of garlic
- 1 onion
- 1 carrot
- 1 stalk of celery
- 1 bay leaf
- extra virgin olive oil
- salt
- pepper
- grated Pecorino Romano cheese

La sera precedente mettere le lenticchie a bagno in acqua fredda.

Soffriggere in una pentola con olio il guanciale tagliato a listarelle, i due spicchi di aglio, la cipolla e la carota tritata e la costa di sedano intera che verrà poi eliminata.

Unire un bicchiere di passata di pomodoro e sale quanto basta. Cuocere a fuoco lento per 10 minuti.

Aggiungere le lenticchie e la foglia di alloro e cuocere lentamente per un'ora e mezza circa. A cottura ultimata, verificare se il liquido è sufficiente per cuocere la pasta, altrimenti aggiungere un po' di acqua calda e aggiustare di sale.

Buttare la pasta e cuocere a fuoco lento, aggiungendo un pizzico di pepe.

Servire con un cucchiaio di olio a crudo e un'abbondante spolverata di pecorino.

Soak lentils overnight in cold water.

Sauté the pork cut into strips in a pan with olive oil, two cloves of garlic, chopped onion and carrot, and the whole celery stalk, which will then be removed.

Add a cup of tomato sauce and salt to taste. Simmer for 10 minutes.

Add lentils and bay leaf, and cook slowly for an hour and a half. When done, check that there is sufficient liquid to cook the pasta, otherwise add a little hot water and salt.

Toss in the pasta and simmer, adding a pinch of pepper.

Serve with a spoonful of raw oil and a generous sprinkling of Pecorino Romano cheese.

Vino Wine: "Colle Bianco" - Passerina del Frusinate Igp - Casale della Ioria, Acuto (Frosinone)

Rigatoni con pajatina di agnello

Rigatoni pajata

■ ■ ▢

Ingredienti per 4 persone
- 450 g di rigatoni
- 1 kg di pagliata di agnellino legata a ciambella
- 500 g di passata di pomodoro
- mezza cipolla o scalogno
- mezzo bicchiere di vino rosso
- 1 chiodo di garofano
- olio extravergine d'oliva
- sale grosso
- pepe
- 200 g di Pecorino Romano grattugiato

Serves 4
- 450 g (1 lb) rigatoni pasta
- 1 kg (2 lbs) lamb entrails wound in a loop
- 500 g (2 cups) tomato sauce
- ½ onion or scallion
- ½ glass red wine
- 1 clove
- extra virgin olive oil
- coarse salt
- pepper
- 200 g (2 cups) grated Pecorino Romano cheese

Vino Wine: "Il Giovane", Cabernet di Atina Doc, Poggio alla Meta, Casalvieri (Frosinone)

In un tegame fondo e spesso scaldare l'olio e appena caldo versarvi i nodini di pagliata, con un pugnetto di sale grosso, un chiodo di garofano e una spolverata di pepe.

Lasciare scurire a fuoco basso, mescolando spesso per impedire che la pagliata si attacchi. Quando è tutto ben rosolato, aggiungere mezza cipolla tagliata fine. Lasciare rosolare ancora e poi sfumare con il vino. Coprire il tegame, lasciando andare a fuoco lento per un quarto d'ora.

Unire la passata di pomodoro alla pagliata, mescolando con un cucchiaio di legno e facendo attenzione a non rompere i nodini.

Dopo circa un'ora di cottura, sempre a fuoco basso e a tegame coperto, il sugo è pronto: lasciare in tegame per altri 15 minuti in modo che il sugo sia ben assorbito.

Nel frattempo cuocere la pasta in acqua bollente e scolarla nel tegame con il sugo e la pagliata. Saltare mantecando con gran parte del pecorino grattugiato e servire spolverando ancora di formaggio.

In a deep-bottomed saucepan heat the oil and when hot, toss in the loops of entrails, with a handful of salt, a clove and a sprinkling of pepper.

Leave to brown over a low heat, stirring often to prevent the entrails sticking. When well browned, add the half onion, finely chopped. Leave to fry again and then deglaze with wine. Cover the pan and leave on a low heat for 15 minutes.

Add the tomato sauce to the entrails, stirring with a wooden spoon, taking care not to break the loops.

After about an hour of cooking, always on a low heat and with a lid, the sauce is ready: leave in the pan for 15 minutes so the sauce is absorbed well.

Meanwhile, cook the pasta in boiling water and drain into the pan with the sauce and the entrails. Toss, blending in plenty of grated Pecorino and serve with even more cheese dusted over the top.

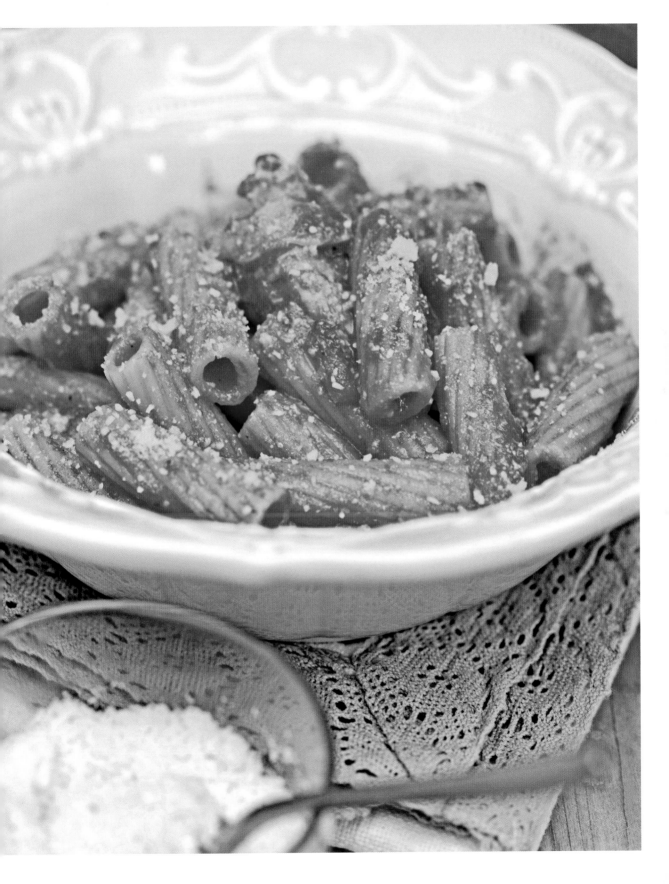

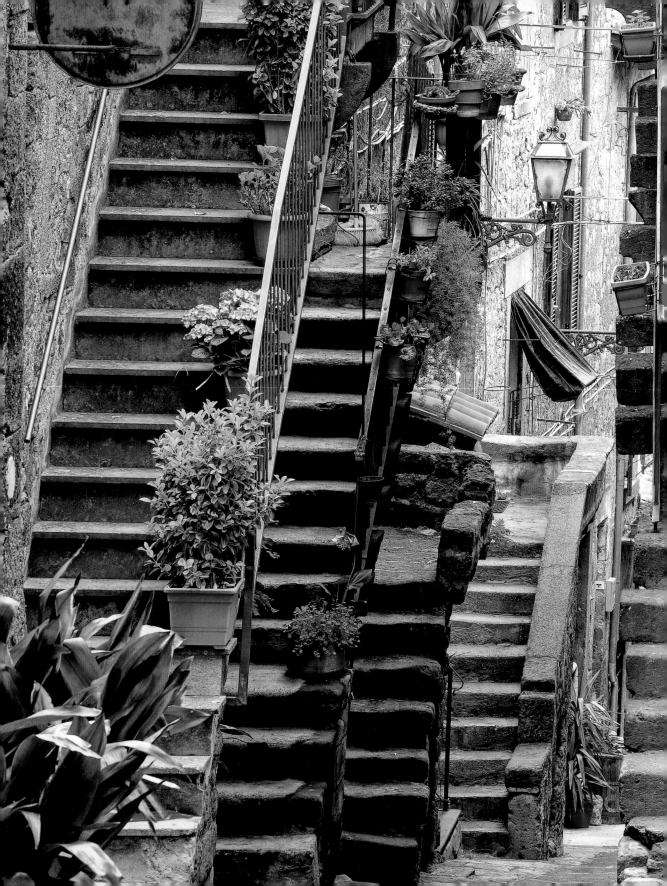

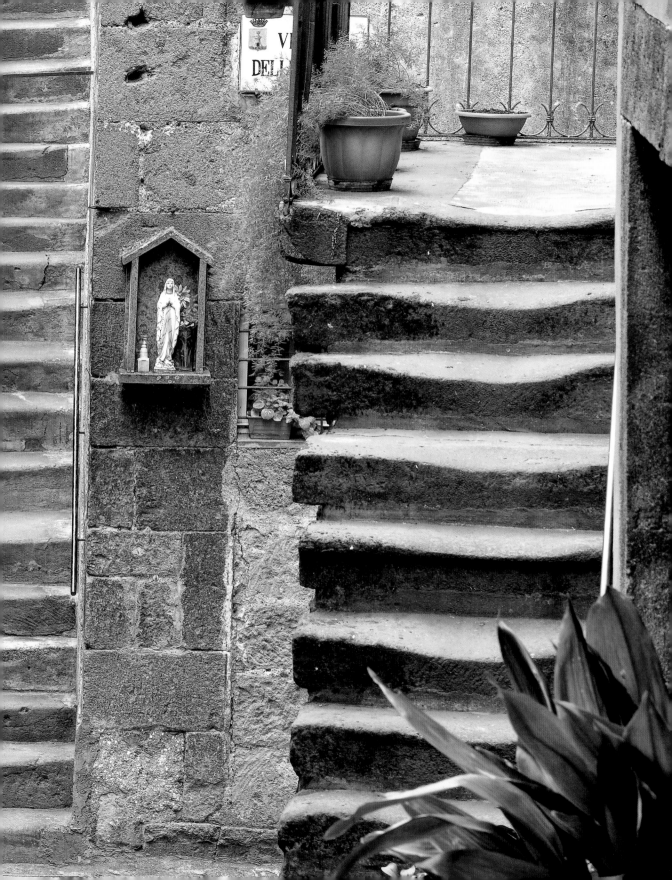

Bavette al tonno alla romana

Roman-style bavette with tuna

■ ☐ ☐

Ingredienti per 4 persone
- 400 g di bavette
- 150 g di tonno all'olio
- 4 alici sotto sale
- 1,2 kg di pomodori pelati
- 30 g di capperi
- 200 g di olive di Gaeta
 denocciolate e tagliate a rondelle
- 1 ciuffo abbondante di prezzemolo
- 4 cucchiai di olio extravergine
 d'oliva

Serves 4
- 400 g (14 oz) of bavette pasta
- 150 g (5 oz) tuna in olive oil
- 4 salted anchovies
- 1.2 kg (2½ lbs) tinned tomatoes
- 30 g (1 oz) capers
- 200 g (7 oz) pitted, sliced Gaeta
 olives
- 1 large sprig parsley
- 4 tbsps of extra virgin olive oil

In una padella con olio mettere le alici già mondate delle spine e delle lische e ben lavate, accendere il fuoco e lasciarle sciogliere, aiutandosi con un cucchiaio di legno.

Appena le alici saranno ridotte in poltiglia, aggiungere il tonno ben sgocciolato, frantumandolo con il cucchiaio. Alzare la fiamma ed eventualmente coprire per evitare gli schizzi.

Quando il tonno comincia ad asciugarsi, unire il pomodoro spezzettato grossolanamente, i capperi ben lavati e schiacciati, coprire e cuocere a fuoco basso per 20 minuti circa.

A fine cottura aggiungere le olive e parte del prezzemolo. Aggiustare di sale soltanto se necessario.

Nel frattempo cuocere la pasta, mescolando spesso perché tende ad appiccicarsi.

Scolare la pasta e versarla nella padella col sugo, mescolarla bene con un forchettone su fuoco vivace e spolverarla con il prezzemolo rimanente ben tritato.

Put the clean, boned anchovies into a skillet with oil, begin to heat and leave to dissolve, breaking up with a wooden spoon.

As soon as the anchovies are pulped, add the tuna, well drained, breaking it up with the ladle. Raise heat and cover to avoid splashes.

When the tuna begins to dry, add the coarsely chopped tomato, capers (washed and crushed), cover and cook over low heat for 20 minutes.

When cooked, add the olives and parsley. Add salt only if necessary.

Meanwhile, cook the pasta, stirring often as it tends to stick.

Drain the pasta and pour into the pan with the sauce, mix well with a wooden fork on a high heat and sprinkle in the remaining chopped parsley.

Vino Wine: "Frascati Superiore", Frascati Superiore Docg, Castel De Paolis, Grottaferrata (Roma)

Fettuccine alla papalina

Fettuccine papalina

Ingredienti per 4 persone
Per le fettuccine:
- *400 g di farina 00*
- *4 uova fresche*

Per il condimento:
- *150 g di prosciutto crudo*
 in una fetta spessa
- *150 g di pisellini freschi*
 o surgelati
- *3 uova*
- *1-2 porri*
- *60 g di Parmigiano Reggiano*
- *100 ml di latte*
- *zafferano*
- *olio extravergine d'oliva*
- *sale*
- *pepe*

Serves 4
For the fettuccine:
- *400 g (4 cups) all-purpose white*
 flour
- *4 fresh eggs*

For the dressing:
- *150 g (5 oz) cured ham in one*
 thick slice
- *150 g (5 oz) fresh or frozen peas*
- *3 eggs*
- *1–2 leeks*
- *60 g (2 oz) Parmigiano Reggiano*
- *100 ml (½ cup) milk*
- *saffron*
- *extra virgin olive oil*
- *salt*
- *pepper*

Preparazione delle fettuccine

Creare una fontanella di farina nella cui cavità andranno rotte le uova. Impastare mescolando con le dita e facendo assorbire progressivamente la farina.

Ottenuto un impasto omogeneo, iniziare a lavorare la pasta su un piano leggermente infarinato, aiutandosi con il palmo della mano. Tirare e allungare per almeno 10 minuti fino a quando il composto non diventi soffice ed elastico.

Lasciare riposare la pasta adagiandovi un tovagliolo umido per 15 minuti circa.

Procedere stendendo la pasta sulla spianatoia infarinata per renderla più elastica, usando la massima delicatezza per evitare rotture. Stendere la sfoglia e attendere che riposi per altri 10 minuti.

Posizionare la pasta su un tagliere di legno e procedere arrotolando verso il centro sia il bordo superiore sia quello inferiore, come fosse una pergamena, fino al congiungimento dei due lembi.

Procedere con il taglio verticale delle fettuccine.

How to make the fettuccine

Make a well of flour and break in the eggs. Mixing with fingers so the flour is absorbed gradually.

When a smooth dough has been made, start kneading on a lightly floured surface using the palm of the hand. Pull and stretch for at least 10 minutes until the mixture becomes soft and pliable.

Leave the pasta to rest under a damp towel for 15 minutes.

Continue rolling out the dough on the floured work surface to make it more pliable, being as delicate as possible so it does not break. Roll out the dough and leave to rest for 10 minutes.

Place the dough on a wooden cutting board and roll up towards the centre from the top and bottom edges, like a parchment, until the two edges meet. Cut the fettuccine in vertical slices.

<<<

Preparazione del condimento
Affettare sottilmente i porri e
soffriggerli in olio.

In un'altra padella con olio ben
caldo affettare il prosciutto a cubetti
e dopo 1-2 minuti aggiungere i piselli.

In una ciotola rompere le uova,
aggiungere il latte e lo zafferano
e mescolare creando un composto
spumoso, quindi unire il parmigiano.

Nel frattempo cuocere le fettuccine,
scolarle al dente e saltarle per alcuni
istanti con i piselli e il prosciutto crudo.

Amalgamato il tutto, aggiungere la
schiuma di uova, latte e parmigiano
(avvalendosi di un sifoncino, come
quelli usati per la panna montata)
e infine i porri soffritti.

Servire spolverando con pepe nero
macinato.

<<<

How to make the sauce
Thinly slice the leeks and sauté
in oil.

In another skillet with hot oil, add
the diced ham and after 1–2 minutes
add the peas.

Break the eggs into a bowl, add
the milk and saffron, and stir to
make frothy mixture, then add the
Parmigiano Reggiano.

Meanwhile, cook the fettuccine
al dente, drain and toss for a few
moments with peas and ham.

Blend all the ingredients, add the
frothy eggs, milk and Parmigiano
(using a spray like those used for
whipped cream) and then the
sautéed leeks.

Dust with ground black pepper
and serve.

Vino Wine: "Rumon" - Malvasia del Lazio Igt - Conte Zandotti, Roma

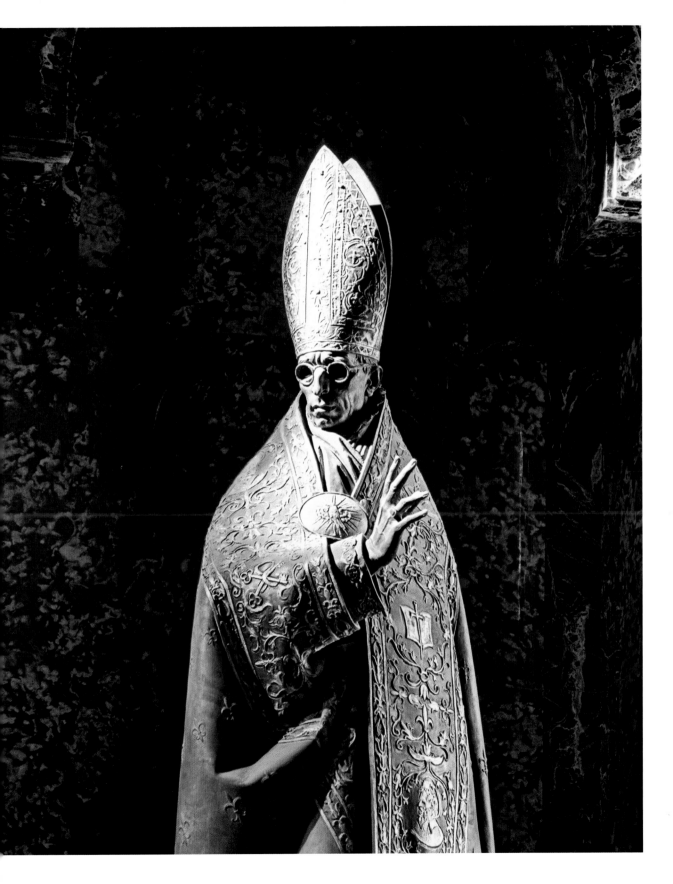

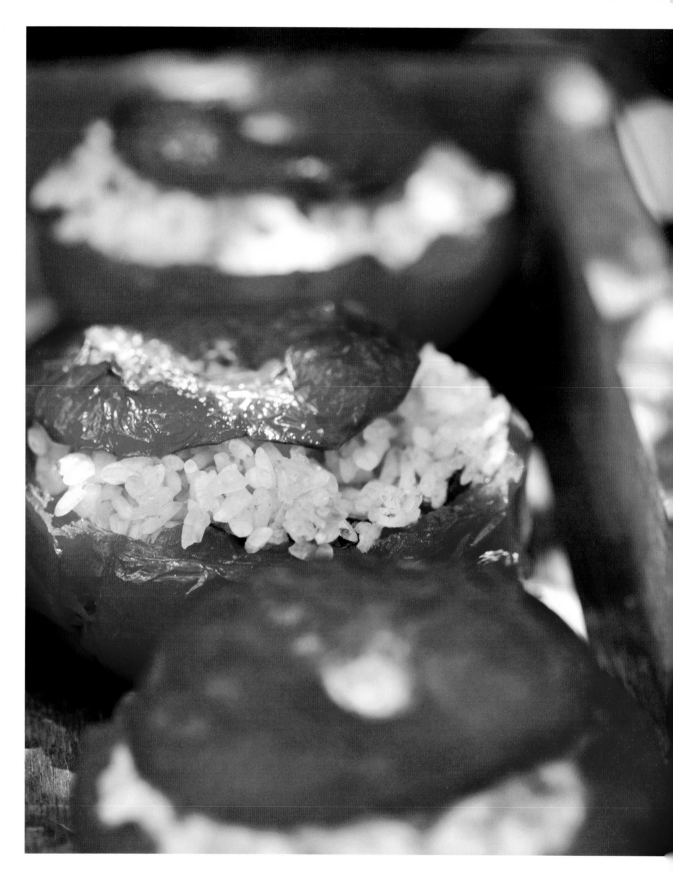

Pomodori col riso

Tomatoes stuffed with rice

■ ■ ☐

Ingredienti per 4 persone
- 8 pomodori rossi grandi e sodi
- 12 cucchiai di riso Arborio
- 2 spicchi di aglio
- 10 patate novelle medie
- basilico
- olio extravergine d'oliva
- sale
- pepe

Serves 4
- 8 large, firm red tomatoes
- 12 tbsps of Arborio rice
- 2 cloves of garlic
- 10 medium-size new potatoes
- basil
- extra virgin olive oil
- salt
- pepper

Lavare i pomodori, tagliare la calotta superiore ed estrarre la polpa.

Passare la polpa e unirvi l'aglio finemente tritato, il basilico, il pepe, il sale e il riso sciacquato sotto acqua corrente.

Lasciare insaporire il tutto per almeno un'ora e mezza. Al termine versare un filo di olio extravergine d'oliva.

Riempire i pomodori con il composto e chiudere con la calotta a mo' di coperchio.

Porre i pomodori e le patate tagliate in un tegame con olio d'oliva e infornare per un'ora circa a 180 °C. Se durante la cottura il sugo dovesse restringersi troppo, aggiungere un po' di acqua calda.

A cottura terminata, salare le patate e servirle calde. Il pomodoro risulta invece gustoso sia caldo sia freddo.

Wash tomatoes, cut off the top and remove the pulp.

Blitz the pulp and add finely-chopped garlic, basil, pepper, salt and rice, rinsed under running water.

Leave to flavour for at least an hour and a half.

Drizzle with olive oil and fill the tomatoes with the mixture, then replace the tops.

Place the tomatoes and chopped potatoes in an oven tray with olive oil and bake for about an hour at 180 °C (355 °F). If the sauce reduces too much during cooking, add some hot water.

When done, salt the potatoes and serve hot. The tomatoes are tasty both hot or cold.

Vino Wine: "Colle Bianco" - Passerina del Frusinate Igp - Casale della Ioria, Acuto (Frosinone)

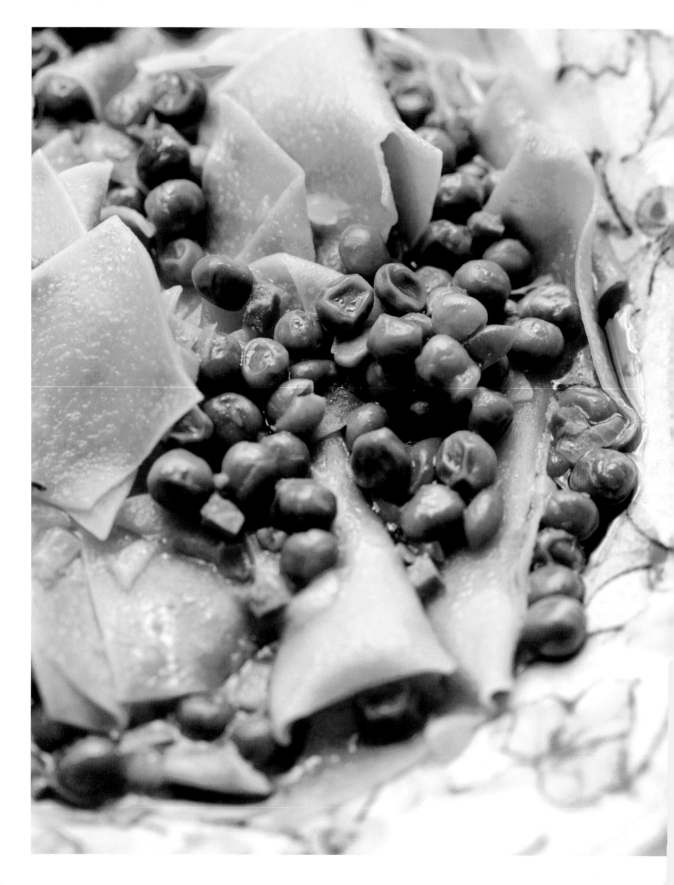

Minestra di pasta e piselli

Pasta and pea soup

■ ◻ ◻

Ingredienti per 4 persone
- 250 g di maltagliati
- 300 g di piselli
- 100 g di prosciutto a dadini
- 1 cipolla
- olio extravergine d'oliva
- sale
- pepe

Serves 4
- 250 g (9 oz) maltagliati pasta
- 300 g (10 oz) peas
- 100 g (3½ oz) cubed ham
- 1 onion
- extra virgin olive oil
- salt
- pepper

Tagliare la cipolla sottile e rosolarla dolcemente in una pentola con l'olio, unendo il prosciutto tagliato a dadini.

Quando il prosciutto sarà ben rosolato, aggiungere i piselli e cuocere per un paio di minuti lasciando insaporire con la cipolla e il prosciutto.

Ricoprire tutto con acqua e cuocere per 20 minuti circa.

Appena i piselli sono quasi pronti, buttare la pasta e cuocere per il tempo necessario salando.

Aggiungere altra acqua bollente se necessario e servire con una spolverata di pepe nero.

Slice the onion thinly and fry gently in a saucepan with the olive oil, adding diced prosciutto.

When the ham is browned thoroughly, add the peas and cook for a few minutes to flavour with onion and ham.

Cover with water and cook for about 20 minutes.

As soon as the peas are almost done, toss in the pasta and cook until done, adding salt to taste.

Add more boiling water and serve with a dusting of black pepper.

Vino Wine: "Frascati Superiore" - Frascati Superiore Docg - Castel De Paolis, Grottaferrata (Roma)

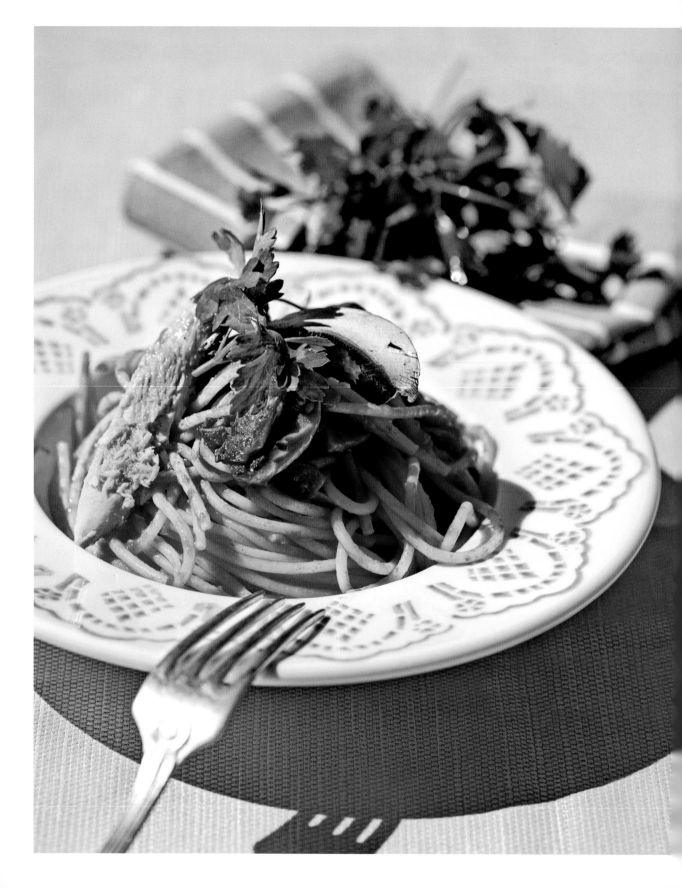

Spaghetti alla carrettiera

Spaghetti carrettiera

Ingredienti per 4 persone
- 400 g di spaghetti
- 200 g di funghi champignon
- 200 g di ventresca o tonno sott'olio
- 250 g di passata di pomodoro
- 2 spicchi di aglio
- 2 peperoncini freschi
- 1 ciuffo di prezzemolo
- 4 cucchiai di olio extravergine d'oliva
- sale
- pepe

Serves 4
- 400 g (14 oz) of spaghetti
- 200 g (7 oz) button mushrooms
- 200 g (7 oz) tuna belly or in olive oil
- 250 g (2 cups) tomato sauce
- 2 cloves of garlic
- 2 fresh chilli peppers
- a spring of parsley
- 4 tbsps of extra virgin olive oil
- salt
- pepper

Preparare un buon soffritto con aglio, olio e peperoncino, lasciando rosolare l'aglio in olio già caldo fino a doratura insieme a peperoncino e prezzemolo.

Aggiungere poi i funghi puliti e tagliati a fettine, precedentemente passati in acqua bollente con poco sale e limone.

Fare rosolare poi la passata di pomodoro regolando di sale e pepe. Non appena il sugo sarà pronto, aggiungere la ventresca e scaldarla, evitando che cuocia.

Nel frattempo cuocere gli spaghetti in abbondante acqua salata, scolare al dente e unire in padella con il sugo mescolando con un cucchiaio di legno.

Servire caldo aggiungendo prezzemolo.

Prepare a tasty garlic, oil and chilli mix, browning the garlic in hot oil until golden, along with the chilli and parsley.

Then add clean, sliced mushrooms previously blanched in boiling water with a little salt and lemon.

Then gently fry the tomato sauce, adding salt and pepper to taste. As soon as the sauce is ready, add the tuna and heat but do not cook completely.

Meanwhile cook the spaghetti in plenty of boiling salted water, drain *al dente* and add to the skillet with the hot sauce, stirring with a wooden spoon.

Serve hot, dusted with parsley.

Vino Wine: "Frascati Superiore" - Frascati Superiore Docg - Castel De Paolis, Grottaferrata (Roma)

Linguine con mazzancolle

Linguine with white shrimp

■ ▢ ▢

Ingredienti per 4 persone
- *400 g di linguine*
- *800 g di mazzancolle*
- *300 g di pomodori maturi*
- *qualche spicchio di aglio*
- *peperoncino*
- *olio extravergine d'oliva*

Serves 4
- *400 g (14 oz) linguine pasta*
- *800 g (14 oz) white shrimp*
- *300 g of ripe tomatoes*
- *a few cloves of garlic*
- *chilli pepper*
- *extra virgin olive oil*

Preparare un soffritto di aglio e olio.

Far dorare il tutto, poi aggiungere i pomodori lavati, fatti a pezzettini e sbucciati.

Quando è tutto dorato, aggiungere le mazzancolle accuratamente lavate.

Lasciare andare a fuoco medio fino a quando le mazzancolle saranno cotte. Aggiungere del peperoncino per insaporire.

A questo punto sgusciare le mazzancolle, lasciando solo la codina e la testa.

Lessare le linguine, scolarle e farle amalgamare nel sugo.

Versare nei piatti facendo in modo che le mazzancolle restino sopra la pasta.

Fry garlic in oil and when golden brown, then add the washed, finely chopped tomatoes.

When well-cooked, add the carefully washed white shrimp.

Cook on a medium heat until the white shrimp are done. Add chilli pepper to taste.

Now peek the shrimp, leaving only the head and tail.

Cook the linguine, drain and mix with the sauce.

Arrange in individual dishes, with the shrimp on top of the pasta.

Vino Wine: "Rumon" - Malvasia del Lazio Igt - Conte Zandotti, Roma

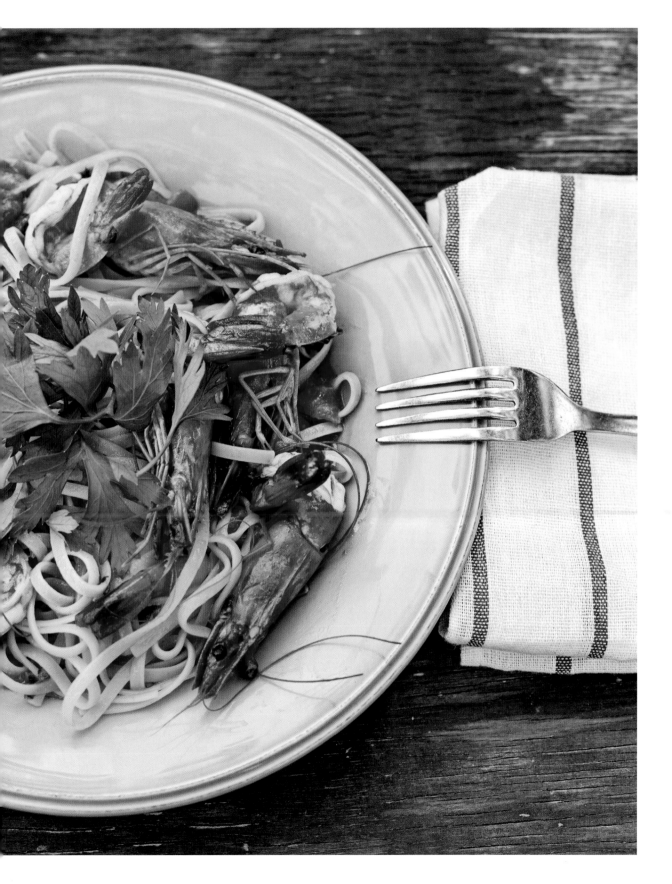

Spaghetti alla Mastino

Spaghetti Mastino

Ingredienti per 4 persone
- 400 g di spaghetti
- 4 calamari
- 4 scampi
- 4 gamberoni
- 500 g di cozze
- 500 g di vongole
- 3 pomodori San Marzano
- mezzo bicchiere di vino bianco
- aglio
- peperoncino
- prezzemolo
- olio extravergine d'oliva
- sale

Serves 4
- 400 g (14 oz) of spaghetti
- 4 squid
- 4 scampi
- 4 shrimp
- 500 g (1 lb) mussels
- 500 g (1 lb) clams
- 3 San Marzano tomatoes
- ½ glass of white wine
- garlic
- chilli pepper
- parsley
- extra virgin olive oil
- salt

Soffriggere in olio il peperoncino e l'aglio fino al giusto punto di doratura, aggiungere i pomodori a pezzi, salando appena e spadellando velocemente senza cuocerli troppo.

Aggiungere i calamari a pezzi, precedentemente puliti e lavati, quindi le cozze e le vongole sgusciate.

Saltare velocemente, poi aggiungere i gamberoni e gli scampi e sfumare con il vino bianco. Prestare attenzione a non cuocere troppo: i crostacei devono risultare ancora polposi, appena cotti e non asciugarsi troppo.

Rovesciare nella padella gli spaghetti cotti in abbondante acqua salata e scolati al dente, mantecando velocemente.

Lasciare riposare qualche minuto prima di servire.

Fry the chilli and garlic in the oil until just golden, add the tomatoes in pieces, salt to taste and remove before they are over cooked.

Add chopped squid, previously cleaned and washed; then the shelled mussels and clams.

Toss quickly, then add the shrimp and scampi, and deglaze with white wine. Be careful not to overcook: the shellfish should be fleshy, just done and not too dry.

Cook the spaghetti in plenty of salted water and drained *al dente*, toss into the skillet and blend quickly.

Leave to rest for a few minutes before serving.

Vino Wine: "Rumon" - Malvasia del Lazio Igt - Conte Zandotti, Roma

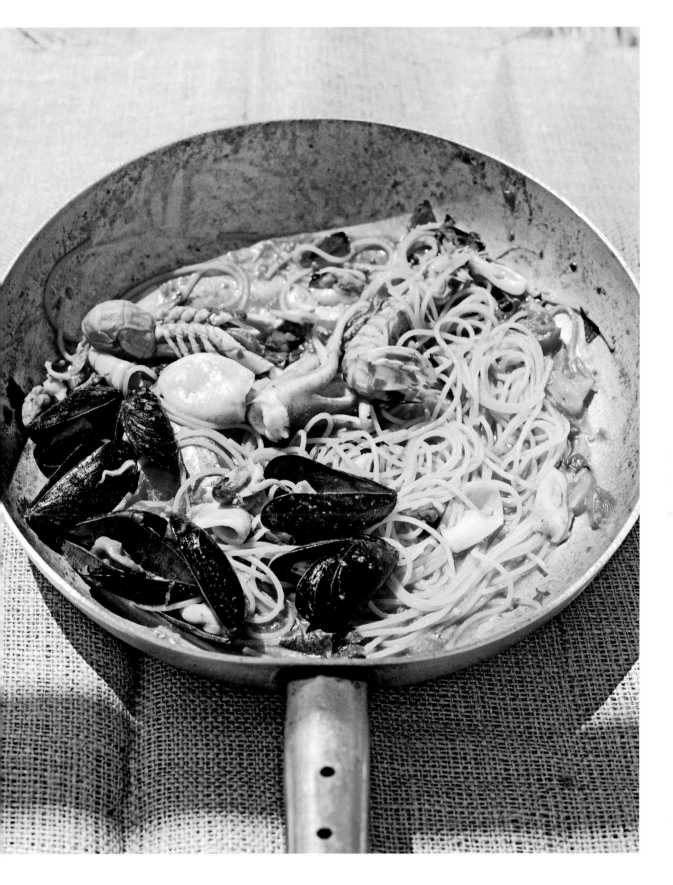

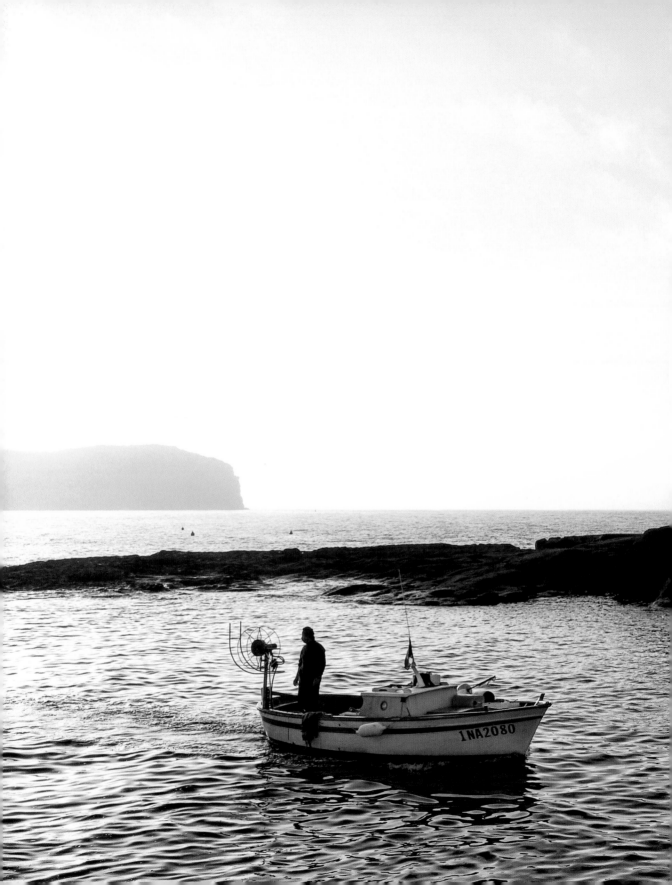

Spaghetti alle telline

Spaghetti with cockles

Ingredienti per 4 persone
- *400 g di spaghetti*
- *500 g di telline*
- *2 spicchi di aglio*
- *prezzemolo tritato*
- *peperoncino tritato*
- *olio extravergine d'oliva*

Serves 4
- *400 g (14 oz) of spaghetti*
- *500 g (½ lb) cockles*
- *2 cloves of garlic*
- *chopped parsley*
- *chopped chilli pepper*
- *extra virgin olive oil*

Porre le telline per 3-4 ore in un recipiente con acqua e sale, in modo da far depositare la sabbia. Poi sciacquarle sotto acqua corrente, conservando solo quelle che restano chiuse.

Soffriggere delicatamente in una padella con abbondante olio gli spicchi d'aglio e il trito di prezzemolo e peperoncino.

Alzare il fuoco e coprire, interrompendo la cottura quando le telline si aprono.

Eliminare circa 2/3 dei gusci, conservando gli altri a scopo ornamentale.

Cuocere gli spaghetti in abbondante acqua salata.

Scolare la pasta al dente, mantecando con le telline e il loro sugo e servire con un filo d'olio e un po' di prezzemolo.

Leave the cockles for 3–4 hours in a container with water and salt, to purge of sand. Then rinse under running water, keeping only those that remain closed.

In a skillet gently sauté the cloves of garlic and chopped parsley and chilli pepper, with plenty of oil.

Raise heat and cover; remove from heat when the cockles open.

Remove about 2/3 of the shells, keeping the others for garnish.

Cook spaghetti in boiling salted water.

Drain the pasta *al dente*, blending with the cockles and their sauce, and serve with a drizzle of olive oil and a hint of parsley.

Vino Wine: "Frascati Superiore" - Frascati Superiore Docg - Castel De Paolis, Grottaferrata (Roma)

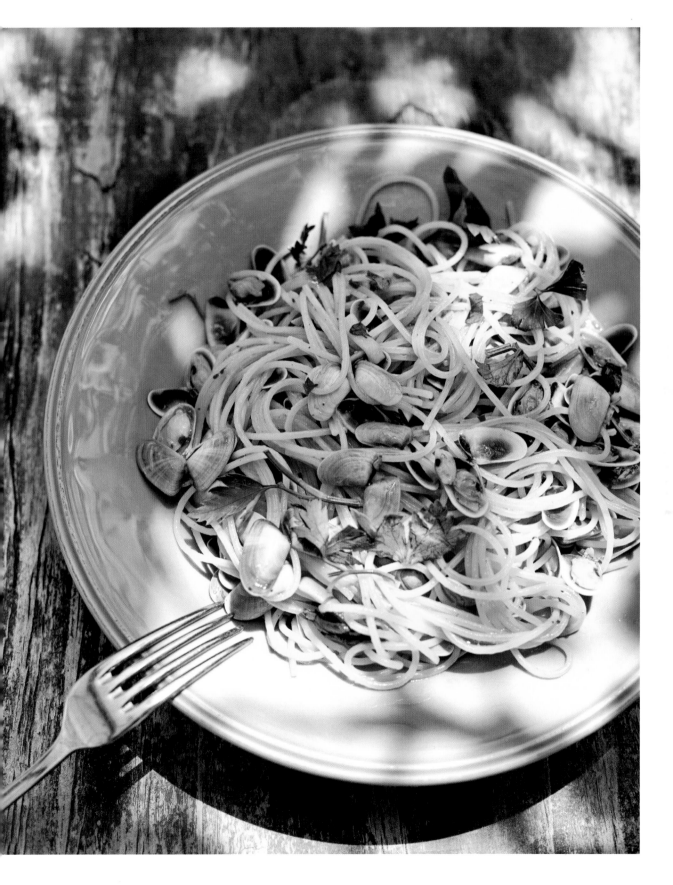

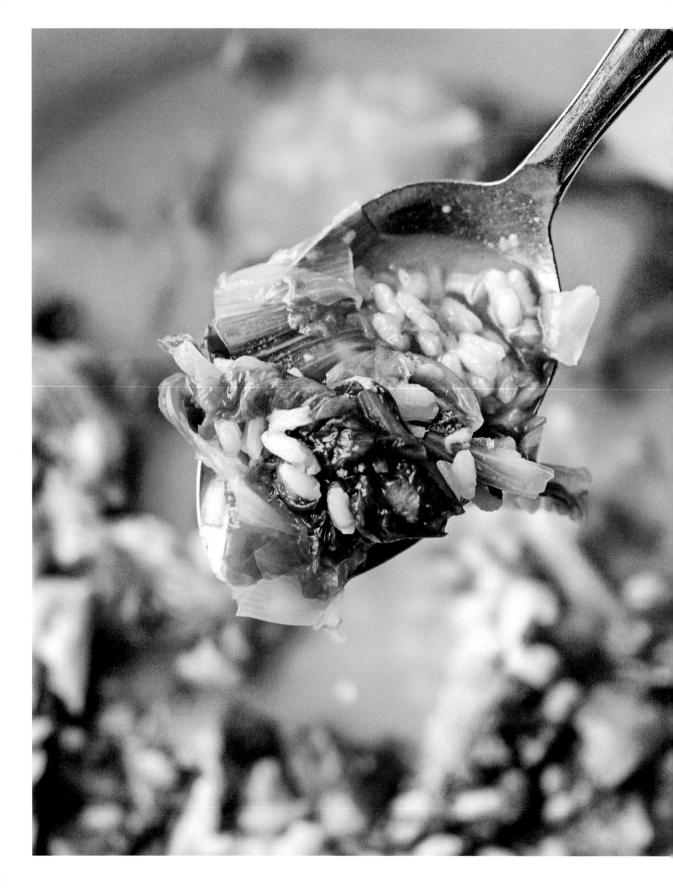

Riso e indivia

Rice and endive

■ ■ ◻

Ingredienti per 4 persone
- 200 g di riso per minestre
- 1 kg di indivia
- 800 g di carne di manzo
- 800 g di ossa bovine
- 2 cipolle
- 2 carote
- 2-3 coste di sedano
- olio extravergine d'oliva
- sale
- pepe
- parmigiano grattugiato

Serves 4
- 200 g (1 cup) rice for soup
- 1 kg (2 lbs) endive
- 800 g (1½ lbs) beef
- 800 g (1½ lbs) beef bones
- 2 onions
- 2 carrots
- 2–3 stalks of celery
- extra virgin olive oil
- salt
- pepper
- grated Parmigiano Reggiano

Vino Wine: "Il Giovane",
Cabernet di Atina Doc,
Poggio alla Meta, Casalvieri
(Frosinone)

Preparare prima il brodo di carne ponendo in una pentola capiente con acqua fredda cipolle, carote e sedano già puliti. Unire la carne e le ossa e portare a bollore a fuoco medio, ridurre la fiamma, salare leggermente, coprire e lasciar cuocere per 2-3 ore, eliminando con l'aiuto di schiumarola la schiuma che si formerà in superficie.

Una volta pronto il brodo, estrarre le verdure e la carne e lasciarlo raffreddare.

Pulire l'indivia eliminando le foglie esterne più rovinate, lavare e tagliare a pezzetti.

In una pentola con acqua bollente aggiungere il riso e salare. Aggiungere l'indivia dopo 10 minuti.

A cottura ultimata dell'indivia, scolare riso e verdure e distribuire su un vassoio lasciando raffreddare.

Riscaldare il brodo versando le porzioni di riso e verdura.

Spolverare generosamente con il parmigiano grattugiato e servire caldo.

First make the meat broth in a large pot with cold water, onions, carrots and celery already cleaned. Add the meat and the bones, and bring to the boil over medium heat. Reduce heat slightly, add salt, cover and cook for 2–3 hours, using a skimmer to remove the foam that forms on the surface.

Once the broth is ready, remove the vegetables and meat, and leave to cool.

Clean the endive eliminating the spoiled outer leaves, wash and cut into small pieces.

Add the rice to a pot of boiling water, add the rice and salt. Add the endive after 10 minutes.

When the endive is done, drain the rice and vegetables, and spread on a tray to cool.

Heat the broth, pouring in the portions of rice and vegetables.

Sprinkle generously with grated Parmigiano Reggiano and serve hot.

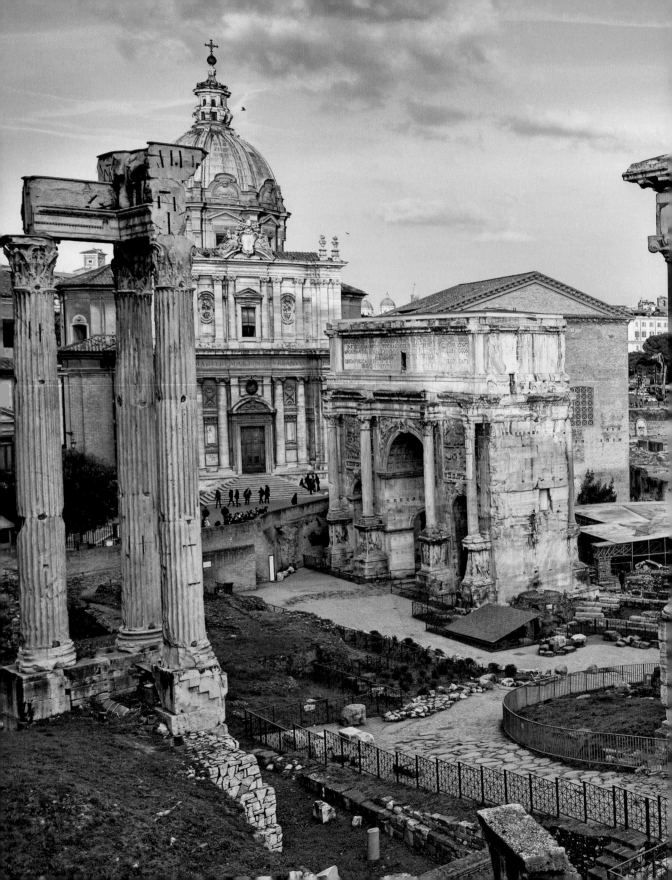

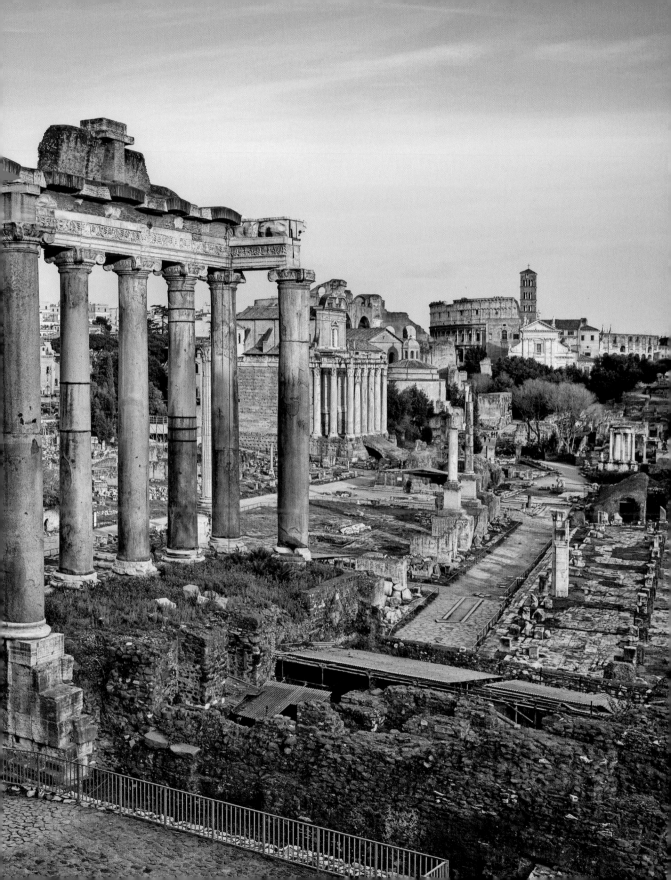

Gnocchetti con mazzancolle e zucchine
Gnocchetti with white shrimp and zucchini

◼ ☐ ☐

Ingredienti per 4 persone
- *400 g di gnocchetti di patate*
- *400 g di mazzancolle*
- *4 zucchine*
- *1 bicchiere di vino bianco*
- *aglio*
- *olio extravergine d'oliva*
- *sale*

Serves 4
- *400 g (14 oz) potato gnocchetti*
- *400 g (14 oz) white shrimp*
- *4 zucchini*
- *1 glass of white wine*
- *garlic*
- *extra virgin olive oil*
- *salt*

Preparare un soffritto con aglio e olio.

Aggiungere le zucchine tagliate alla julienne e le mazzancolle lavate, sgusciate e tagliate a pezzettini.

Cuocere per qualche istante a fuoco vivo, sfumare con il vino, salare e cuocere il tutto quanto basta.

Nel frattempo lessare gli gnocchetti di patate in acqua salata e scolarli non appena salgono a galla.

Versare gli gnocchetti nella padella, lasciare amalgamare a fuoco basso per pochi secondi per evitare che si attacchino e servire caldissimi.

Fry garlic in oil and add the julienne strips of zucchini, and washed, shelled and chopped shrimp.

Cook for a few minutes over high heat, deglaze with the wine, season with salt and cook as needed.

Meanwhile boil the potato gnocchetti in salted water and drain as soon as they rise to the surface.

Pour the gnocchetti into the skillet, leave to blend over a low heat for a few seconds to prevent from sticking and serve hot.

Vino Wine: "Rumon" - Malvasia del Lazio Igt - Conte Zandotti, Roma

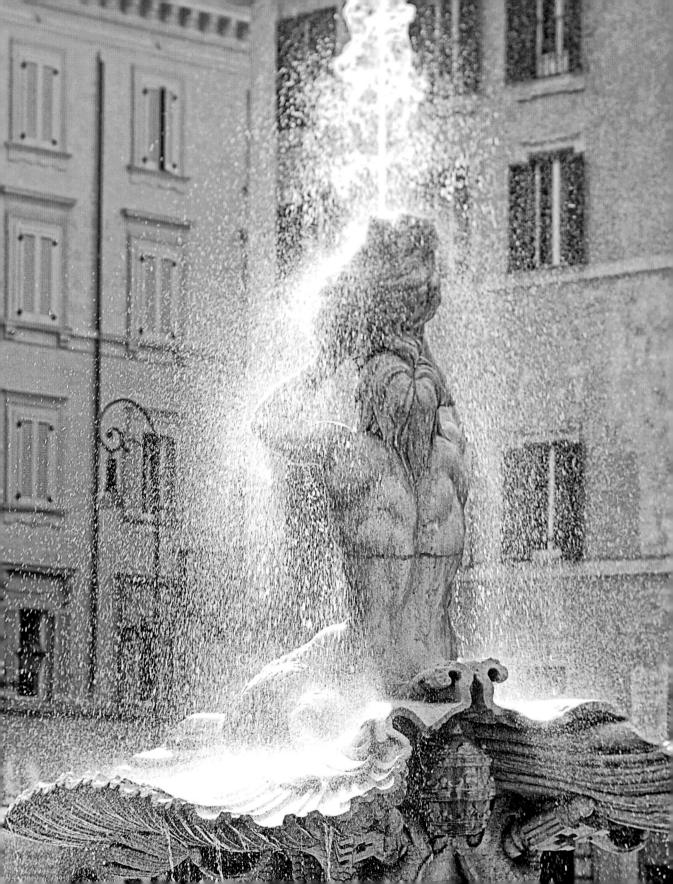

Secondi piatti

Second courses

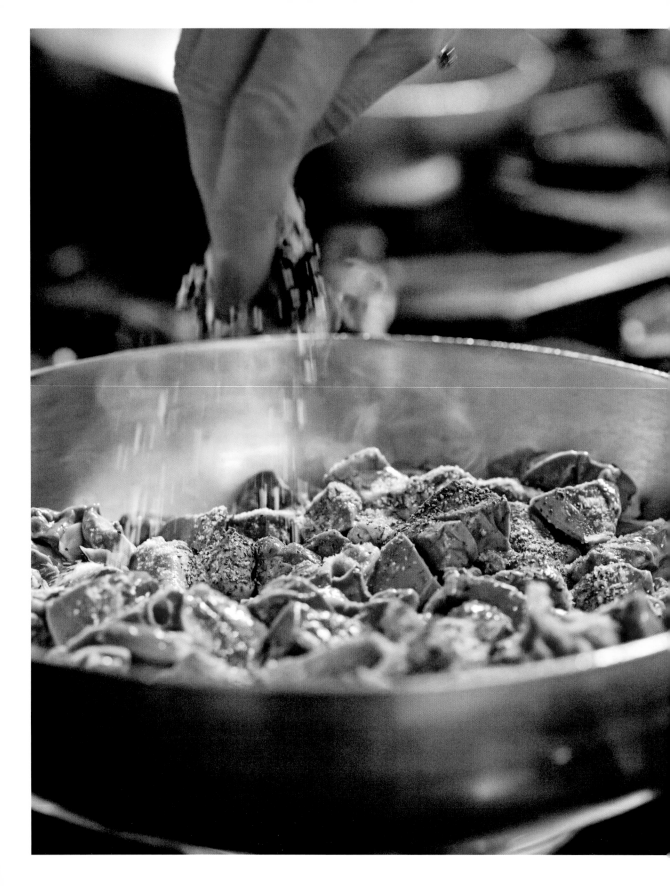

Coratella

Pluck

■ ■ ☐

Ingredienti per 4 persone
- 600-700 g di coratella di agnello
- mezza cipolla
- 1 peperoncino
- 2 carciofi
- aceto bianco
- olio extravergine d'oliva
- sale
- pepe

Serves 4
- 600–700 g (1¼–1½ lbs) lamb pluck
- ½ onion
- 1 chilli pepper
- 2 artichokes
- white vinegar
- extra virgin olive oil
- salt
- pepper

Lasciare spurgare le interiora di agnello (cuore, fegato e polmoni) in acqua con un bicchiere di aceto bianco per 15 minuti, poi sciacquare il tutto con cura e tagliare a dadini.

Nel frattempo in una padella preparare un fondo con olio, cipolla e peperoncino.

Stufare la coratella per almeno un'ora e negli ultimi 5 minuti aggiungere i carciofi tagliati a pezzi.

Completare la cottura aggiustando di sale e pepe.

Purge the lamb pluck (heart, liver and lungs) in water with a glass of white vinegar for 15 minutes, then rinse thoroughly and cube.

Meanwhile, fry onion and chilli pepper in a skillet with oil.

Stew the pluck for at least an hour and for the last 5 minutes add the chopped artichokes.

Finish cooking, season to taste with salt and pepper.

Trippa alla romana

Roman-style tripe

Ingredienti per 4 persone
- *500 g di trippa*
- *4 pomodori pelati*
- *mezza cipolla*
- *aceto bianco*
- *olio extravergine d'oliva*
- *sale*
- *pepe*
- *qualche fogliolina di menta romana*
- *Pecorino Romano grattugiato*

Serves 4
- *500 g (1 lb) tripe*
- *4 peeled tomatoes*
- *½ onion*
- *white vinegar*
- *extra virgin olive oil*
- *salt*
- *pepper*
- *a few leaves of spearmint*
- *grated Pecorino Romano cheese*

Lasciare spurgare la trippa in acqua e un bicchiere di aceto per 15 minuti, quindi sciacquare per bene.

Lessare la trippa per un'ora e mezza e tagliarla a listarelle.

Rosolare in un tegame con olio la cipolla per 2-3 minuti, aggiungere la trippa, i pomodori pelati, il sale, il pepe e la menta romana.

Cuocere per mezz'ora e servire spolverando con pecorino grattugiato.

Leave the tripe to purge in water and a glass of vinegar for 15 minutes, then rinse thoroughly.

Boil the tripe for an hour and a half and cut it into strips.

Sauté the onion for 2–3 minutes in a pan with oil, then add the tripe, peeled tomatoes, salt, pepper and spearmint.

Cook for 30 minutes and serve dusted with grated Pecorino cheese.

Vino Wine: "Tenuta della Ioria" - Cesanese del Piglio Docg - Casale della Ioria, Acuto (Frosinone)

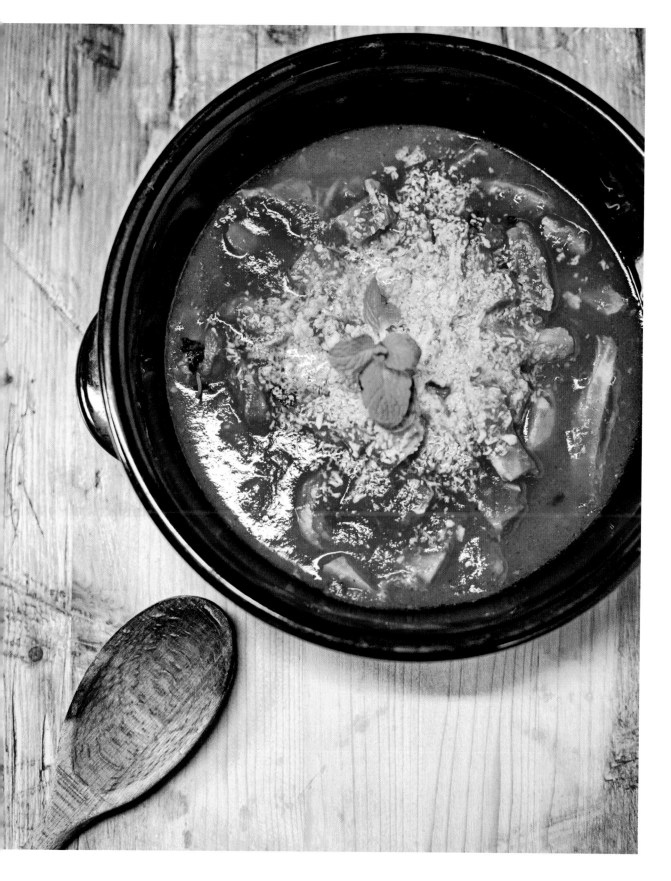

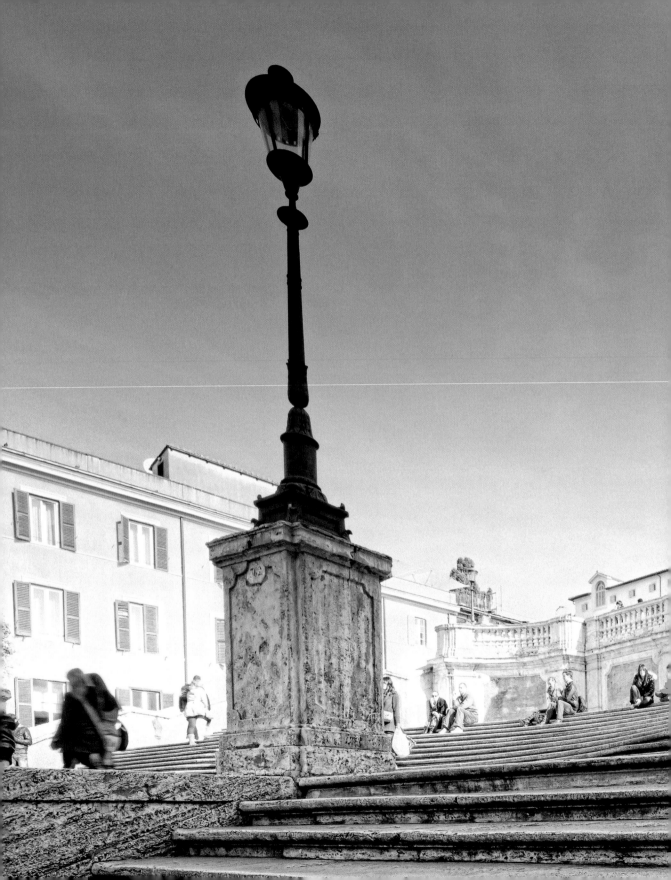

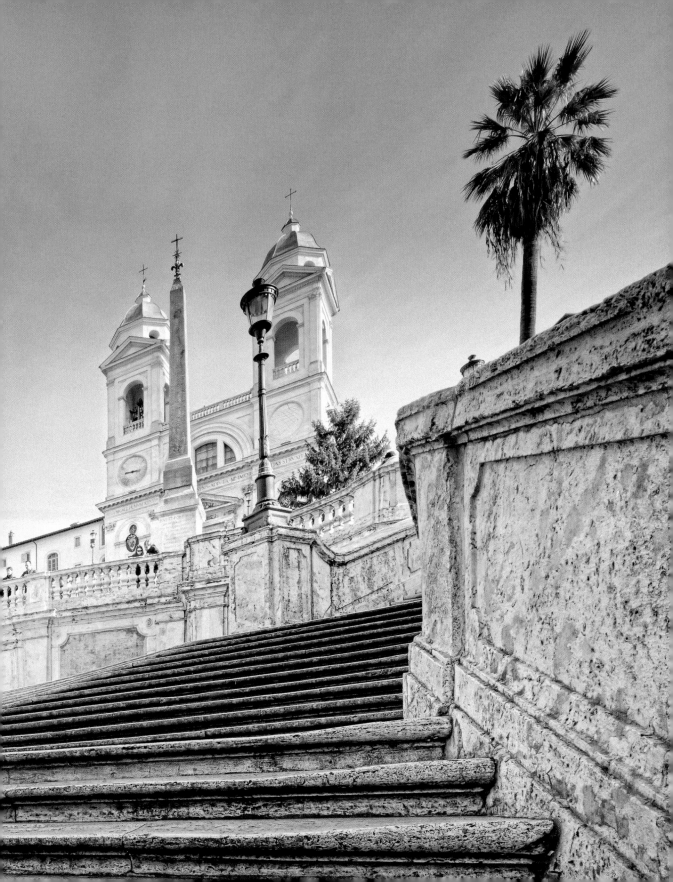

Straccetti alla romana

Roman-style beef strips with rocket

Ingredienti per 4 persone
- *600 g di carne di pezza (scamone) tagliata a straccetti*
- *qualche foglia di rughetta*
- *olio extravergine d'oliva*
- *sale*
- *pepe*

Serves 4
- *600 g (21 oz) rump beef cut into strips*
- *a few rocket leaves*
- *extra virgin olive oil*
- *salt*
- *pepper*

Mettere gli straccetti in una padella antiaderente con abbondante olio già caldo.

Lasciare dorare la carne e cuocere a fuoco vivo per 5-10 minuti circa, girandola velocemente e di continuo. Aggiustare di sale e pepe a metà o a fine cottura.

Aggiungere della rughetta lavata durante la cottura e altre foglie a fine cottura.

Place the beef strips in a pan with hot oil.

Brown the meat and cook over a high heat for 5-10 minutes, turning quickly and continuously. Add salt and pepper midway through or at the end of cooking.

Add some washed rocket during cooking and the rest when done.

Vino Wine: "Tenuta della Ioria" - Cesanese del Piglio Docg - Casale della Ioria, Acuto (Frosinone)

Polpette in bianco

Grilled meatballs

■ ☐ ☐

Ingredienti per 4 persone
- 400 g fracosta (collo) di manzo tritata
- 40 g di Parmigiano Reggiano grattugiato
- 1 uovo intero
- sale
- pepe

Serves 4
- 400 g (1 lb) ground boneless chuck or neck beef
- 40 g (1½ oz) grated Parmigiano Reggiano
- 1 whole egg
- salt
- pepper

Salare e pepare la carne di manzo tritata.

Unire il formaggio e l'uovo amalgamando il tutto con le mani, fino a rendere l'impasto morbidissimo.

A piacere aggiungere poco pangrattato o, preferibilmente, mollica di pane leggermente bagnata nel latte.

Conferire alla polpetta una forma appiattita (questo facilita notevolmente la cottura).

Cuocere ai ferri per 8-10 minuti circa e servire caldissime.

Season the ground beef with salt and pepper.

Add cheese and egg, mixing everything by hand to make a very soft paste.

Add a few breadcrumbs to taste or, preferably, sprinkle the breadcrumbs with milk.

Flatten the meatball so it is easier to cook.

Grill for 8–10 minutes and serve piping hot.

Vino Wine: "Il Giovane" - Cabernet di Atina Doc - Poggio alla Meta, Casalvieri (Frosinone)

Broccoletti e salsiccia in padella
Pan-tossed turnip tops and sausage

■ ▢ ▢

Ingredienti per 4 persone
- 1 kg di broccoletti romani
- 500 g di salsiccia
- 1 spicchio di aglio
- olio extravergine d'oliva
- sale
- peperoncino (a piacere)

Serves 4
- 1 kg (2 lbs) Roman turnip tops
- 500 g (1 lb) sausage
- 1 clove of garlic
- extra virgin olive oil
- salt
- chilli pepper to taste

Pulire bene i broccoletti eliminando i gambi e le foglie più rovinate, lavarli sotto acqua corrente e lessarli in abbondante acqua salata.

Nel frattempo cuocere in una padella la salsiccia tagliata a pezzi o, a piacere, intera.

Dorare in una larga padella con olio lo spicchio di aglio, quindi aggiungere i broccoletti e far saltare per qualche minuto.

Unire la salsiccia, regolare di sale e di peperoncino a piacere e lasciare insaporire tutto insieme per 1 minuto circa.

Trim stems and spoiled leaves from the turnip tops, wash under running water, boil in salted water.

Meanwhile cook the sausage in a skillet, cut into pieces or whole if preferred.

Brown the clove of garlic in a large skillet, then add the turnip tops and toss for a few minutes.

Add sausage, season with salt and pepper, and leave for about a minute to flavour.

Vino Wine: "Baccarossa" - Lazio Igt - Poggio Le Volpi, Monte Porzio Catone (Roma)

Costolette di abbacchio dorate

Golden suckling lamb ribs

■ ■ ▢

Ingredienti per 4 persone
- *1 kg di costolette di abbacchio*
- *2 uova*
- *pangrattato*
- *olio extravergine d'oliva*
- *sale*
- *pepe*

Serves 4
- *1 kg (2 lbs) suckling lamb ribs*
- *2 eggs*
- *breadcrumbs*
- *extra virgin olive oil*
- *salt*
- *pepper*

Le costolette di abbacchio, già preparate dal macellaio, vanno lasciate riposare per mezz'ora nelle uova sbattute con il sale e il pepe.

Passarle una per volta nel pangrattato, schiacciandole affinché il pangrattato aderisca da entrambi i lati.

Versare abbondante olio in una grande padella e, non appena bollente, immergervi le costolette e friggerle.

Estrarle quando sono dorate e croccanti, lasciarle asciugare su carta da cucina e servirle calde con un po' di sale.

The ribs of lamb, prepared by the butcher, should be left for half an hour in the beaten eggs with salt and pepper.

Dredge one at a time in the breadcrumbs, pressing so that breadcrumbs coat both sides.

Pour plenty of oil into a large skillet and heat, then dip in the ribs and fry.

Remove when crispy and golden, and leave to dry on kitchen paper. Serve hot with a little salt.

Vino Wine: "Paterno" - Sangiovese Lazio Igt - Trappolini, Castiglione in Teverina (Viterbo)

Animelle di abbacchio

Suckling lamb sweetbreads

■ ■ ▢

Ingredienti per 4 persone
- 500 g di animelle di abbacchio
- farina
- olio extravergine d'oliva
- sale
- pepe

Serves 4
- 500 g (1 lb) suckling lamb sweetbreads
- flour
- extra virgin olive oil
- salt
- pepper

Sbollentare le animelle e spellarle per renderle più tenere.

Tagliarle a pezzi e infarinarle dopo averle asciugate.

Scaldare dell'olio in una padella e lasciar dorare le animelle prima da una parte e poi dall'altra.

Quando saranno croccanti e cotte, condire con sale e pepe e accompagnare, in stagione, ai carciofi.

Blanche the sweetbreads and peel to make them tenderer.

Cut into pieces, dry and dredge in flour.

Heat the oil in a pan and fry the sweetbreads, first one side then the other.

When crisp and cooked, season with salt and pepper and serve (when in season) with artichokes.

Vino Wine: "Colle Bianco" - Passerina del Frusinate Igp - Casale della Ioria, Acuto (Frosinone)

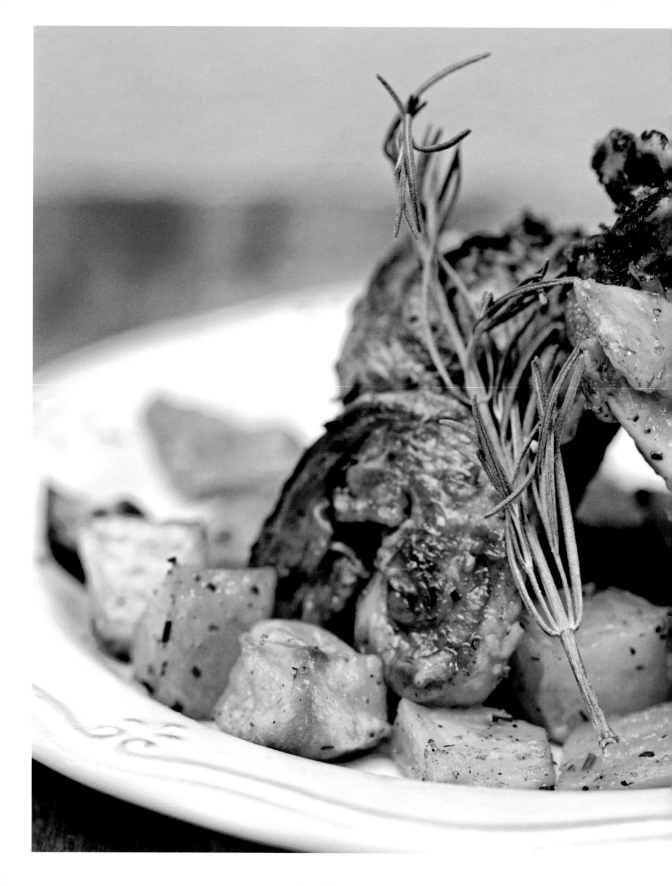

Abbacchio al forno

Roast suckling lamb

■ ■ ☐

Ingredienti per 4 persone
- *1 cosciotto di abbacchio intero*
 e qualche costoletta
- *1 spicchio di aglio*
- *2-3 rametti di rosmarino*
- *olio extravergine d'oliva*
- *sale*
- *pepe*

Serves 4
- *1 whole leg of suckling lamb*
 plus some ribs
- *1 clove of garlic*
- *2–3 sprigs of rosemary*
- *extra virgin olive oil*
- *salt*
- *pepper*

Intagliare l'abbacchio per far penetrare bene il condimento e inserire nelle fessure i rametti di rosmarino, l'aglio tagliato a fettine sottili, poi sale, pepe e poco olio.

Cuocere l'abbacchio in forno per un'ora circa fino a doratura e servire caldo.

Make slits in the lamb to allow seasoning to penetrate well, push sprigs of rosemary and slivers of garlic into the slits, then add salt, pepper and a little oil.

Roast the lamb for about an hour until golden brown and serve hot.

Vino Wine: "Paterno" - Sangiovese Lazio Igt - Trappolini, Castiglione in Teverina (Viterbo)

Saltimbocca alla romana

Saltimbocca romana

Ingredienti per 4 persone
- *8 fettine di vitella magrissima tagliata sottile*
- *150 g di prosciutto crudo*
- *qualche fogliolina di salvia*
- *1 bicchiere di vino bianco*
- *mezzo panetto di burro*
- *olio extravergine d'oliva*

Serves 4
- *8 slices finely-sliced lean veal*
- *150 g (5 oz) cured ham*
- *a few sage leaves*
- *1 glass of white wine*
- *½ slab of butter*
- *extra virgin olive oil*

Infarinare le fettine di carne, guarnire con una fetta di prosciutto crudo e una fogliolina di salvia e unire il tutto con uno stecchino.

Cuocere in una padella con olio, burro e vino bianco.

Flour the meat slices, garnish with a slice of prosciutto and a sage leaf, fold and close with a toothpick.

Cook in a skillet with oil, butter and white wine.

Vino Wine: "Baccarossa" - Lazio Igt - Poggio Le Volpi, Monte Porzio Catone (Roma)

Abbacchio alla cacciatora

Lamb cacciatora

Ingredienti per 4 persone
- 1 kg di cosciotto di abbacchio disossato
- 2 alici sotto sale
- 1 spicchio di aglio
- 2 peperoncini
- mezzo bicchiere di vino bianco secco dei Castelli Romani
- mezzo bicchiere di aceto di vino
- 3-4 cucchiai di olio extravergine d'oliva
- sale
- pepe

Per la marinatura:
- 1 spicchio di aglio
- 2 rametti di rosmarino
- 1 bicchiere di aceto
- pepe

Serves 4
- 1 kg (2 lbs) boned leg of lamb
- 2 salted anchovies
- 1 clove of garlic
- 2 chilli peppers
- ½ glass Castelli Romani white wine
- ½ glass wine vinegar
- 3–4 tbsps of extra virgin olive oil
- salt
- pepper

For the marinade:
- 1 clove of garlic
- 2 sprigs of rosemary
- 1 glass of vinegar
- pepper

Tagliare l'abbacchio in piccoli pezzi e lasciarlo marinare in frigorifero per una notte intera con aglio, aceto, rosmarino e pepe.

In una padella di ferro o antiaderente sciogliere nell'olio due alici dissalate e diliscate aggiungendo lo spicchio di aglio.

Appena l'aglio è dorato mettere nella padella l'abbacchio, aggiustare di sale e pepe, aggiungere i peperoncini a pezzetti e rosolare a fiamma viva rimestando continuamente con un cucchiaio di legno.

Quando l'abbacchio è ben rosolato sfumare con il vino e l'aceto, coprire la padella, abbassare la fiamma e terminare la cottura.

Servire ben caldo.

Cut the lamb into small pieces and marinate in the refrigerator overnight with garlic, vinegar, rosemary and pepper.

In a cast iron or non-stick skillet, dissolve the two desalted, boned anchovies, adding the clove of garlic.

As soon as the garlic has browned, add the lamb to the skillet, season with salt and pepper, add chopped chillies, and sauté on a high heat, stirring continuously with a wooden spoon.

When the lamb is well browned add the wine and vinegar, cover the skillet, lower the heat and finish cooking.

Serve piping hot.

Vino Wine: "Il Giovane" - Cabernet di Atina Doc - Poggio alla Meta, Casalvieri (Frosinone)

Coda alla vaccinara

Oxtail vaccinara

■ ■ ■

Ingredienti per 4 persone
- 1,5-2 kg di coda di bue sgrassata
- 1 cipolla piccola
- 2 spicchi di aglio
- 2 chiodi di garofano
- 1 bicchiere di vino bianco (possibilmente dei Castelli Romani)
- 1,5 kg di pomodori pelati
- lardo o pancetta
- 2 cucchiai di olio extravergine d'oliva
- sale, pepe

Per la salsa:
- sedano qb
- una decina di pinoli
- un pugnetto di uva sultanina
- una grattugiata di cioccolato amaro

Serves 4
- 1.5–2 kg (3–4 lbs) defatted oxtail
- 1 small onion
- 2 cloves of garlic
- 2 cloves
- 1 glass white wine (preferably Castelli Romani)
- 1.5 kg (3 lbs) peeled tomatoes
- lard or pancetta
- 2 tbsps of extra virgin olive oil
- salt, pepper

For the sauce:
- celery to taste
- 10 pine nuts
- a fistful of sultanas
- grated dark chocolate

Lavare con cura una grossa coda di bue e tagliarla a tocchi lungo le articolazioni.

In un tegame dal fondo spesso soffriggere un pesto di lardo (o pancetta) e olio e unire la coda.

Quando è rosolata, aggiungere la cipolla tritata, l'aglio, i chiodi di garofano, sale e pepe. Dopo qualche minuto bagnare con un po' di vino e coprire.

Cuocere per un quarto d'ora, unire i pomodori pelati e lasciar cuocere ancora per un'ora, quindi aggiungere un po' di acqua calda, coprire e cuocere lentamente per altre 5-6 ore, fino a quando la carne si distacchi dall'osso.

Privare i sedani dai filamenti e lessarli, unirli al sugo, ai pinoli, all'uva passa e a un po' di cioccolato amaro grattugiato.

Lasciar bollire il tutto per 10 minuti e versare questa salsa sulla coda al momento di servire, naturalmente caldo.

Carefully wash a large oxtail and cut it into pieces at the joints.

In a heavy-bottomed skillet brown the lard (or bacon) in oil, then add the chopped oxtail.

When browned, add the chopped onion, garlic, cloves, salt, and pepper. After a few minutes, sprinkle with a little wine and cover.

Cook for 15 minutes, add the tomatoes and cook for an hour, then add a little hot water, cover and cook slowly for another 5–6 hours, until the meat detaches from the bone.

Strip the celery of its filaments, boil, add to the sauce with the pine nuts, raisins and a little grated bitter chocolate.

Leave on the boil for 10 minutes and pour the sauce over the oxtail when serving, hot of course.

Vino Wine: "Tenuta della Ioria" - Cesanese del Piglio Docg - Casale della Ioria, Acuto (Frosinone)

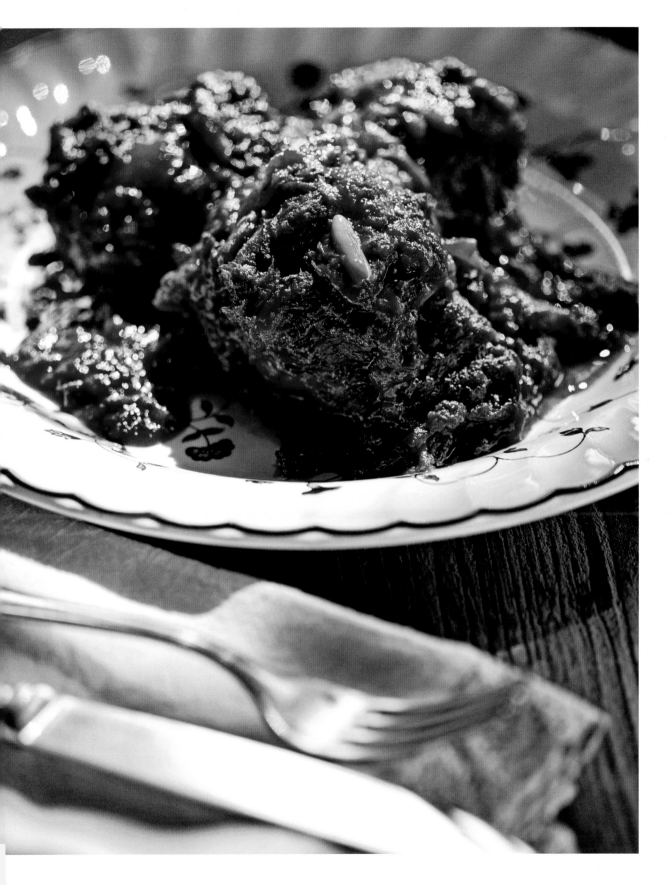

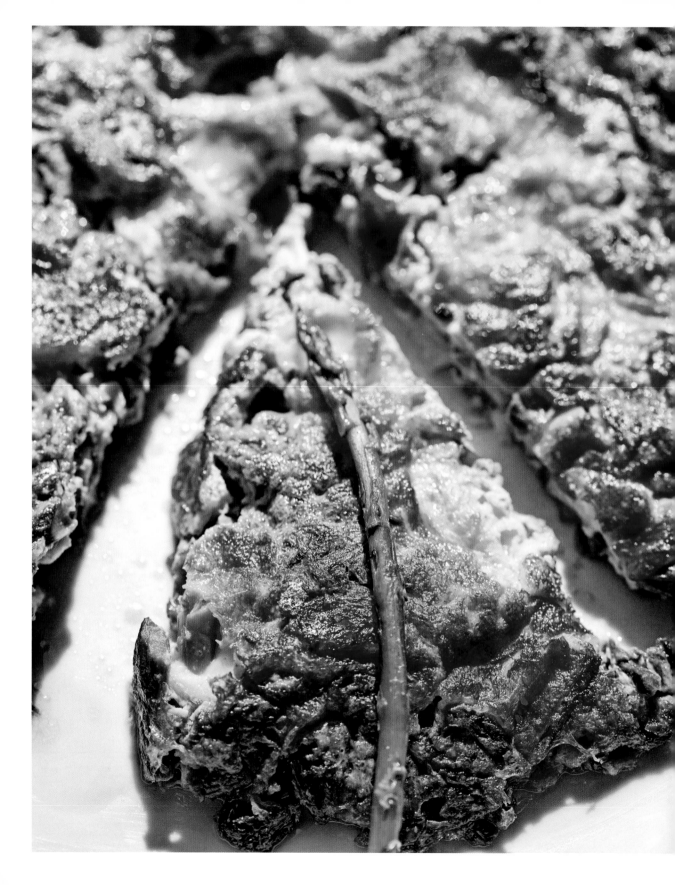

Frittata con asparagi e scamorza
Asparagus and scamorza cheese frittata

Ingredienti per 4 persone
- 1 kg di asparagi
- 4 uova
- 1 scamorza
- ½ cipolla
- olio extravergine d'oliva
- sale
- pepe

Serves 4
- 1 kg (2 lbs) asparagus
- 4 eggs
- 1 scamorza cheese
- ½ onion
- extra virgin olive oil
- salt
- pepper

Lavare bene gli asparagi sotto acqua corrente e lessarli in acqua salata.

Nel frattempo rosolare la cipolla in una padella con olio.

Aggiungere solo le punte degli asparagi a insaporire nella padella con la cipolla.

Sbattere le uova con sale e pepe a piacere e unire la scamorza tagliata a dadini.

Aggiungere il composto agli asparagi e cuocere a fuoco medio.

Quando i lati della frittata saranno dorati, girare con l'aiuto di un coperchio, facendola scivolare nella padella per lasciar dorare anche l'altro lato.

Servire la frittata calda tagliata a spicchi.

Wash asparagus under running water and boil in salted water.

Meanwhile, fry the onion in a skillet with oil.

Add asparagus tips to flavour in the skillet with the onion.

Beat the eggs with salt and pepper to taste and add the cubes of scamorza.

Add the asparagus and cook mixture over medium heat.

When the edges of the frittata are brown, turn with the help of a lid, sliding into the pan to brown the other side.

Serve the frittata hot, cut into wedges.

Vino Wine: "Il Giovane" - Cabernet di Atina Doc - Poggio alla Meta, Casalvieri (Frosinone)

Tortino di aliciotti e indivia

Anchovy and endive flan

■ ■ ◻

Ingredienti per 4 persone
- *40 alici fresche*
- *1 cespo di indivia riccia*
- *1 kg di pomodorini*
- *1 kg di pangrattato*
- *1 spicchio di aglio*
- *olio extravergine d'oliva*
- *sale*
- *pepe*

Serves 4
- 40 fresh anchovies
- 1 head of curly endive
- 1 kg (2 lbs) small tomatoes
- 1 kg (2 lbs) breadcrumbs
- 1 clove of garlic
- extra virgin olive oil
- salt
- pepper

Pulire le alici privandole della testa e della lisca e impanarle.

Tagliare a fettine i pomodorini e condirli con olio e sale.

In una padella con olio soffriggere lo spicchio di aglio in camicia, unirvi l'indivia tagliata a pezzi non troppo piccoli e saltare solo per qualche minuto.

Procedere a strati, disponendo sul fondo dei pirottini in alluminio usa e getta 5 alici impanate, uno strato di pomodorini, uno di indivia, un altro di alici e infine di pomodorini.

Ricoprire con un po' di pangrattato e infornare in forno già caldo a 180 °C per 30 minuti circa.

Servire rovesciando lo stampo sui piatti da portata con un filo di olio extravergine e pepe fresco.

Clean the anchovies, removing head and spine, then coat in breadcrumbs.

Slice the tomatoes and dress with oil and salt.

In a pan with oil and fry the garlic clove in its parchment, add the endive chopped into medium-size pieces and sauté for a few minutes.

Layer the disposable aluminium flan moulds with 5 fried anchovies, tomatoes, endive, then more anchovies and tomatoes.

Dust with breadcrumbs and bake in a warm oven at 180 °C (355 °F) for 30 minutes.

Tip the flans out of the mould onto individual dishes, drizzle with extra virgin olive oil and sprinkle with freshly-ground pepper.

Vino Wine: "Latour a Civitella" - Civitella d'Agliano Igt - Sergio Mottura, Civitella d'Agliano (Viterbo)

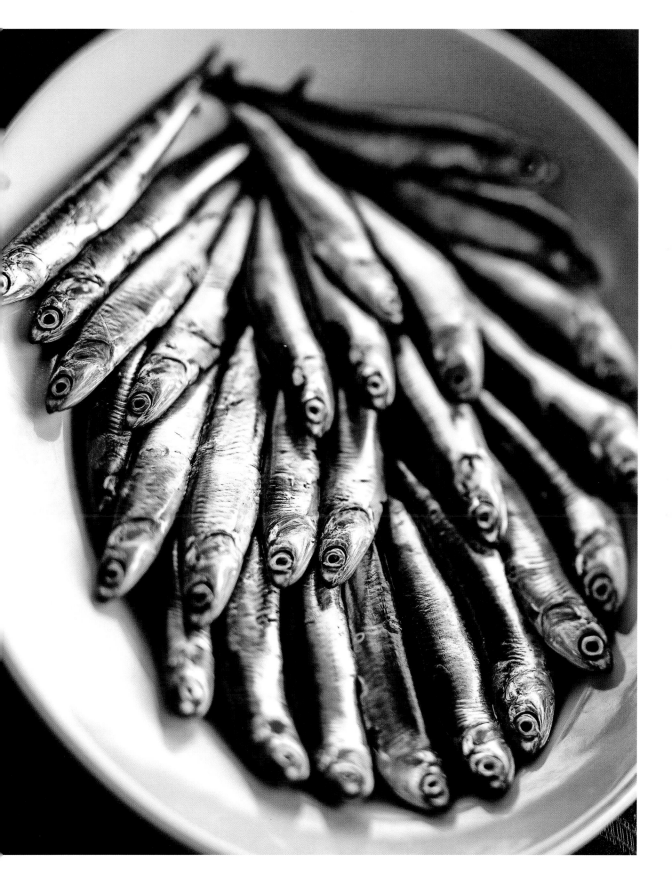

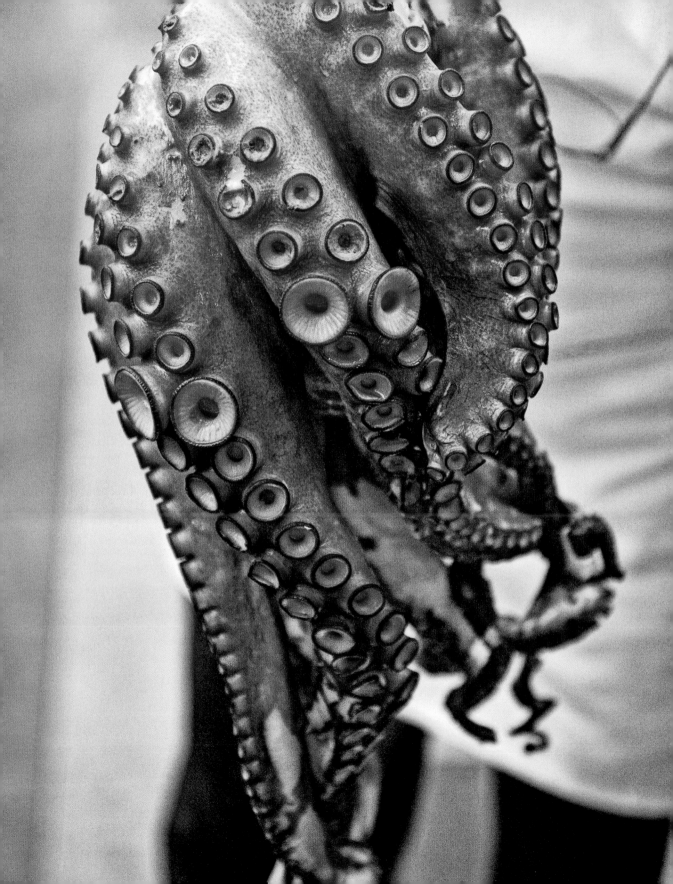

Baccalà alla trasteverina

Trastevere-style salt cod

Ingredienti per 4 persone
- *800 g di baccalà*
- *400 g di cipolle affettate*
- *4 pomodori*
- *pinoli, uvetta, capperi*
 e olive di Gaeta qb
- *olio extravergine d'oliva*
- *sale*

Serves 4
- *800 g (2 lbs) salt cod*
- *400 g (1 lb) sliced onions*
- *4 tomatoes*
- *pine nuts, raisins, capers*
 and Gaeta olives to taste
- *extra virgin olive oil*
- *salt*

Il baccalà va tenuto a bagno per 24 ore, avendo cura di sostituire spesso l'acqua.

Tagliare finemente le cipolle e lasciarle appassire nell'olio. Aggiungere i pomodori alla cipolla e lasciare cuocere.

Spellare e diliscare il baccalà ridotto a filetti, quindi lessare in acqua calda per 15 minuti.

Scolarli e aggiungerli alla salsa, lasciando cuocere per altri 10 minuti.

Servire disponendo sul fondo del piatto i filetti di baccalà e cospargendo con i pinoli, l'uvetta, i capperi e le olive.

The salt cod should be left to soak for 24 hours, replacing the water often.

Finely chop the onions and fry gently in the oil. Add the tomatoes to the onion and cook.

Skin and bone the salt cod filets, then reduced to boil in hot water for 15 minutes.

Drain and add to the sauce, cut into filets and leave to cook for another 10 minutes.

Serve in pasta bowls sprinkled with pine nuts, raisins, capers, and olives.

Vino Wine: "Latour a Civitella" - Civitella d'Agliano Igt - Sergio Mottura, Civitella d'Agliano (Viterbo)

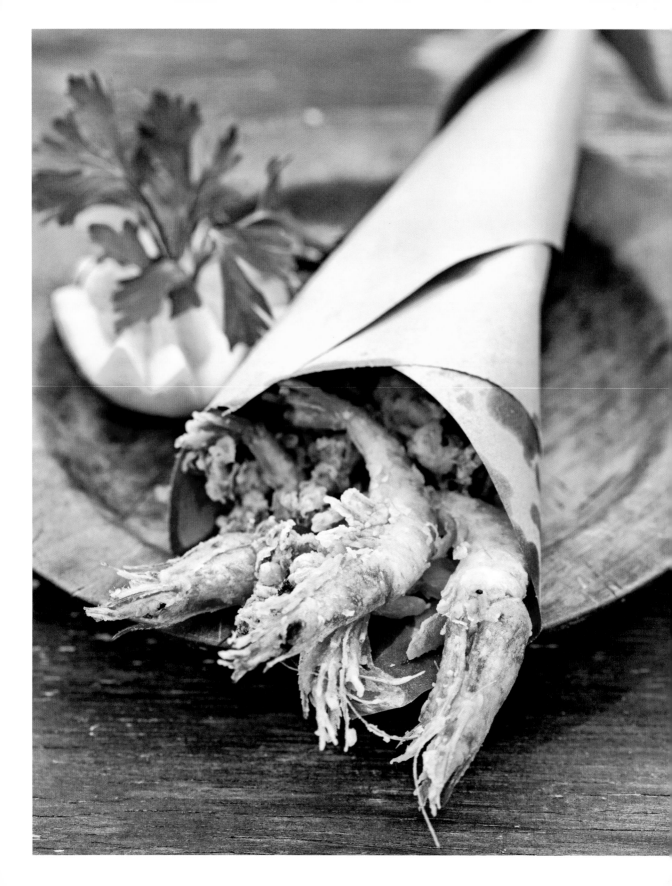

Fritto di pesce al cartoccio

Fried fish in a paper twist

■ ■ ▢

Ingredienti per 4 persone
- *4 triglie*
- *4 merluzzetti*
- *4 calamari*
- *8 pannocchie (cicale di mare)*
- *8 gamberi*
- *mezzo limone*
- *olio extravergine d'oliva*
- *sale*

Serves 4
- *4 red mullet*
- *4 small cod*
- *4 squid*
- *8 mantis shrimp*
- *8 shrimp*
- *½ lemon*
- *extra virgin olive oil*
- *salt*

Lavare, asciugare e pulire bene tutti gli ingredienti: ai calamari staccare i tentacoli provvedendo a eliminare le interiora, ai gamberi sgusciare le code.

In una padella capiente versare olio in abbondanza e friggere il pesce quando ben caldo.

A frittura ultimata salare a piacere e porre il pesce in un cartoccio.

Bagnare con alcune gocce di limone e servire ben caldo.

Wash, dry and clean all the ingredients well; remove squid tentacles and entrails; remove shrimp tails.

Pour plenty of oil into a large skillet and when hot, fry the fish.

Add salt to taste after frying and place the fish in a twist of paper.

Sprinkle with a few drops of lemon and serve hot.

Vino Wine: "Frascati Superiore" - Frascati Superiore Docg - Castel De Paolis, Grottaferrata (Roma)

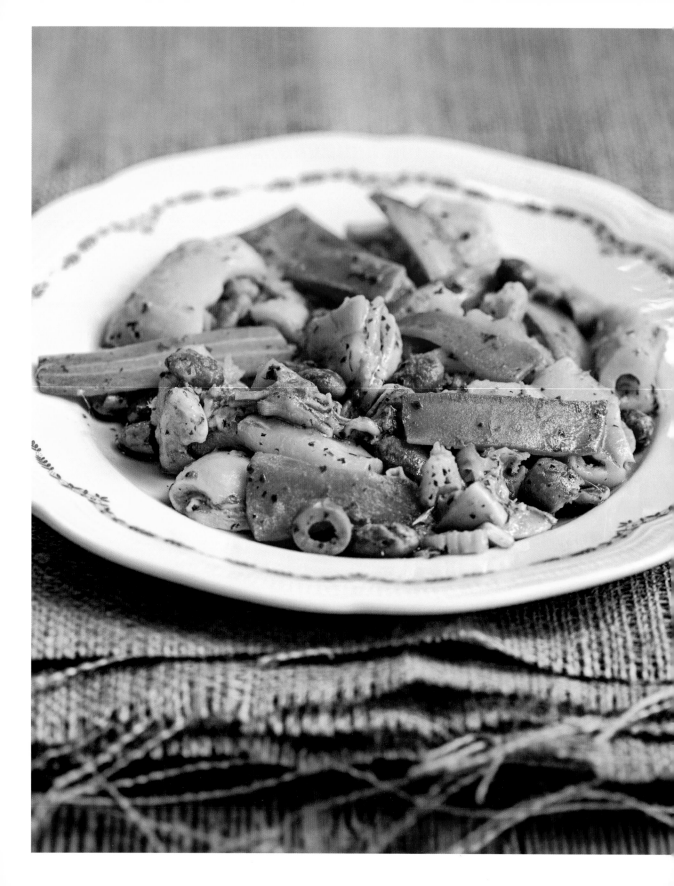

Insalata di zampi
Veal foot salad

Ingredienti per 4 persone
- *2 zampetti di vitello spaccati a metà*
- *100 g di fagioli borlotti già lessati*
- *10 olive schiacciatelle*
- *2 carote*
- *2 cuori di sedano*
- *3-4 chiodi di garofano*
- *1 cucchiaio abbondante di salsa verde*
- *2 cucchiai di olio extravergine d'oliva*
- *sale*

Serves 4
- *2 veal feet, cut in half*
- *100 g (3½ oz) boiled cranberry beans*
- *10 cracked dressed olives*
- *2 carrots*
- *2 celery hearts*
- *3-4 cloves*
- *1 heaped tbsp green sauce*
- *2 tbsps of extra virgin olive oil*
- *salt*

Lessare gli zampetti con 1 cuore di sedano, 1 carota e i chiodi di garofano.

Disossarli, tagliarli in piccoli pezzi e, ancora caldi, disporli in un piatto aggiungendo i fagioli già lessati, le olive denocciolate e tagliate in piccoli pezzi, un cuore di sedano mondato, lavato, salato e tagliato a piccoli pezzi e una carota cruda tagliata a scagliette.

Mescolare bene il tutto, condire con sale, olio, un abbondante cucchiaio di salsa verde, un goccio di aceto a piacere e servire tiepida.

Boil the feet with 1 celery heart, 1 carrot and the cloves.

Bone the feet, cut them into small pieces and while still hot, place them in a saucepan and add the boiled beans, pitted olives chopped into small pieces, trimmed and washed celery hearts, salted and cut into small pieces, and a finely sliced raw carrot.

Stir well, season with salt, oil, a generous spoonful of green sauce, a dash of vinegar to taste. Serve lukewarm.

Vino Wine: "Paterno" - Sangiovese Lazio Igt - Trappolini, Castiglione in Teverina (Viterbo)

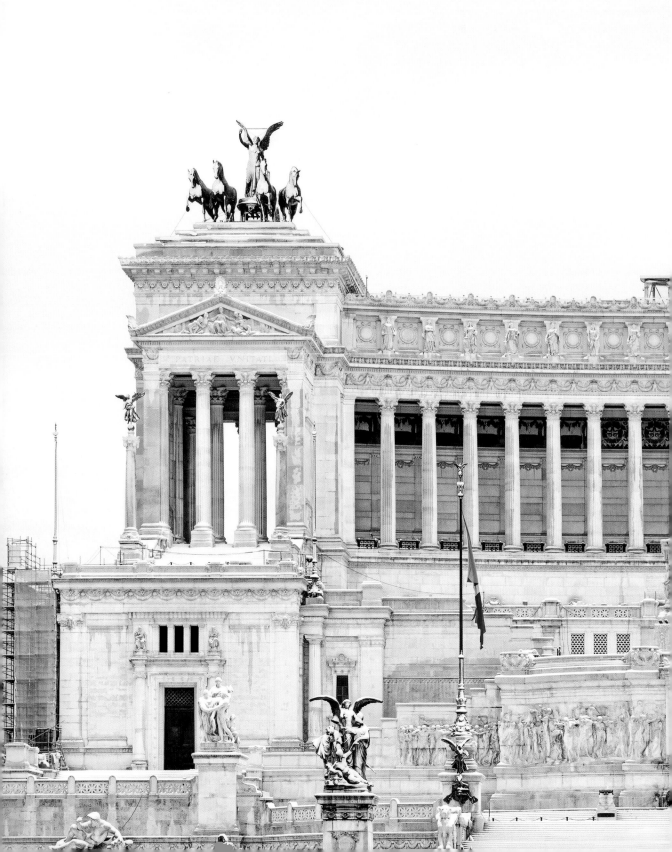

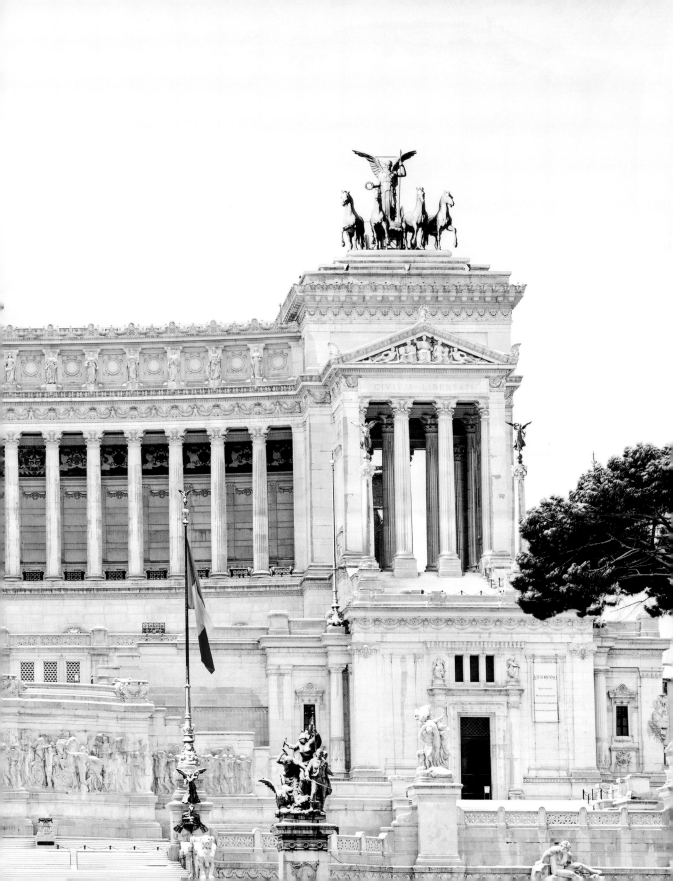

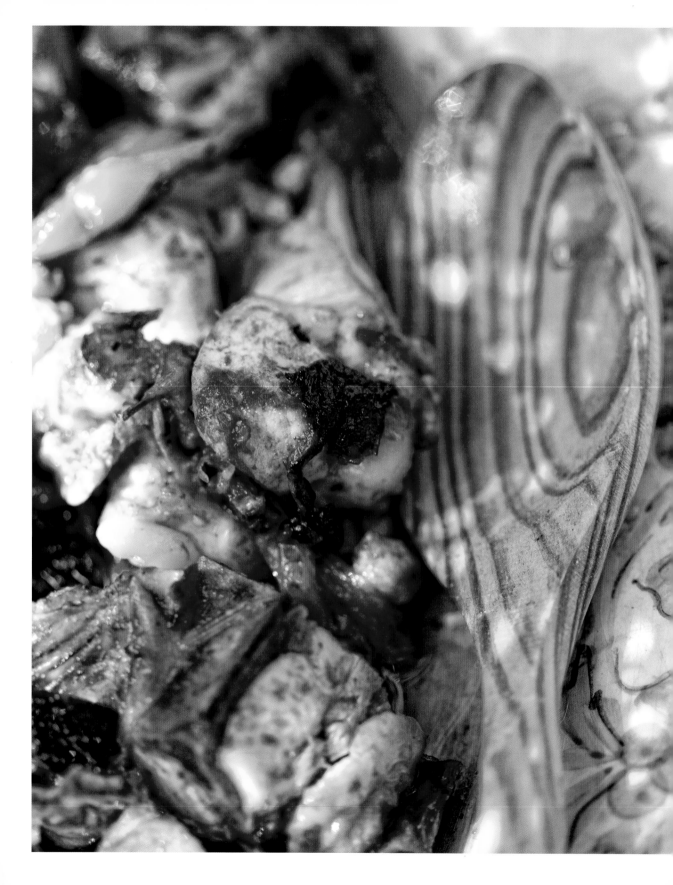

Pollo con i peperoni

Chicken with peppers

■ ▢ ▢

- 1 pollo in pezzi
- 4 peperoni gialli maturi
- 4 pomodori rossi maturi
- 1 spicchio di aglio
- 1 bicchiere di vino bianco
- olio extravergine d'oliva
- sale

Serves 4
- 1 chopped chicken
- 4 ripe yellow peppers
- 4 ripe red tomatoes
- 1 clove of garlic
- 1 glass of white wine
- extra virgin olive oil
- salt

Lavare il pollo già in pezzi
e bruciacchiare le piume per
rendere la pelle commestibile.

Scaldare l'aglio schiacciato in una
padella con olio, quindi aggiungere
il pollo.

Lasciar rosolare per 5 minuti,
quindi versare il vino bianco
e farlo evaporare.

Aggiungere i peperoni tagliati
a listarelle e, quando anche questi
saranno rosolati, i pomodori lavati
e tagliati. Aggiustare di sale e coprire.

Cuocere per un'ora circa e servire
caldo.

Wash the chicken pieces and singe
the skin of feathers to make it edible.

Heat the crushed garlic in a pan
with oil, then add the chicken.

Leave to cook for 5 minutes, then
add the white wine and leave to
evaporate.

Add the peppers cut into strips and
brown, then add washed, chopped
tomatoes. Add salt to taste and cover.

Cook for an hour and serve hot.

Vino Wine: "Rumon" - Malvasia del Lazio Igt - Conte Zandotti, Roma

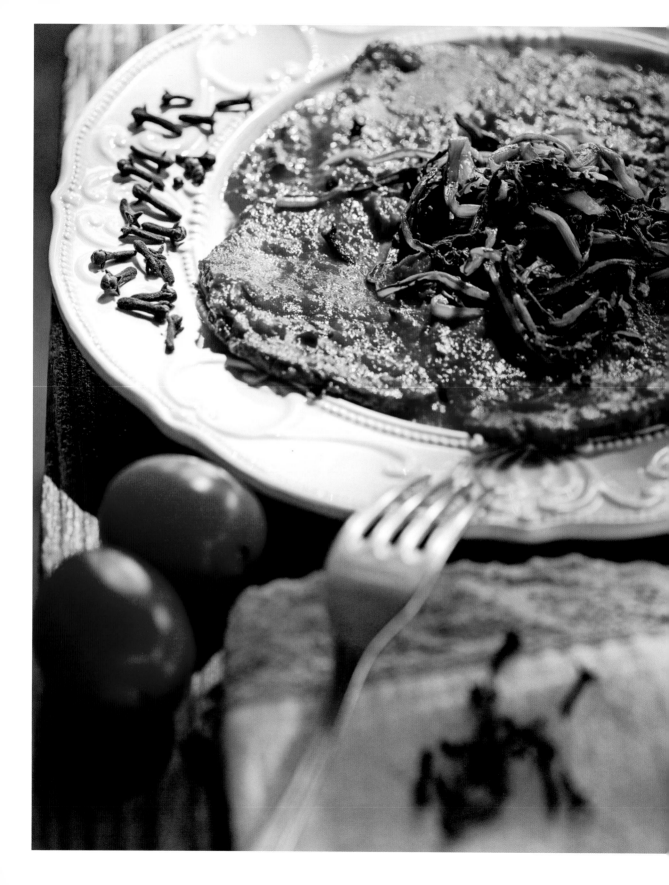

Garofolato di bue

Ox garofolato

■ ■ ■

Ingredienti per 4 persone
- *1,5 kg di controgirello o muscolo di bue*
- *10 fettine di guanciale di maiale*
- *8 pomodori medi*
- *2 spicchi di aglio*
- *1 barattolino di chiodi di garofano*
- *1 bicchiere di vino bianco secco*
- *1 cucchiaio di lardo bianco o olio extravergine d'oliva*
- *1 cucchiaio di sale fino*
- *1 pugno di sale grosso*
- *½ cucchiaino di pepe*

Serves 4
- *1.5 kg (3 lbs) ox topside or muscle*
- *10 slices of pork cheek*
- *8 medium tomatoes*
- *2 cloves of garlic*
- *1 small tub of cloves*
- *1glass of dry white wine*
- *1 tbsp of white lard or extra virgin olive oil*
- *1 tsp fine salt*
- *1 fistful coarse salt*
- *½ tsp pepper*

Lardellare la carne con le fettine di guanciale di maiale e rotolare in un trito di sale fino, pepe e aglio. In ogni foro inserire un chiodo di garofano.

Rosolare bene la carne in una casseruola con il lardo o l'olio, quindi sfumare con il vino, aggiungere acqua a filo della carne, i pomodori tritati, qualche chiodo di garofano e il sale grosso.

Coprire e sigillare con un giro di carta stagnola intorno al coperchio e ponendo sopra un peso, quindi cuocere a fuoco molto basso per 3 ore circa.

Mezz'ora prima della fine della cottura, controllare la densità del liquido e il sale: se il sugo risultasse troppo lento, estrarre la carne e lasciarlo restringere senza coperchio.

Quando la carne si sarà raffreddata, tagliarla a fette, immergerla nel sugo e scaldarla, servendola calda preferibilmente su piatti intiepiditi.

Make slits in the meat and insert chopped slices of pork cheek, then roll in a mix of fine salt, pepper and garlic.

Insert a clove in each slit.
Brown meat well in a pan with lard or oil, then deglaze with the wine, adding water, chopped tomatoes, cloves and salt.

Cover and seal with tin foil around the lid, adding a weight, then cook on very low heat for 3 hours.

Half an hour before the meat is done, check the density of the liquid and add salt. If the sauce is too thin, remove the meat and reduce without the lid.

When the meat has cooled, cut into slices, place in the sauce and heat up. Serve hot, preferably on warmed plates.

Vino Wine: "Paterno" - Sangiovese Lazio Igt - Trappolini, Castiglione in Teverina (Viterbo)

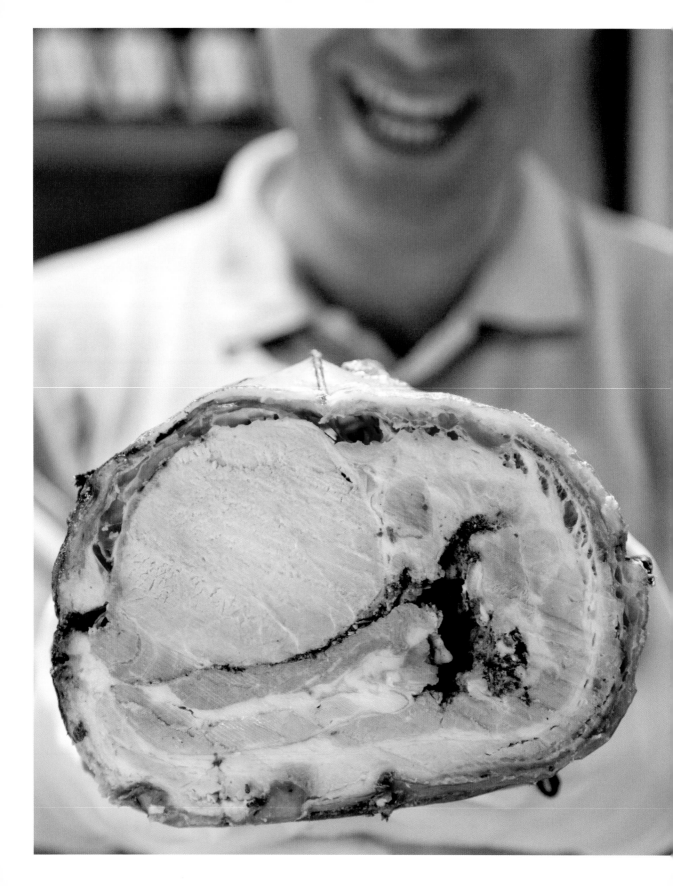

La porchetta

Porchetta

Alcuni fanno risalire la preparazione della porchetta all'età preromana. A seconda delle opinioni, si tratta di un piatto tipico del Lazio (gli abitanti di Ariccia ne rivendicano la paternità) o del centro Italia. In ogni caso, il prodotto gode ormai di popolarità su scala globale.

La porchetta di Ariccia proviene da suini di sesso femminile, la cui carne è più magra e saporita, di un anno e del peso massimo di un quintale. Lavorato il maiale, si procede al condimento con sale da cucina, pepe, teste d'aglio e rosmarino. La porchetta viene quindi infilzata per la sua lunghezza e messa a cuocere, a seconda delle dimensioni, dalle due alle cinque ore.

Il prodotto si consuma tagliato a fette come seconda portata. Frequente il consumo come "street food", all'interno del pane, in vendita presso i tipici camioncini dei venditori ambulanti (noti come "porchettari").

Some sources trace the preparation of this spit-roast pork to the pre-Roman age. Some say it is a typical Lazio dish (the inhabitants of Ariccia claim paternity), others of central Italy. Whatever the case, the product now enjoys popularity on a global scale.

Ariccia porchetta is made from year-old sows weighing no more than 100 kg, whose meat is lean and flavoursome. The pork is processed, seasoned with kitchen salt, pepper, cloves of garlic and rosemary. The porchetta is then skewered for its entire length and cooked from two to five hours, depending on the size.

The product is consumed in slices as a second course. It is frequently eaten as street food, in bread rolls, sold from traditional vans by sellers known as "porchettari".

Verdure e contorni

Vegetables and side dishes

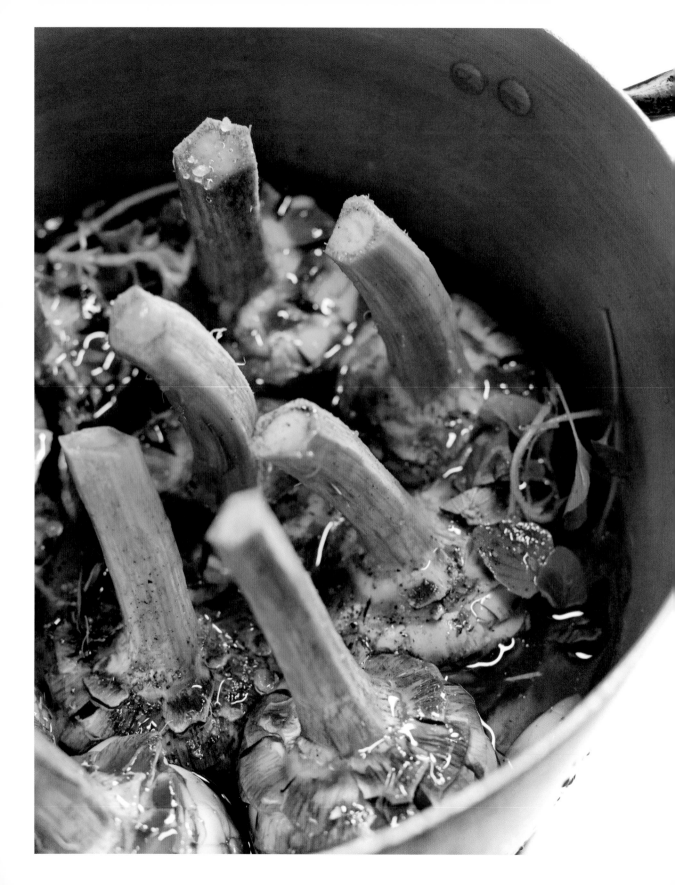

Carciofi alla romana

Artichokes romana

Ingredienti per 4 persone
- 4 carciofi
- 2 spicchi di aglio
- 2 acciughe
- qualche foglia di prezzemolo
- qualche fogliolina di mentuccia
- il succo di 1 limone
- 1 bicchiere di vino bianco
- 1 bicchiere di olio extravergine
 d'oliva
- sale
- pepe

Serves 4
- 4 artichokes
- 2 cloves of garlic
- 2 anchovies
- a few leaves of parsley
- a few leaves of calamint
- juice of 1 lemon
- 1 glass of white wine
- 1 glass of extra virgin olive oil
- salt
- pepper

Eliminare le prime foglie dei carciofi e metterli a bagno in acqua e limone.

Preparare un trito di aglio, acciughe, prezzemolo, mentuccia, sale, pepe e olio d'oliva.

Disporre uno strato di carciofi interi in una casseruola e ricoprirli con il trito.

Bagnare il tutto con vino bianco e cuocere al vapore coprendo con la carta paglia.

Remove the outer artichoke leaves. Leave the artichoke in water and lemon juice.

Chop garlic, anchovies, parsley, calamint; mix and season with salt and pepper.

Arrange a layer of whole artichokes in a saucepan and cover with the chopped ingredients.

Drizzle with white wine and steam, covering with straw paper.

Scarola alla giudia

Endives giudia

Ingredienti per 4 persone
- 1 cespo di scarola
- 20 olive di Gaeta
- 20 alici sott'olio
- uvetta e pinoli a piacere
- 3 cucchiai di olio extravergine
 d'oliva

Serves 4
- 1 head of endive
- 20 Gaeta olives
- 20 anchovies in oil
- raisins and pine nuts to taste
- 3 tbsps of extra virgin olive oil

Pulire la scarola, tagliarla in pezzi non troppo piccoli e asciugarla bene.

In una padella calda versare l'olio e sbriciolare le alici con un cucchiaio di legno; una volta scurite, aggiungere le olive (con o senza nocciolo), l'uvetta ammollata e i pinoli.

Saltare e aggiungere la scarola.

Appena comincerà ad amalgamarsi, spegnere il fuoco e disporre nei piatti utilizzando una schiumarola per disperdere l'acqua di risulta.

Clean the endive, cut it into medium-size pieces, dry well.

Pour the oil into a hot skillet and crush the anchovies with a wooden spoon; when darkened add olives (with or without stones), soaked raisins and pine nuts.

Sauté and add the endive.

As the ingredients begin to blend, turn off the heat and serve, using a skimmer to drain any juice.

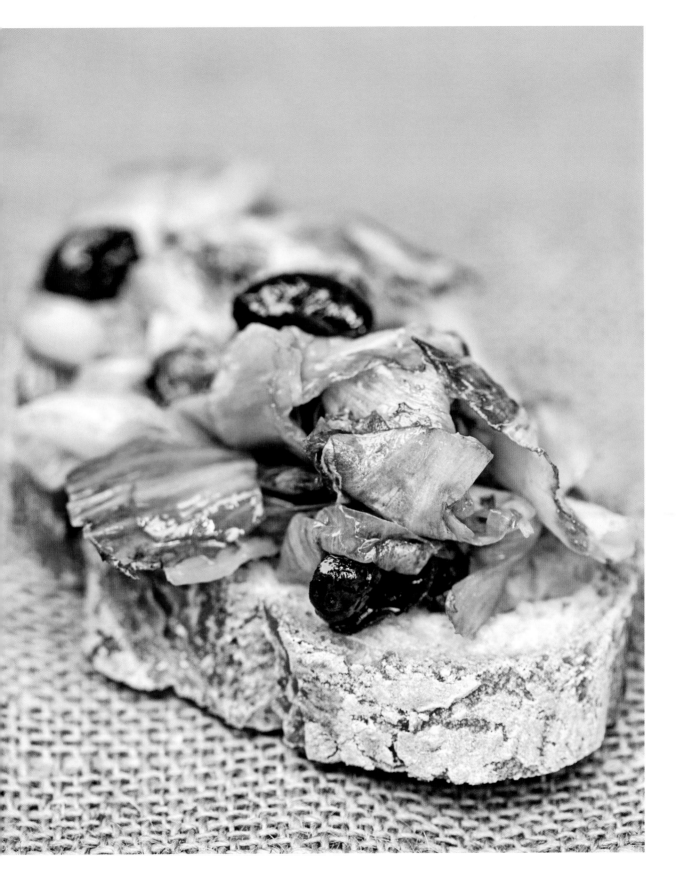

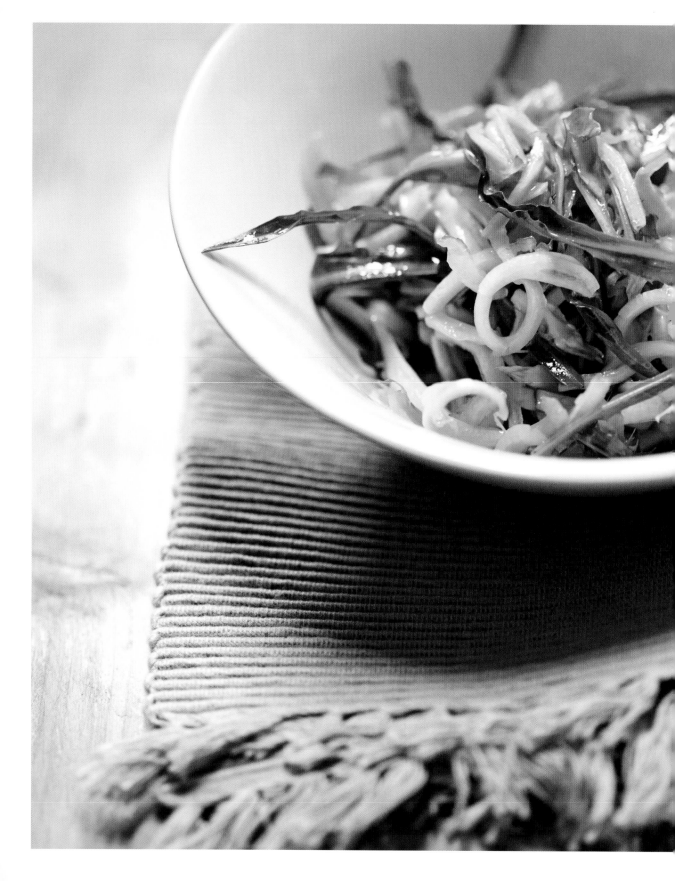

Insalata di puntarelle alla romana

Chicory tips romana

Ingredienti per 4 persone
- *500 g di puntarelle*
- *4 filetti di acciughe sott'olio o una confezione di pasta d'acciughe*
- *1 spicchio di aglio*
- *4 cucchiai di olio extravergine d'oliva*
- *sale*
- *pepe*

Serves 4
- *500 g (1 lb) chicory tips*
- *4 anchovy filets in oil or a tube of anchovy paste*
- *1 clove of garlic*
- *4 tbsps of extra virgin olive oil*
- *salt*
- *pepper*

Mondare le puntarelle dalla parte finale più dura e dividerle a metà in piccole strisce.

Lasciarle a bagno in acqua fredda per almeno un'ora per farle arricciare.

A parte preparare una salsa morbida e omogenea pestando i filetti di acciughe a pezzettini o, in alternativa, la pasta d'acciughe, con olio, aglio, sale e pepe.

Scolare bene le puntarelle, versarle in una ciotola per insalate, condire con la salsa e mescolare bene il tutto poco prima di servire, per evitare che le puntarelle si anneriscano e si ammorbidiscano troppo (devono invece conservare un aspetto croccante).

Trim off the tougher end section of the chicory tips. Split the tips in half, in small strips.

Leave to soak in cold water for at least an hour to make them curl.

Aside, prepare a soft, smooth sauce by mashing anchovy filets into small pieces, or alternatively the anchovy paste, with oil, garlic, salt and pepper.

Drain the chicory tips well, pour into a salad bowl, drizzle with sauce and stir everything together just before serving to prevent the chicory tips blackening and softening too much (they must keep a crisp look).

Zucchine ripiene al sugo
Stuffed zucchini in tomato sauce

Ingredienti per 4 persone
- *8 zucchine romanesche*
- *200 g di carne macinata*
- *100 g di prosciutto cotto tritato*
- *2 uova*
- *2 cucchiai di parmigiano*
- *mollica di pane bagnata nel latte*
- *1 spicchio di aglio*
- *prezzemolo*
- *500 g di pomodori*
- *basilico*
- *olio extravergine d'oliva*
- *sale*
- *pepe*

Serves 4
- *8 Romanesco zucchini*
- *200 g (7 oz) ground beef*
- *100 g (3½ oz) chopped cooked ham*
- *2 eggs*
- *2 tbsps of grated Parmigiano Reggiano*
- *Breadcrumbs soaked in milk*
- *1 clove of garlic*
- *parsley*
- *500 g (1 lb) tomatoes*
- *basil*
- *extra virgin olive oil*
- *salt*
- *pepper*

Lavare e asciugare le zucchine, eliminare il fiore e le due estremità, quindi svuotarle con l'apposito attrezzo.

In una grande ciotola unire la carne macinata, il prosciutto tritato, le uova, il parmigiano, la mollica di pane bagnata nel latte e strizzata, un trito di aglio e prezzemolo e aggiustare di sale e pepe.

Mescolare bene l'impasto fino ad amalgamarlo e riempire le zucchine scavate.

Preparare un sugo di pomodoro e basilico o un ragù (aggiungendo 150 g di carne macinata).

Ungere una teglia da forno e disporre le zucchine una accanto all'altra.

Cospargerle con il sugo di pomodoro e infornare a 180 °C per 30 minuti circa. Verificare la cottura infilzando con uno stuzzicadenti.

Wash and dry the zucchini, discard the flower and the two tips, then scoop out the heart with the appropriate tool.

In a large bowl mix the ground meat, ham, eggs, Parmigiano Reggiano, breadcrumbs soaked in milk and squeezed, chopped garlic, and parsley; season with salt and pepper.

Mix the stuffing well and fill the hollow zucchini.

Prepare a tomato and basil sauce or ragout (adding 150 g (5 oz) ground meat).

Grease a baking sheet and arrange the zucchini in a row.

Drizzle with tomato sauce and bake at 180 °C (355 °F) for 30 minutes. Check for doneness with a toothpick.

Vignarola

Vignarola soup

■ ▢ ▢

Ingredienti per 4 persone
- *3 carciofi interi*
- *200 g di fave*
- *200 g di piselli*
- *1 lattuga*
- *1 cipolla*
- *2 fettine di guanciale tagliato a dadini*
- *1 bicchiere di vino bianco*
- *sale*
- *pepe*

Serves 4
- 3 whole artichokes
- 200 g (½ lb) fava beans
- 200 g (½ lb) peas
- 1 lettuce
- 1 onion
- 2 slices of cheek pork, diced
- 1 glass of white wine
- salt
- pepper

Soffriggere in una pentola il guanciale e la cipolla.

Aggiungere i carciofi – lavati precedentemente, messi a bagno con acqua e limone e tagliati a spicchi –, le fave, i piselli e la lattuga tagliata in piccoli pezzi.

Versare il vino bianco, un pizzico di sale, il pepe e acqua e bollire per 20 minuti.

Fry the cheek pork and onion in a skillet.

Add the artichokes (previously washed, soaked in water and lemon, cut into wedges), fava beans, peas and lettuce cut into small pieces.

Add the white wine, a pinch of salt, pepper and water, and boil for 20 minutes.

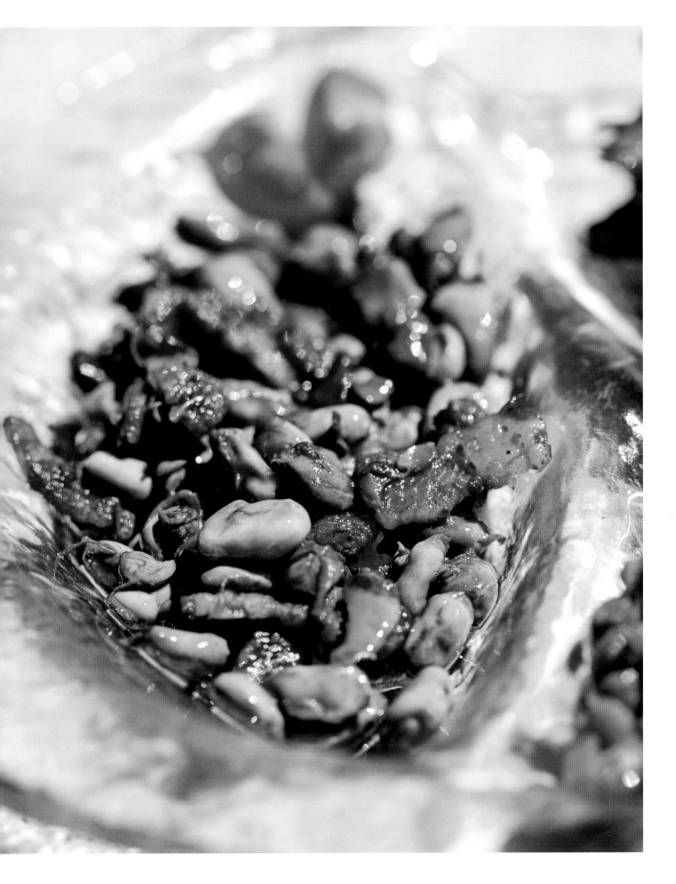

211
Verdure e contorni
Vegetables and side dishes

Cicoria ripassata in padella
Pan-tossed chicory

Ingredienti per 4 persone
- 500 g di cicoria
- 2 spicchi di aglio
- peperoncino
- olio extravergine d'oliva
- sale

Serves 4
- 500 g (1 lb) chicory
- 2 cloves of garlic
- chilli pepper
- extra virgin olive oil
- salt

Pulire accuratamente la cicoria eliminando ogni traccia di terra e passarla più volte sotto il getto dell'acqua corrente.

Lessarla in abbondante acqua bollente salata fino a quando non risulti tenera, quindi scolarla eliminando tutta l'acqua in eccesso.

Rosolare bene in una padella con olio l'aglio e poco peperoncino.

Unire quindi la cicoria e lasciarla insaporire per una decina di minuti.

Regolare di sale e servire calda.

Thoroughly clean the chicory eliminating all traces of soil and rinse several times under running water.

Boil it in plenty of boiling salted water until tender, then drain to remove all excess liquid.

Brown the garlic and a hint of chiller pepper in a skillet with oil.

Add the chicory and leave to flavour for about ten minutes.

Season to taste and serve hot.

Dolci

Desserts

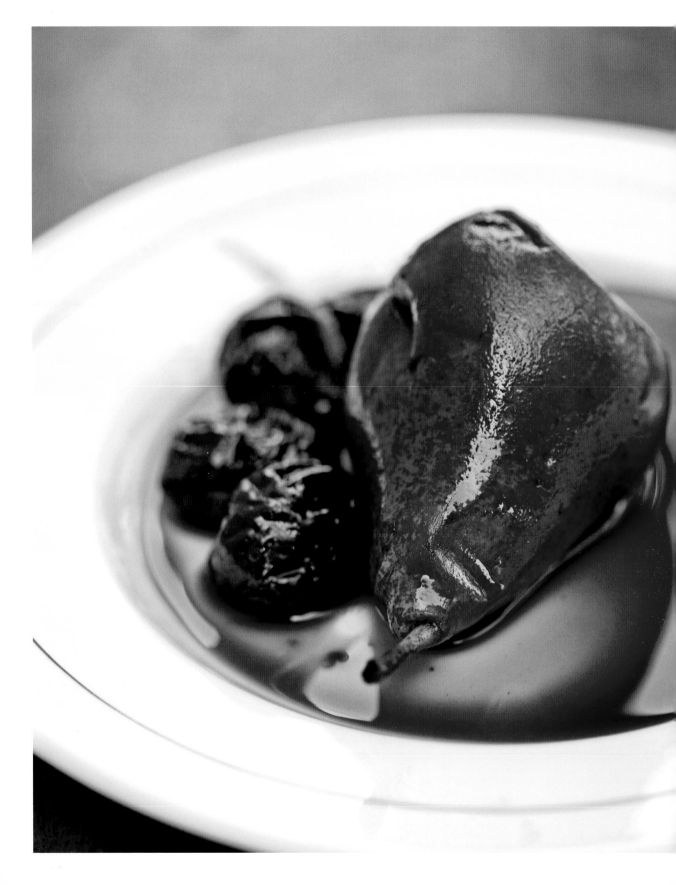

Pere cotte nel vino

Pears cooked in red wine

■ ■ ▢

Ingredienti per 4 persone
- 4 pere Kaiser
- 4 bicchieri di vino rosso
- 4 cucchiai di zucchero
- un pizzico di cannella
- scorza di limone grattugiata

Serves 4
- 4 bosc pears
- 4 glasses red wine
- 4 tbsps of sugar
- 1 pinch of cinnamon
- grated lemon zest

Bollire a fuoco lento per almeno 2-3 ore le pere con tutti gli ingredienti in una casseruola coperta con carta paglia fino a quando si sarà formato il caramello.

Servire le pere ricoperte dal caramello.

On a low heat boil the pears with all ingredients, in a saucepan covered with straw paper for 2–3 hours, until a caramel forms.

Serve the pears drizzled with the caramel.

Vino Wine: "Stillato" - Lazio Igt - Principe Pallavicini, Colonna (Roma)

Tortina di mele

Apple cake

■ ■ ▢

Ingredienti per una torta
- 4 mele
- 300 g di farina 00
- 3 uova
- 150 g di zucchero
- 200 g di olio extravergine d'oliva
- ½ bicchiere di latte
- ½ bicchiere di panna fresca
- 1 bustina di lievito per dolci
- 1 limone
- sale

Makes one cake
- 4 apples
- 300 g (3 cups) all-purpose white flour
- 3 eggs
- 150 g (¾ cup) sugar
- 200 g (2 cups) extra virgin olive oil
- ½ glass of milk
- ½ glass fresh cream
- 1 sachet cake baking powder
- 1 lemon
- salt

Vino Wine: "Stillato", Lazio Igt, Principe Pallavicini, Colonna (Roma)

Sbucciare le mele e tagliarne 2 a cubetti e 2 a fettine, bagnandole con succo di limone per evitare che anneriscano.

Separare i tuorli dagli albumi e lavorarli con lo zucchero, aggiungere l'olio e sbattere per qualche minuto ancora fino a ottenere una crema chiara.

Versare mezzo bicchiere di latte a temperatura ambiente e la panna fresca e mescolare fino a rendere l'impasto omogeneo.

Unire la farina setacciata con il lievito e mescolare ancora.

Montare a neve gli albumi aggiungendo un pizzico di sale e incorporare al composto, mescolando delicatamente dall'alto verso il basso per evitare che perda volume.

Unire le mele a cubetti sgocciolate, mescolare sempre delicatamente e versare in una tortiera imburrata.

Decorare con le fettine di mele sgocciolate e infornare a 170 °C per 50 minuti circa.

Peel the apples; dice 2 and slice 2, drizzling with lemon juice to prevent browning.

Separate the egg yolks from the whites and stir them into the sugar, add the oil and beat again for a few minutes to make a light cream.

Pour in the half glass of milk at room temperature and add the fresh cream; stir until the mixture is smooth.

Add the sifted flour with the baking powder and stir again.

Whip egg whites to peaks and add a pinch of salt, then stir into the mixture, folding from top to bottom to avoid deflating.

Mix the drained diced apples, continuing to stir gently and pour into a buttered cake tin.

Garnish with drained apple slices and bake at 170 °C (340 °F) for 50 minutes.

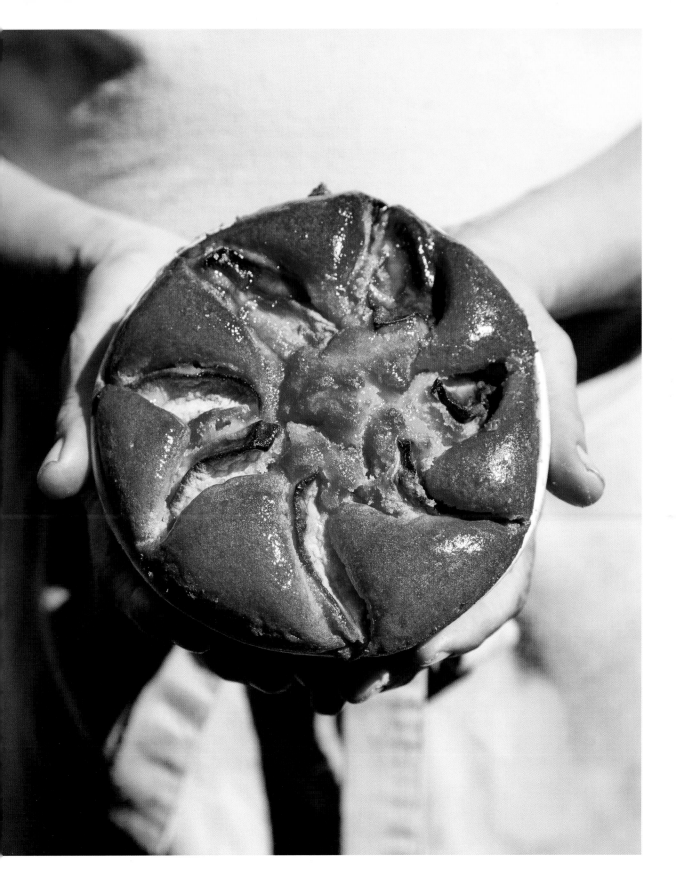

Bignè di San Giuseppe

St Joseph's Beignets

▪ ▪ ▫

Ingredienti per 6 bignè
- 180 g di farina
- 200 g di acqua
- 60 g di burro
- 20 g di zucchero
- 2 tuorli e 3 uova intere
- 1 bustina di lievito
- olio per friggere
- sale
- zucchero a velo

Per la crema:
- 1 l di latte
- 6 tuorli
- 350 g di zucchero
- 160 g di farina

For 6 beignets
- 180 g (2 cups) flour
- 200 g (1 cup) water
- 60 g (2 oz) of butter
- 20 g (1 tbsp) sugar
- 2 yolks and 3 whole eggs
- 1 sachet baking powder
- oil for frying
- salt
- icing sugar

For the cream:
- 1 l (2 pints) milk
- 6 egg yolks
- 350 g (1¾ cups) sugar
- 160 g (1⅓ cups) flour

Far bollire in un tegame l'acqua, il burro, lo zucchero e un pizzico di sale per 2 minuti circa.

Togliere il tegame dal fuoco, versare la farina e rimettere il tegame continuando a mescolare fino a quando la pasta non sarà pronta.

Versare in una terrina larga e lasciar raffreddare la pasta per una decina di minuti.

Aggiungere le uova una alla volta e il lievito, quindi lasciare riposare la pasta avvolta in un canovaccio.

Preparare la crema amalgamando molto bene tutti gli ingredienti.

Versare il composto in un tegame sul fuoco a fiamma bassa e mescolare continuamente fino all'addensamento, lasciando bollire per 5 minuti circa.

Lasciar raffreddare in una ciotola coperta con un panno da cucina.

Boil the water, butter, sugar and a pinch of salt for about 2 minutes.

Remove the pan from the heat, pour in the flour and replace on heat, stirring until the paste is ready.

Pour into a large bowl and leave the paste to cool for about 10 minutes.

Add eggs one at a time, then the baking powder; then leave the dough wrapped in a cloth to rest.

Prepare the cream by mixing all the ingredients well.

Pour the mixture in a pan over a low heat and stir continuously until the cream thickens; leave to boil for 5 minutes.

Leave to cool in a bowl covered with a kitchen cloth.

>>>

<<<

Inserire poca pasta per volta in un
sac à poche, realizzando le forme tonde
del bignè su un foglio di carta da forno.

Mettere sul fuoco una padella
abbastanza larga con olio per friggere.

Quando l'olio è pronto capovolgere
il foglio di carta da forno con i bignè
direttamente nella padella.

Poco dopo i bignè si staccheranno
e inizieranno a dorarsi.

Farcire i bignè raffreddati utilizzando
il sac à poche riempito di crema
e spolverare con zucchero a velo.

<<<

Insert a little dough at a time into
a sac à poche and squeeze out round
beignets onto a sheet of baking paper.

Heat a skillet with enough oil for
frying.

When the oil is ready, tip the beignets
off the baking sheet of paper directly
into the skillet.

Quite quickly the beignets will
peel away and start to brown.

When cool, fill the beignets with
cream using the sac à poche and
dust with icing sugar.

Vino Wine: "Cannellino di Frascati" - Cannellino di Frascati Docg - Fontana Candida,
Monte Porzio Catone (Roma)

Castagnole
Castagnole

■ ■ ▢

Ingredienti
- 300 g di farina
- 60 g di zucchero
- 2 tuorli d'uovo
- 100 g di burro
- 1 bustina di aroma
 di vaniglia
- lievito per dolci
- olio per friggere
- sale

Ingredienti
- 300 g di farina
- 60 g di zucchero
- 2 tuorli d'uovo
- 100 g di burro
- 1 bustina di aroma
 di vaniglia
- lievito per dolci
- olio per friggere
- sale

Ingredients
- 300 g (3 cups) flour
- 60 g (3 tbsps) sugar
- 2 egg yolks
- 100 g (3½ oz) of butter
- 1 sachet of vanillin
- baking powder for cakes
- oil for frying
- salt

In una terrina amalgamare
lo zucchero e le uova fino a quando
il composto non apparirà spumoso,
quindi unire il burro fuso, la farina,
un pizzico di sale, la vaniglia e il
lievito.

Amalgamare bene fino a ottenere
una pasta consistente e lasciarla
riposare per un'ora coperta con
un canovaccio.

Appena pronta, spianare la pasta
preparando delle palline.

Friggerle in olio bollente fino
a quando non diventeranno marroni,
adagiarle su carta assorbente e
rigirarle per bene in una ciotola
con lo zucchero.

In a bowl, mix the sugar and eggs
until the mixture appears frothy,
then add the melted butter, flour,
a pinch of salt, vanillin and baking
powder.

Mix well to make a firm dough and
leave to rest for an hour covered with
a cloth.

When ready, roll out the dough and
make small balls.

Fry in hot oil until brown, lay on
absorbent paper and then dredge
thoroughly in a bowl of sugar.

Vino Wine: "Cannellino di Frascati" - Cannellino di Frascati Docg - Fontana Candida,
Monte Porzio Catone (Roma)

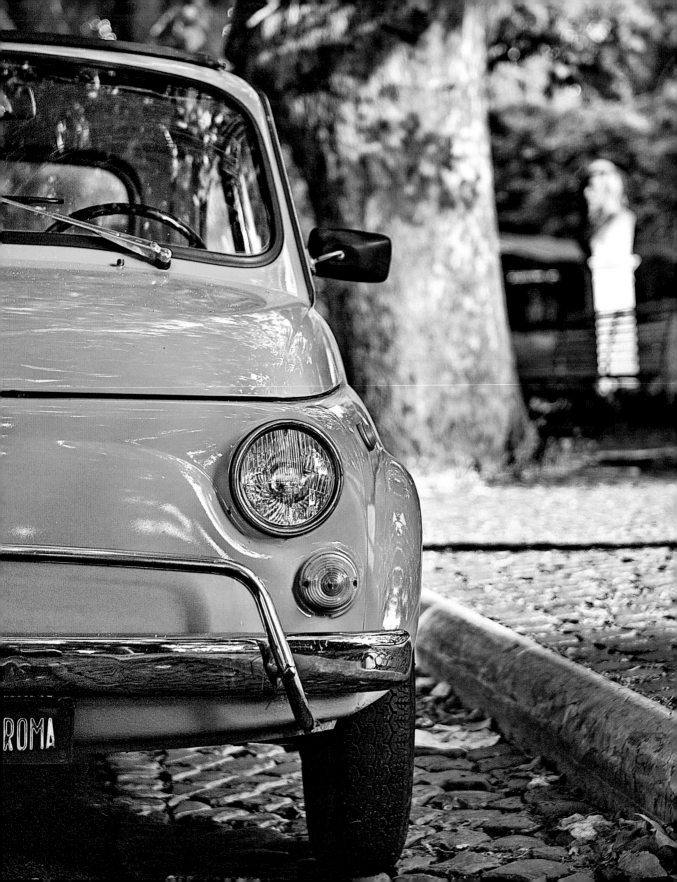

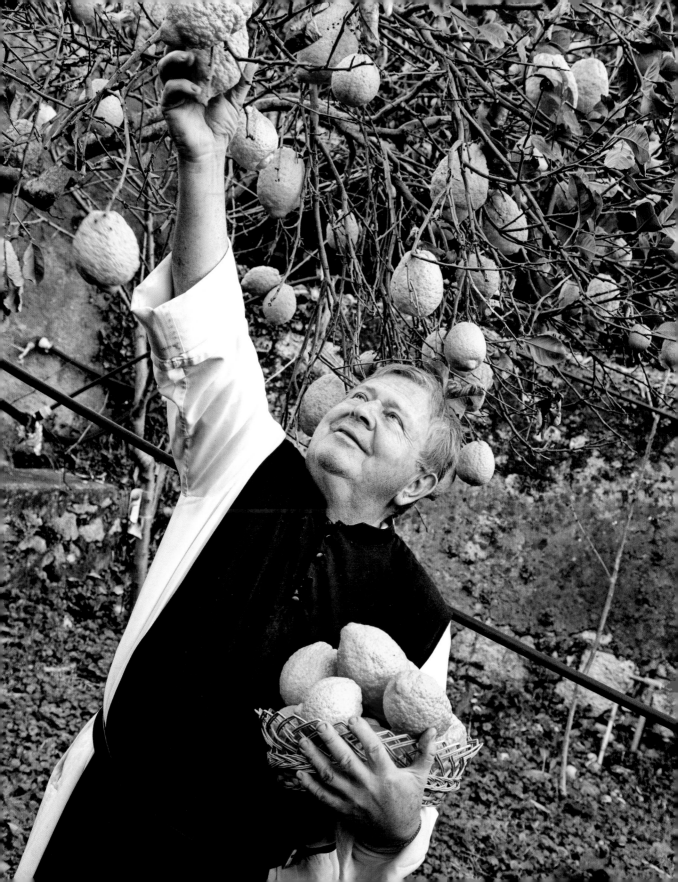

Frappe
Frappe

■ ■ ◻

Ingredienti
- *500 g di farina*
- *100 g di burro*
- *100 g di zucchero*
- *4 uova*
- *lievito per dolci*
- *olio per friggere*
- *sale*
- *zucchero a velo*

Ingredients
- *500 g (5 cups) flour*
- *100 g (3½ oz) butter*
- *100 g (½ cup) sugar*
- *4 eggs*
- *baking powder for cakes*
- *oil for frying*
- *salt*
- *icing sugar*

Disporre su un piano la farina con al centro il burro a temperatura ambiente, mescolare piano aggiungendo lo zucchero, un pizzico di sale, un pizzico di lievito, le uova e lavorare bene fino a formare un impasto compatto ed elastico.

Avvolgere in un canovaccio e lasciar riposare per 2 ore.

Stendere la pasta sottilissima e tagliare piccole striscioline.

Friggere le frappe in olio bollente fino a quando non saranno dorate e servire spolverando con zucchero a velo.

Pour the flour onto a pastry board with the butter at room temperature in the centre. Stir slowly, adding the sugar, a pinch of salt, a pinch of yeast, and eggs, and work well to form a compact, springy dough.

Wrap in a tea towel and leave to stand for 2 hours.

Roll out the dough very thinly and cut small strips.

Fry the frappe strips in hot oil until golden brown and serve sprinkled with icing sugar.

Vino Wine: "Cannellino di Frascati" - Cannellino di Frascati Docg - Fontana Candida, Monte Porzio Catone (Roma)

Maritozzo con la panna

Maritozzo bun with cream

■ ■ ☐

Ingredienti per 4 persone
- *100 g di farina*
- *2 uova*
- *25 g di olio extravergine d'oliva*
- *25 g di burro*
- *2 cucchiai di zucchero*
- *latte*
- *10 g di lievito di birra*
- *aroma di vaniglia*
- *sale*
- *panna montata per farcire*

Serves 4
- *100 g (1 cup) flour*
- *2 eggs*
- *25 g (¼ cup) extra virgin olive oil*
- *25 g (1 oz) of butter*
- *2 tbsps of sugar*
- *milk*
- *10 g (3½ tsps) brewers' yeast*
- *vanilla flavouring*
- *salt*
- *whipped cream for filling*

In una terrina lavorare la farina, le uova, l'olio, un pizzico di sale, il burro, lo zucchero, il latte, il lievito e l'aroma di vaniglia fino a ottenere un impasto liscio.

Coprire con un canovaccio e lasciar lievitare per 3 ore circa fino a quando la pasta non sarà raddoppiata.

Dividere l'impasto e formare delle palle, alle quali dare poi la forma di panini ovali.

Lasciarli lievitare coperti, quindi infornare a 180 °C per 15 minuti.

Una volta raffreddati, inciderli per farcirli con la panna montata.

In a bowl work the flour, eggs, olive oil, a pinch of salt, butter, sugar, milk, baking powder, and vanilla flavouring to obtain a smooth dough.

Cover with a cloth and leave to rise for about 3 hours until the dough doubles in size.

Divide the dough and form balls, then pull into an oval shape.

Leave to rise again under a cloth then bake at 180 °C (355 °F) for 15 minutes.

Once cooled, cut open and fill with whipped cream.

Vino Wine: "Cannellino di Frascati" - Cannellino di Frascati Docg - Fontana Candida, Monte Porzio Catone (Roma)

Ciambelline al vino
Baked wine doughnuts

Ingredienti
- *2 tazze di farina*
- *½ tazza di vino rosso corposo*
- *½ tazza di zucchero*
- *½ tazza di olio di girasole o di semi*
- *½ cucchiaino da caffè raso di bicarbonato*
- *½ tazzina da caffè di anice o sambuca*
- *½ bicchiere di zucchero per la decorazione*
- *sale*

Ingredients
- *2 cups flour*
- *½ cup strong red wine*
- *½ cup sugar*
- *½ cup sunflower or seed oil*
- *½ level teaspoon of bicarbonate*
- *½ coffee cup anise or Sambuca*
- *½ glass sugar for decoration*
- *salt*

In una terrina sbattere il vino rosso con lo zucchero e l'olio.

Quando il composto sarà ben amalgamato e spumoso, aggiungere a poco a poco la farina, tenendone da parte un bicchiere. Unire un pizzico di sale e il bicarbonato.

Spostare il composto su un piano, unendo la farina residua e l'anice e completare l'impasto aggiungendo altra farina se necessario.

Formare delle ciambelline del diametro di una tazzina da caffè e disporle su una teglia con carta da forno dopo averle passate nello zucchero.

Cuocere a 180 °C per 20 minuti circa.

Mix the red wine with the sugar and oil in a bowl.

When the mixture is well blended and fluffy, gradually add the flour, keeping a glassful aside. Add a pinch of salt and bicarbonate.

Move the mixture to a pastry board and add the rest of the flour, then the anise, and finish the dough by adding more flour if necessary.

Form doughnuts the diameter of a coffee cup and place them on a baking tray lined with oven paper after dredging in the sugar.

Bake at 180 °C (355 °F) for about 20 minutes.

Vino Wine: "Cannellino di Frascati" - Cannellino di Frascati Docg - Fontana Candida, Monte Porzio Catone (Roma)

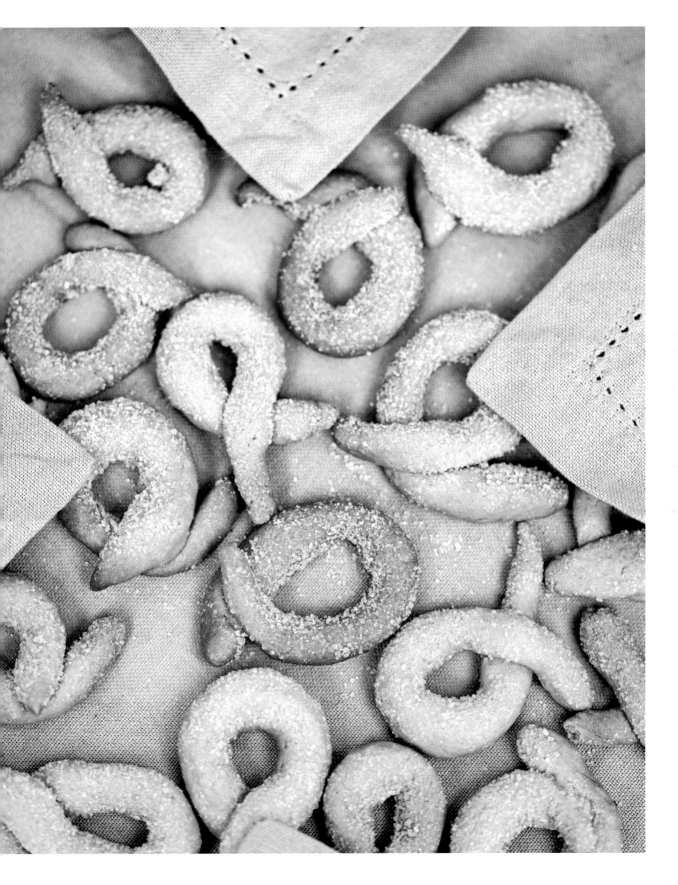

Pangiallo romano

Roman pangiallo

Ingredienti per 4 persone
- *100 g di mandorle pelate*
- *100 g di noci*
- *100 g di nocciole pelate*
- *50 g di pinoli*
- *50 g di canditi*
- *150 g di uva passa*
- *100 g di farina*
- *100 g di miele*
- *75 g di cioccolato a piacere*
- *la buccia grattugiata di un'arancia e di un limone*

Per la glassa:
- *1 cucchiaio di farina*
- *1 cucchiaio di olio*
- *½ bustina di zafferano*
- *acqua*

Serves 4
- *100 g (¾ cup) peeled almonds*
- *100 g (¾ cup) walnuts*
- *100 g (¾ cup) chopped hazelnuts*
- *50 g (5 tbsps) pine nuts*
- *50 g (5 tbsps) candied fruit*
- *150 g (¾ cup) raisins*
- *100 g (1 cup) flour*
- *100 g (1 cup) honey*
- *75 g (3 oz) chocolate to taste*
- *grated zest of an orange and a lemon*

For the icing:
- *1 tbsp flour*
- *1 tbsp oil*
- *½ sachet of saffron*
- *water*

Sciogliere il miele in un pentolino e unire la buccia d'arancia e di limone. Mettere l'uva passa a bagno per 30 minuti circa.

Tritate grossolanamente la frutta secca e unirla in una ciotola ai canditi, all'uva passa strizzata e al cioccolato tritato.

Aggiungere il miele e mescolare, quindi unire a poco a poco la farina e mescolare bene fino a rendere compatto il composto.

Con le mani infarinate formare dei panetti e disporli a riposare su un piatto per un paio d'ore.

Preparare la glassa mettendo a scaldare in un pentolino la farina, l'olio e lo zafferano disciolto in un po' di acqua, versando altra acqua per formare una pastella fluida.

Spennellare i panetti con il composto e infornare a 180 °C per 40 minuti fino a quando non saranno rivestiti di una crosticina.

Dissolve the honey in a small saucepan and add the orange and lemon peel.

Soak the raisins for 30 minutes or so. Coarsely chop the nuts in a bowl and add the candied fruit, squeezed raisins and chopped chocolate.

Add the honey and stir, then gradually add the flour and stir again until the mixture becomes compact.

With floured hands form patties and leave to rest on a plate for a couple of hours.

Prepare the icing by heating in a small saucepan the flour, oil and saffron dissolved in a little water, pouring in more water to form a smooth batter.

Brush the rolls with the icing mixture and bake at 180 °C (355 °F) for 40 minutes until a glaze forms.

Vino Wine: "Cannellino di Frascati" - Cannellino di Frascati Docg - Fontana Candida, Monte Porzio Catone (Roma)

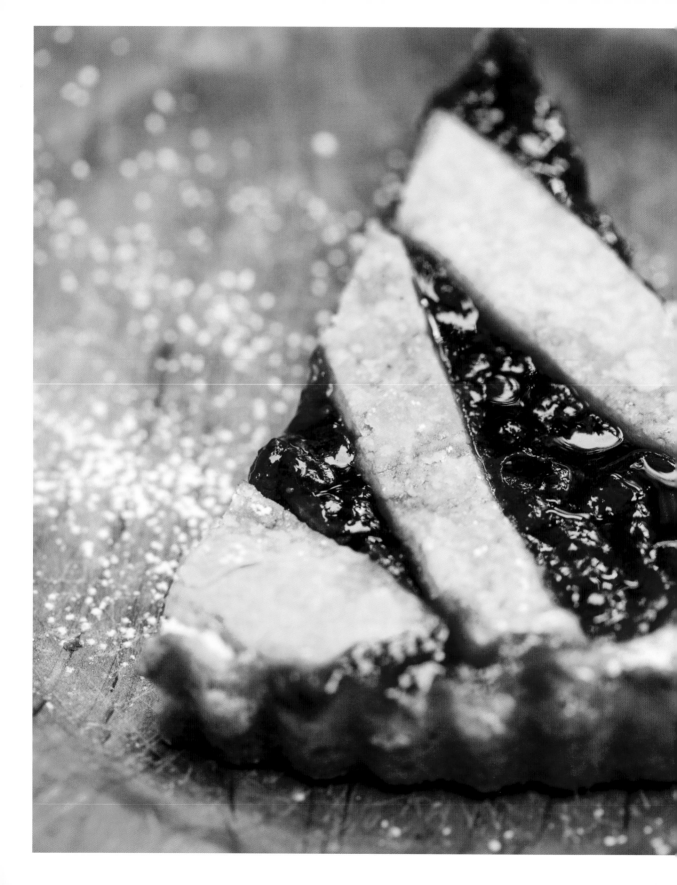

Crostata di ricotta e visciole

Ricotta and sour cherry tart

■ ■ ◻

Ingredienti per una crostata
Per la pasta frolla:
- *300 g di farina*
- *150 g di zucchero*
- *150 g di burro*
- *3 uova*
- *sale*

Per la farcitura:
- *300 g di marmellata di visciole*
- *400 g di ricotta di pecora*
- *100 g di zucchero*
- *zucchero a velo*

Makes one tart
For the shortcrust pastry:
- *300 g (3 cups) flour*
- *150 g (¾ cup) sugar*
- *150 g (6 oz) of butter*
- *3 eggs*
- *salt*

For the filling:
- *300 g (10 oz) sour cherry jam*
- *400 g (14 oz) ewe's-milk ricotta*
- *100 g (½ cup) sugar*
- *icing sugar*

Impastare la farina setacciata, disposta a fontana, con lo zucchero e il burro freddo tagliato a dadini, unire i tuorli e un pizzico di sale, poi aggiungere le chiare.

Lasciar riposare l'impasto al fresco per almeno un paio d'ore.

Preparare il ripieno amalgamando bene con una frusta la ricotta e lo zucchero fino a ottenere una crema omogenea.

Mettere da parte circa un quarto della pasta frolla e tirare con il resto una sfoglia non troppo sottile.

Ungere con cura uno stampo da crostata e infarinarlo.

Rivestire il fondo e il bordo con la sfoglia e distribuire uniformemente la ricotta sul fondo, quindi la marmellata di visciole.

>>>

Make a flour well and mix with the sugar and cold butter in cubes; add the egg yolks and a pinch of salt, then add the egg whites.

Leave the dough to rest in the fridge for at least a couple of hours.

Prepare the filling by whisking the ricotta cheese and sugar well until frothy.

Set aside about a quarter of the pastry and with the rest roll out a sheet that is not too thin.

Grease a tart mould carefully and dust with flour.

Line the bottom and edges with the dough and spread the ricotta evenly on the bottom, then spread the sour cherry jam.

>>>

<<<

Tirare il resto dell'impasto in
una sfoglia non troppo sottile,
ricavandone con la rotella dentellata
delle lunghe tagliatelle larghe circa
1,5 cm, da sistemare sulla crostata
a formare un reticolato.

Cuocere la crostata in forno
preriscaldato a 170 °C per
40 minuti circa.

Lasciar raffreddare la crostata nel suo
stampo, quindi servirla spolverando
con lo zucchero a velo.

<<<

Roll out the rest of the dough
into a sheet that is not too thin
and with a pastry wheel cut long
strips of about 1.5 cm (2/3 in) wide
and use to garnish the top of the tart.

Bake the tart in a preheated oven
at 170 °C (340 °F) for 40 minutes.

Cool the tart in its mould, then
serve sprinkled with icing sugar.

Vino Wine: "Stillato" - Lazio Igt - Principe Pallavicini, Colonna (Roma)

Crostata con ricotta e gocce di cioccolato
Ricotta tart with chocolate drops

Ingredienti per una crostata
Per la pasta frolla:
- *300 g di farina 00*
- *100 g di zucchero*
- *100 g di burro*
- *2 uova*
- *1 cucchiaino di lievito per dolci*
- *1 bustina di vanillina*

Per la farcitura:
- *500 g di ricotta*
- *100 g di zucchero*
- *1 uovo*
- *100 g di gocce di cioccolato*

Makes one tart
For the shortcrust pastry:
- *300 g (3 cups) all-purpose white flour*
- *100 g (½ cup) sugar*
- *100 g (3½ oz) of butter*
- *2 eggs*
- *1 tsp baking powder for cakes*
- *1 sachet of vanillin*

For the filling:
- *500 g (18 oz) ricotta*
- *100 g (½ cup) sugar*
- *1 egg*
- *100 g (3½ oz) chocolate chips*

Preparare la pasta frolla ponendo in una ciotola la farina con al centro lo zucchero, le uova, il burro a tocchetti, il lievito e la vanillina.

Lavorare velocemente la frolla e formare una palla, lasciandola riposare in frigorifero ricoperta da una pellicola per mezz'ora.

Nel frattempo preparare la crema lavorando insieme ricotta e zucchero, unire poi l'uovo fino a ottenere una crema liscia, quindi le gocce di cioccolato.

Stendere la frolla su una spianatoia infarinata, tenendone un po' da parte per la guarnizione.

Imburrare uno stampo a cerniera di 24 cm di diametro e foderarlo con uno strato di frolla, quindi versare la crema, livellare con una spatola e appiattire i bordi.

>>>

Prepare the shortcrust pastry by mixing the flour in a bowl with the sugar, eggs, chunks of butter, baking powder and vanilla.

Quickly knead the shortcrust pastry and form a ball, leaving it to rest in the refrigerator covered with kitchen film for half an hour.

Meanwhile prepare the cream by mixing the ricotta with the sugar, then add the egg and work into a smooth cream. Lastly, add the chocolate chips.

Roll out the pastry on a floured pastry board, keeping a little aside to decorate.

Butter a springform of 24 cm (10 in) in diameter and line with a layer of pastry, then pour in the cream, levelling with a spatula; flatten the edges.

>>>

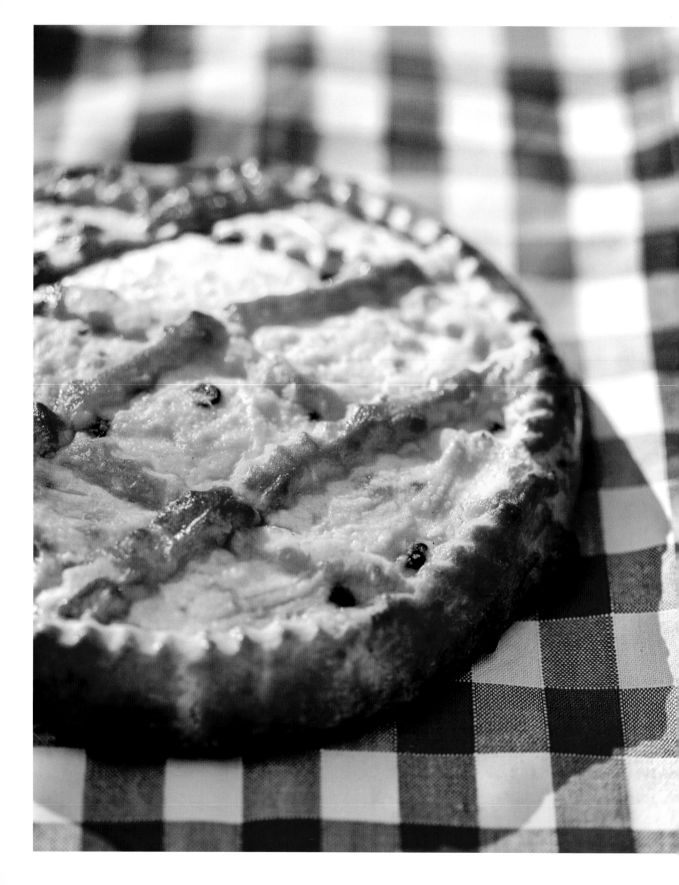

<<<

Con una rotella dentata ritagliare
le strisce di pasta disponendole
a intervalli regolari sulla superficie.

Infornare la crostata a 180 °C e
cuocere per 40 minuti, lasciando
intiepidire prima di servire.

<<<

With a pastry wheel cut strips of
dough and place at regular intervals
on the surface.

Bake the tart at 180 °C (355 °F)
for 40 minutes, leaving to cool
before serving.

Vino Wine: "Stillato" - Lazio Igt - Principe Pallavicini, Colonna (Roma)

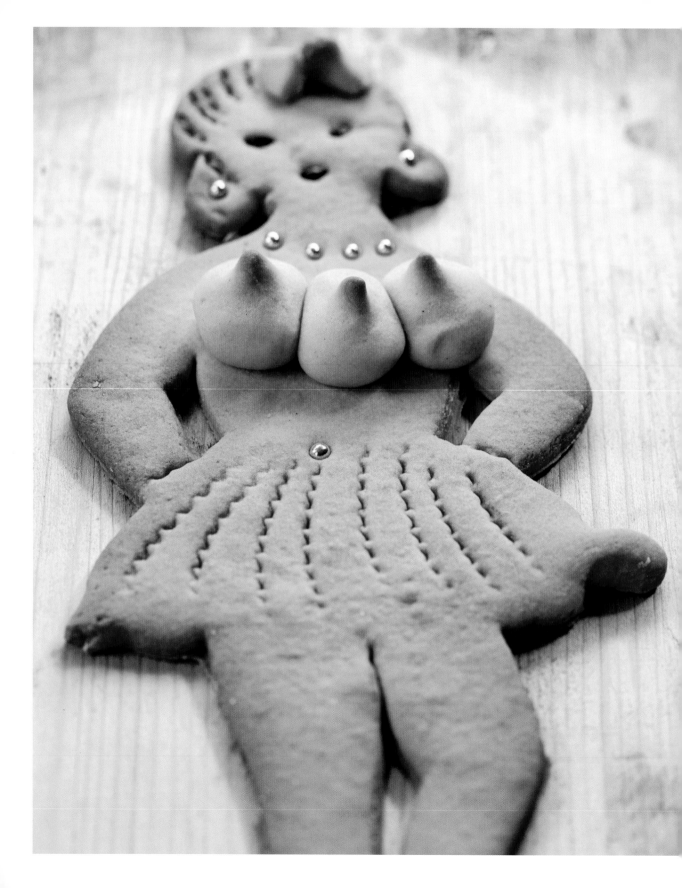

249 La pupazza frascatana

Frascati Pupazza

Assurta a simbolo della genuinità dei prodotti dei Castelli Romani, la bambola frascatana o "Miss Frascati" è un dolce tipico di questo splendido borgo.

Narra la leggenda di una balia che si occupava dei bimbi delle donne impegnate nella vendemmia, in grado di gestire anche quelli più vivaci grazie allo stratagemma di nutrirli con del buon vino del posto.

Ecco spiegato il motivo per cui la bambola raffigura una donna con tre seni: due servono per il latte e quello centrale per il vino!

Gli ingredienti tipici sono farina, olio extravergine d'oliva, miele dell'Agro Pontino e aroma di arancio.

The Frascati pupazza or doll has become a symbol of genuine Castelli Romani products. "Miss Frascati" is a typical confectionery item of this lovely town.

The legend says that the woman minding the children of those mothers engaged in the grape harvest was skilled at dealing even with the liveliest, thanks to her ruse of feeding them with good local wine.

This explains why the pupazza depicts a woman with three breasts: two are for milk and the third, in the centre, is for the wine!

The ingredients are flour, olive oil, Agro Pontino honey and orange essence.

253 Vini

Wines

C'è un vino che da secoli detiene il primato nella cucina romana: è il **Frascati**, che si coltiva sui Castelli Romani: morbido, secco, amabile o abboccato è il nettare sul quale imperatori e papi, mecenati e popolani hanno speso un'infinità di elogi. La sua genuinità è stata cantata da Lucullo e da Cicerone, che amavano i banchetti in cui scorreva abbondante il vino tuscolano dei Colli Albani. Il "vero" Frascati piaceva sia ai generali di Barbarossa (come Cristiano di Magonza) sia agli italianissimi papi come Paolo III Farnese che bandì i vini francesi perché "davano alla testa".
Il Frascati si accompagna perfettamente a ogni tipo di pietanza e non si ritira nemmeno davanti ai dessert.
Due le denominazioni prevalenti: Frascati Superiore e Cannellino di Frascati, due tipologie di un unico frutto delle terre tuscolane.

Quando si parla di bianchi, ecco altri vini che fanno bella mostra di sé accanto al "principe" della cucina. Si parla del **Colle Bianco** e del **Maturano Bianco**, quest'ultimo avvolgente con il suo profumo aromatico che evoca papaya, mango e pompelmo.

If there is a wine that has been front of the Roman culinary stage for centuries, it must be **Frascati**, made only in the Castelli Romani area. This velvety, dry, sweet or semi-dry wine was the nectar that inspired the endless eulogies of emperors and popes, philanthropists and common folk. Its authenticity was sung by Lucullus and Cicero, who both loved the banquets during which the Frascati wine of the Colli Albani flowed freely. "True" Frascati was as popular with the generals of Barbarossa (like Christian of Mainz) as it was with the very Italian popes like Paul III, who banned French wines because they "went to the head". Frascati is the perfect partner for all types of dishes and holds its own with desserts too. There are two key designations: Frascati Superiore and Cannellino di Frascati, two expressions of a single fruit of the Frascati terroir.

Alongside this "prince" of the table, there are other wines that not to be overlooked. One is **Colle Bianco** and the other **Maturano Bianco**, the latter with its all-embracing aromatic profile of papaya, mango and grapefruit.

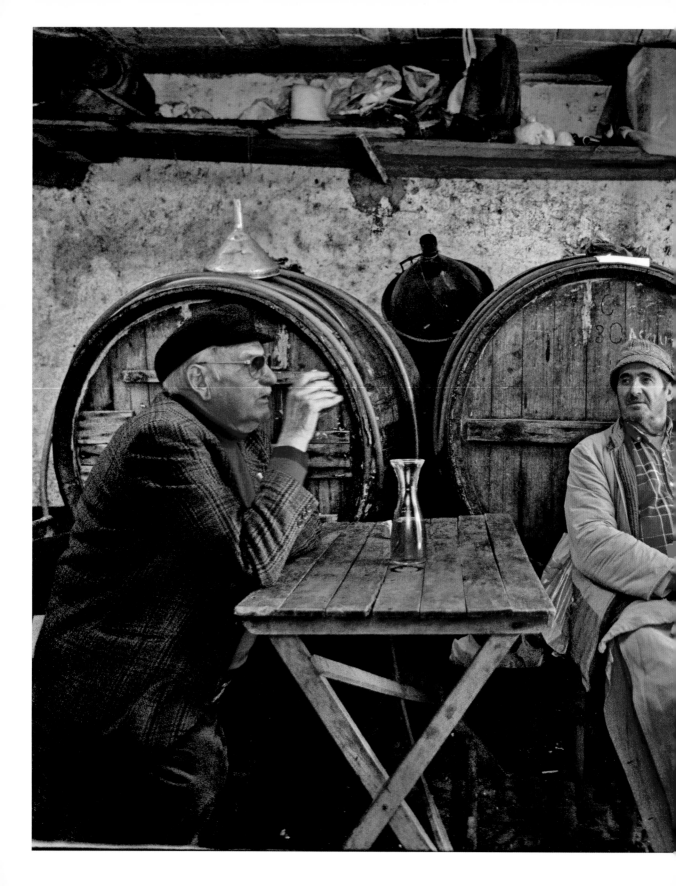

Per i cultori del vino che come Goethe consideravano "la vita troppo breve per bere vini mediocri", cioè privi di quella qualità da osservare, gustare e sorseggiare, la tappa in un'enoteca romana riserva numerose altre sorprese. Come quelle dei vini rossi, caldi e profondi, dove il sentore di frutti e spezie fa subito immaginare gustosi abbinamenti.

È il caso del **Baccarossa**, prodotto a Monte Porzio Catone, che avvolge con il profumo dei frutti del sottobosco, con note di liquirizia, cioccolato e caffè. E ancora **Il Giovane**, dalle evidenti note fruttate e floreali di straordinaria morbidezza.

Rossi e seducenti che competono con i migliori "cugini" delle altre regioni, come il **Paterno**, che necessita di 36 mesi di invecchiamento e lascia un retrogusto lungo e provocante, oppure il **Cesanese del Piglio Superiore**, conservato per 6 mesi in una botte grande e per 8 mesi in bottiglia.

Un'ultima parola sui vini da dessert, fruttati come il **Rumon**, avvolgenti come lo **Stillato**. E per non smentire la nostra predilezione, ecco tornare accanto ai dolci classici, quel **Cannellino di Frascati** senza il quale un pasto è come un giorno senza sole.

For wine buffs like Goethe who thought "life too short to drink mediocre wines", namely lacking visual, fragrance and flavour quality, popping into a Roman wine store can be quite a surprise. Like the encounter with those warm, deep reds whose hints of fruit and spice immediately conjure up tasty food combinations.

One such case is **Baccarossa**, produced in Monte Porzio Catone, its heady nose rich with forest berries, notes of liquorice, chocolate and coffee. Another is **Il Giovane**, a truly velvety wine with outstanding fruit and floral notes.

Seductive reds that challenge the best "cousins" of other regions include **Paterno**, with its thirty-six months of ageing and long, provocative finish, or **Cesanese del Piglio Superiore**, spending six months in large wood and eight in the bottle.

Finally, the dessert wines, like **Rumon**, caressing like **Stillato**. Without overlooking our favourite, returning to classic sweet wines, **Cannellino di Frascati** … a meal without it is like a day without the sun.

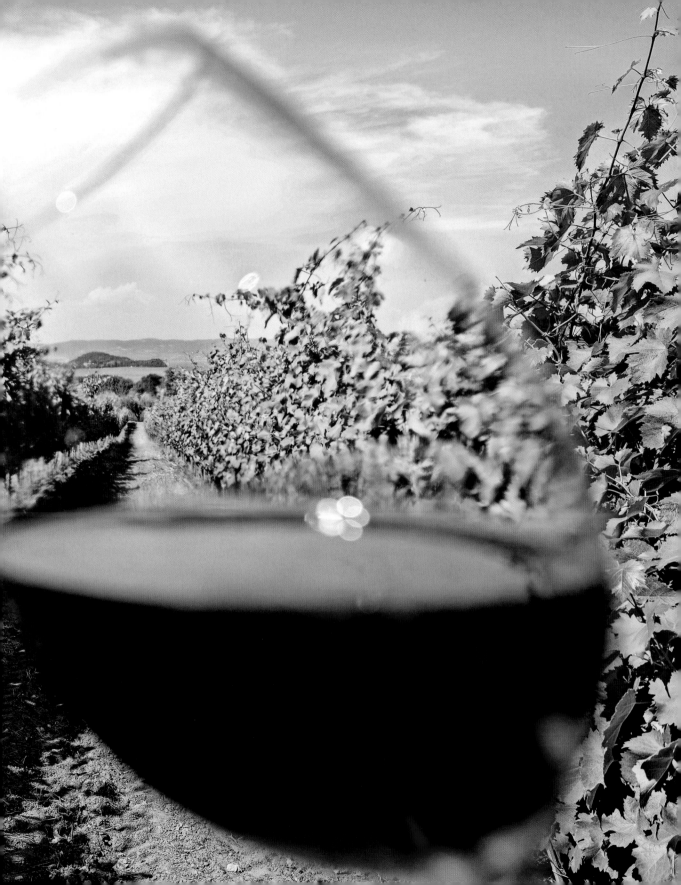

Baccarossa

Uve Grapes: Nero Buono 100%
Classificazione Designation:
Lazio Igt
Cantina Winery: Poggio Le Volpi,
Monte Porzio Catone (Roma)

Di colore rosso rubino carico,
ha sentori di frutti del sottobosco,
ed è balsamico con note di liquirizia,
cioccolato e caffè. Il gusto è morbido
e vellutato. È affinato in barrique di
rovere per 12 mesi e in bottiglia per
4 mesi. È perfetto in abbinamento
con piatti molto saporiti.

Deep ruby red in colour, a nose laced
with forest berries, balsamic with
notes of liquorice, chocolate and
coffee, and the palate is soft and
velvety. After 12 months in barrique
the wine spends 4 months in the
bottle. Perfect with hearty dishes.

Cannellino di Frascati

Uve Grapes: Malvasia bianca
di Candia, Trebbiano toscano,
Malvasia del Lazio
Classificazione Designation:
Cannellino di Frascati Docg
Cantina Winery: Fontana
Candida, Monte Porzio Catone
(Roma)

Di colore giallo paglierino intenso,
possiede profumi con note dominanti
di frutta (mela e pera matura),
e distinti sentori di fiori d'acacia
e di muschio aromatico. Il sapore
dolce e morbido, spiccatamente
fruttato, si abbina a pasticceria secca,
crostate e frutta.

The intense straw yellow opens to
fruit notes of apple and ripe pear,
and distinct hints of acacia blossom
and aromatic moss. The soft, sweet
palate, with its bold fruit notes, is
ideal with biscuits, tarts and fruit.

Colle Bianco

Uve Grapes: Passerina 98%,
Grechetto e Malvasia 2%
Classificazione Designation:
Passerina del Frusinate Igp
Cantina Winery: Casale
della Ioria, Acuto (Frosinone)

Da vitigni della Ciociaria un vino
di colore giallo paglierino dai
profumi caratteristici, usato per
accompagnare i piatti tipici di questa
terra. Accompagna egregiamente le
minestre.

From the vines of Ciociaria, a straw-
yellow wine with a typical fragrance,
served with the area's traditional
recipes and excellent with soup.

Frascati Superiore

Uve Grapes: Malvasia del Lazio 70%,
Trebbiano Giallo e Bombino 30%
Classificazione Designation:
Frascati Superiore Docg
Cantina Winery: Castel De Paolis,
Grottaferrata (Roma)

Di colore giallo paglierino brillante,
profuma di frutti bianchi e miele e
il suo sapore è vellutato, morbido e
asciutto. Si serve fresco in abbinata
con paste con carne e pesce, secondi
di pesce e carni bianche.

A bright straw-yellow wine with
white-fleshed fruit and honey on the
nose, opening into a velvety, soft,
lean palate. Serve cool with meat
and fish pasta sauces or meat and fish
main courses.

Il Giovane

Uve Grapes: Cabernet Sauvignon
75%, Cabernet Franc 10%, Merlot
15%
Classificazione Designation:
Atina Cabernet Doc
Cantina Winery: Poggio alla
Meta, Casalvieri (Frosinone)

Vino rosso dalle evidenti note
fruttate e floreali e dalla struttura
equilibrata la cui morbidezza si sposa
con tonnarelli cacio e pepe, rigatoni
con pajata, pasta all'amatriciana,
agnello a scottadito, manzo e maiale.

A red with distinctive fruit and
flower notes, well-balanced and
plush. Excellent with the cheese and
pepper of tonnarelli cacio e pepe,
rigatoni pajata, pasta amatriciana,
lamb scottadito, beef and pork.

Latour a Civitella

Uve Grapes: Grechetto 100%
Classificazione Designation:
Grechetto di Civitella d'Agliano Igt
Cantina Winery: Sergio Mottura,
Civitella d'Agliano (Viterbo)

Di colore giallo dorato intenso, ha
profumo elegante e complesso, con
sentori di frutta bianca, agrumi,
burro fuso e nocciola. Il sapore è
corposo, morbido e piacevolmente
fresco con finale persistente di frutta
e vaniglia. Perfetto in accoppiata con
i piatti dai sapori piuttosto decisi.

An intense golden yellow, the nose
is elegant and layered, showing hints
of white-fleshed and citrus fruits,
melted butter and hazelnut. The full-
bodied palate is soft and nicely fresh,
with lingering fruit and vanilla in
the finish. Perfect with flavoursome
recipes.

Maturano Bianco

Uve Grapes: Maturano Bianco
100%
Classificazione Designation:
Maturano del Frusinate Igt
Cantina Winery: Poggio alla
Meta, Casalvieri (Frosinone)

Il profumo è avvolgente e non
aggressivo ed evidenzia le composte
di frutta come papaya, mango e
pompelmo e per finire la ginestra. Si
abbina con la mozzarella in carrozza
e con i piatti a base di verdure.

A caressing, far from aggressive nose
showing fruit compote like papaya,
mango and grapefruit, closing on
broom. A good mate for mozzarella
in carrozza and vegetable-based
dishes.

Paterno

Uve Grapes: Sangiovese 100%
Classificazione Designation:
Sangiovese Lazio Igt
Cantina Winery: Trappolini,
Castiglione in Teverina (Viterbo)

Grazie ai suoi 3 anni di
invecchiamento possiede colore
rosso granato, profumo intenso
speziato molto delicato e complesso,
pienezza di sapore che lascia un
retrogusto lungo e piacevole.
Si accompagna bene con piatti
importanti come arrosti di carne,
cacciagione e selvaggina.

The 3 years of ageing leave it a
garnet red, with an intense, delicate
and complex spice on the nose,
full-flavoured with a long, satisfying
finish. Recommended with robust
dishes like roasts, game and venison.

Rumon

Uve Grapes: Malvasia Puntinata
100%
Classificazione Designation:
Malvasia del Lazio Igt
Cantina Winery: Conte Zandotti,
Roma

Vino minerale, fruttato con odori di
pompelmo, pesca gialla, albicocca e
sentori di erba fresca, timo, accenno
di miele d'arancio, ginestra e
muschio. In bocca si presenta sapido
e fresco. Si abbina con primi piatti e
carni bianche.

A minerally, fruity wine with hints
of grapefruit, yellow peaches, apricot
and freshly-mown grass, thyme, a
whisper of orange honey, broom
and moss. The tangy palate is fresh.
Serve with starters and white meat.

Spumante Metodo Classico

Uve Grapes: Bellone 100%
Classificazione Designation:
Spumante Metodo Classico
Cantina Winery: Marco Carpineti,
Cori (Latina)

Proveniente da uve biologiche,
è affinato per 24 mesi in bottiglia.
Di colore giallo chiaro con riflessi
dorati, possiede profumo fruttato con
note di lievito, e gusto fresco, sapido
e con buona persistenza. Si abbina
con antipasti come crostini
e bruschette.

Made from organic grapes and aged
for 24 months in bottle. The light
yellow colour has golden reflections;
the fruity nose shows hints of
yeast and the palate is fresh, tangy
with good length. Recommended
with appetizers like crostino and
bruschetta.

Stillato

Uve Grapes: Malvasia Puntinata
100%
Classificazione Designation:
Lazio Igt
Cantina Winery: Principe
Pallavicini, Colonna (Roma)

Prodotto da vigne che crescono
sulle colline vulcaniche a sud
di Roma, ha colore giallo dorato
luminoso e un profumo di frutta
tropicale con note alla vaniglia.
Il sapore è equilibrato e generoso.
Perfetto per accompagnare
la pasticceria.

Produced from vines that grow
on the volcanic hills south of Rome,
the bright golden yellow colour is
followed by the nose of tropical fruits
with vanilla notes.
The balanced palate is generous.
Perfect with patisserie.

Tenuta della Ioria

Uve Grapes: Cesanese d'Affile
100%
Classificazione Designation:
Cesanese del Piglio Docg
Cantina Winery: Casale
della Ioria, Acuto (Frosinone)

Dall'unico vitigno rosso autoctono
del Lazio un vino di color rosso
rubino dai profumi intensi, con
sentori di piccoli frutti rossi. Adatto
per abbinamenti con tutti i piatti
tradizionali di buona consistenza,
dalle paste alle carni.

Lazio's only native grape makes
this ruby red wine with an intense
fragrance and hints of red berries.
Good for serving with traditional
hearty recipes, from pasta to meat.

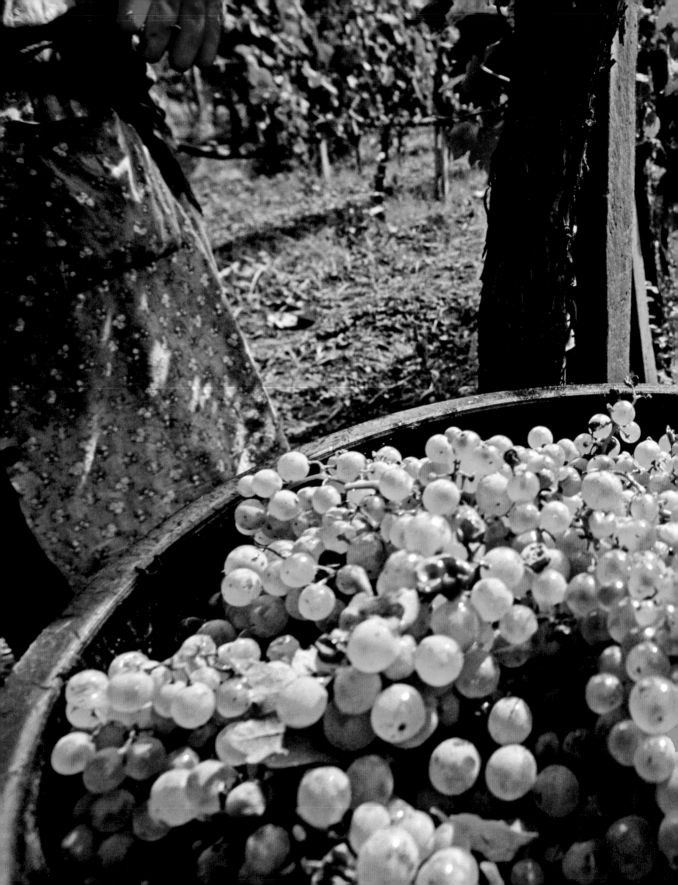

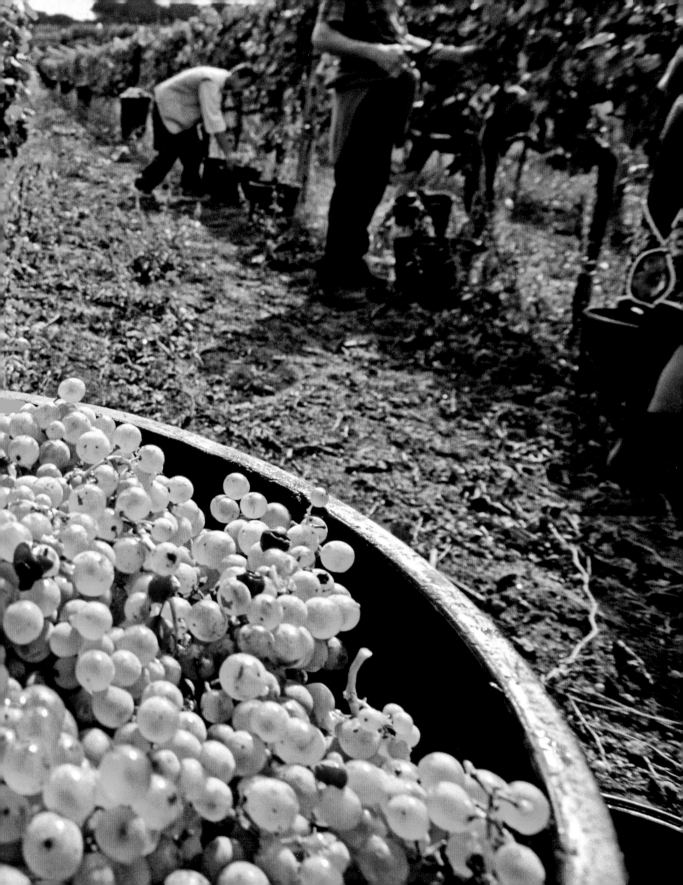

Mangiare e bere a Roma e dintorni

Food and wine in and around Rome

Cacciani

Frascati (Roma), via Diaz 13,
tel. +39 069401991, www.cacciani.it
Paolo, Leopoldo e Caterina accolgono l'ospite con un sorriso e una battuta scherzosa nel loro locale di Frascati, in cui i nonni Leopoldo e Giannina stapparono la prima bottiglia nel 1922. Dentro è tutto rimasto come allora. Sopra ogni tavolo, al mattino, Caterina prepara i centrotavola con il rosmarino, l'alloro, la salvia e le erbette stagionali che loro stesso coltivano. Fuori, una magnifica terrazza con vista mozzafiato su Roma invoglia a restare, a pranzo e soprattutto a cena con il tramonto. Crostini alla provatura, una loro specialità, fettuccine alla papalina, rigorosamente fatte in casa, e tante altre ricette antiche e moderne sono vere delizie per ogni palato.

La Campana dal 1518

Roma, vicolo della Campana 18,
tel. +39 066875273,
www.ristorantelacampana.com
Tra i più rinomati della capitale, è considerato anche il più antico ristorante. In origine era utilizzato dai forestieri di passaggio come locanda: a testimoniarlo è rimasta una carrozza nello stemma. Paolo e Marina, gli

Cacciani

Frascati (Rome), via Diaz 13,
tel. +39 069401991, www.cacciani.it
Paolo, Leopoldo and Caterina welcome guests with a smile and a quip in their Frascati eatery, where grandparents Leopoldo and Giannina uncorked the first bottle in 1922. Inside nothing has changed: every morning Caterina prepares centrepieces for the tables using home-grown rosemary, bay leaf, sage and seasonal herbs. Outside, a magnificent terrace with views of Rome makes it easy to linger, especially for lunch, or for dinner in the sunset. Their speciality is crostini provatura, but also strictly hand-made fettuccine alla papalina, and many other recipes, old and new. All true delights for every palate.

La Campana dal 1518

Rome, Vicolo della Campana 18,
tel. +39 066875273,
www.ristorantelacampana.com
One of the capital's most famous restaurants and also considered the oldest. Originally an inn for passing travellers, the coach logo is a tribute to its origins. Paolo and Marina, the current owners, move around in an ancient but bustling

266

**Mangiare e bere
a Roma e dintorni**
*Food and wine in
and around Rome*

attuali proprietari, si muovono in un'atmosfera antica ma vivace, fra tavoli apparecchiati con candide tovaglie, e tra i numerosi piatti offrono tagliolini con le alici fresche e il pecorino e la minestra di broccoli e arzilla.

Checchino dal 1887
*Roma, via di Monte Testaccio 30,
tel. +39 065743816,
www.checchino-dal-1887.com*
Il ristorante è una tappa imperdibile per chi ama o vuole scoprire la vera e più tradizionale cucina del Testaccio. Elio e Francesco Mariani lo dirigono con maestria e gran classe: vastissima la scelta delle carni, soprattutto delle interiora, dal garofolato di bue alla coda alla vaccinara, e di tutte le verdure romanesche. Il luogo è perfetto anche per ripercorrere la storia più recente di Roma, quella del Monte Testaccio e dell'ex Mattatoio, tra arte moderna, scultura antica e archeologia industriale.

Cinque Lune
*Roma, corso del Rinascimento 89,
tel. +39 0668801005, www.5lune.net*
Questa pasticceria vanta oltre un secolo di esperienza ed è un punto di riferimento per tutti coloro che cercano nei dolci freschezza e qualità.

atmosphere, among tables set with white tablecloths. The many dishes on offer include tagliolini with fresh anchovies and Pecorino cheese, and broccoli soup with skate.

Checchino dal 1887
*Rome, Via di Monte Testaccio 30,
tel. +39 065743816,
www.checchino-dal-1887.com*
The restaurant is a must for those who love traditional Testaccio quarter cuisine or intend to find out about it. Elio and Francesco Mariani run the restaurant with skill and style, offering a wide choice of meat, especially entrails, from ox pluck to oxtail vaccinara, and all Roman-style vegetables. The location is also perfect for exploring Rome's most recent history: Mount Testaccio and the old slaughterhouse, embracing modern art, antique sculpture and industrial archaeology.

Cinque Lune
*Rome, Corso del Rinascimento 89,
tel. +39 0668801005,
www.5lune.net*
This patisserie has been in business for over a century and is a benchmark for those who seek freshness and quality in their pastries. A stroll past

267

**Mangiare e bere
a Roma e dintorni**
*Food and wine in
and around Rome*

Basta solo avvicinarsi al negozio per avvertire nell'aria i meravigliosi profumi di pasticcini, torte, biscotti, cioccolatini e molto altro ancora.

Da Danilo
*Roma, via Petrarca 13,
tel. +39 0677200111,
www.trattoriadadanilo.it*
Danilo Valente e sua moglie Alessia accolgono gli ospiti in un ambiente intimo ed elegante, mentre nelle cucine la madre del titolare sovrintende alla realizzazione dei piatti. Dalle alici fritte ai tonnarelli cacio e pepe, che lo stesso Danilo porta in tavola dentro una gigantesca forma di pecorino, dalla coratella con carciofi alla trippa alla romana, questo luogo è un tripudio di piatti della cucina locale e un vero e proprio tour tra sapori e profumi tipici.

Del Frate
*Roma, via degli Scipioni 118/122,
tel. +39 063211918,
www.enotecadelfrate.it*
Storica enoteca romana, da quasi un secolo nel cuore del quartiere Prati, vero punto di riferimento per l'enogastronomia romana con Fabio e Dina come ottimi padroni di casa. Migliaia le etichette disponibili,

the door is enough to breathe in the heady aromas of petit fours, cakes, biscuits, chocolates, and much, much more.

Da Danilo
*Rome, Via Petrarca 13,
tel. +39 0677200111,
www.trattoriadadanilo.it*
Danilo Valente and his wife Alessia welcome guests to an intimate, stylish trattoria, while his mother rules the kitchen and oversees the cooking. From fried anchovies to artichokes with pluck, Rome-style tripe, and the tonnarelli cacio e pepe, which Danilo serves at table in a giant wheel of Pecorino, the venue is a triumph of local cuisine, and a true tour of typical tastes and aromas.

Del Frate
*Rome, Via degli Scipioni 118/122,
tel. +39 063211918,
www.enotecadelfrate.it*
An iconic Roman winery, established in the heart of the Prati district almost a century ago and a real benchmark for Roman fine food and wine. The superb hosts, Fabio and Dina, offer thousands of labels, including select vintage wines, spirits and champagnes.

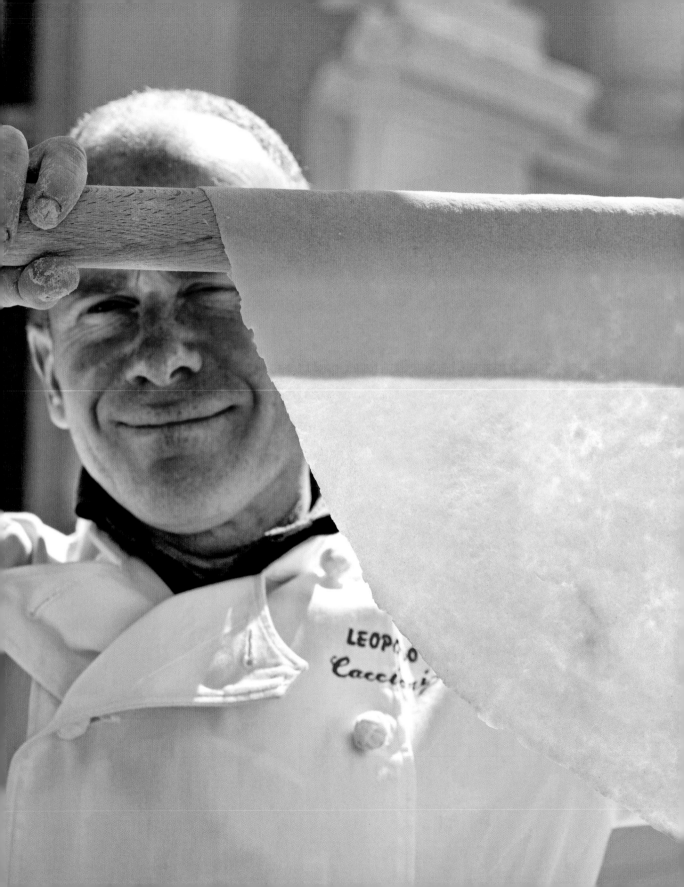

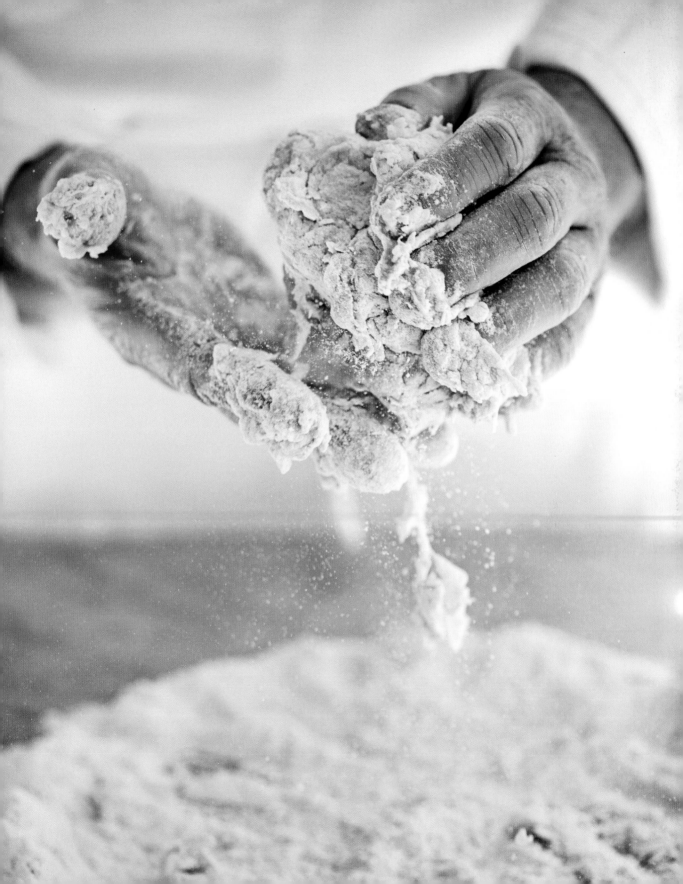

270

Mangiare e bere
a Roma e dintorni
Food and wine in
and around Rome

tra vini scelti, distillati e champagne,
millesimati e d'annata.

Angelo Feroci
Roma, via della Maddalena 15,
tel. +39 0668801016
Non una semplice macelleria,
ma un angolo di paradiso per tutti coloro
che sono alla ricerca di carni di prima
scelta e di piatti già preparati e pronti
alla cottura: polpette romane e di bollito,
spezzatini, polpettone, fettine panate,
crocchette, bistecche aromatizzate,
arrosti. Conosciuta in tutta Roma per
la sua qualità, la Macelleria Feroci è
considerata un'autentica "boutique della
carne", un luogo in cui poter assaporare
un vero e proprio pezzo di storia romana.

Dar Filettaro
Roma, largo dei Librari 88,
tel. +39 066864018
Tipico locale con atmosfera da vecchia
Roma in cui gustare i filetti di baccalà
seduti o da portare via. Sono ottimi e
croccanti, ideali a pranzo o a cena.

Ercoli 1928
Roma, via Montello 26,
tel. +39 063720243,
www.ercoli1928.com
Forte di oltre 80 anni di attività, nel
centro del quartiere Prati, Ercoli è

Angelo Feroci
Rome, Via della Maddalena 15,
tel. +39 0668801016
Not just a butcher's store, but a paradise
for all those seeking prime cuts of meat
and ready-to-cook dishes: Roman-
style meatballs, boiling meats, stews,
meat loaf, breaded cutlets, croquettes,
aromatized steak, roasts. Known
throughout Rome for its quality, the
Macelleria Feroci is considered a true
"meat boutique", a place to find the
flavour of Roman history.

Dar Filettaro
Rome, Largo dei Librari 88,
tel. +39 066864018
Typical venue with an old Rome
feel, serving tasty salt cod filets to eat
on the spot or to take away – crispy
excellence, ideal for lunch or dinner.

Ercoli 1928
Rome, Via Montello 26,
tel. +39 063720243,
www.ercoli1928.com
Over 80 years in business in the heart
of the Prati district, Ercoli is the store
where connoisseurs, restaurateurs
and chefs from all over Italy seek
hand-picked gourmet products,
recommended by Alessandro Massari,
a host in the truest sense of the word.

271

**Mangiare e bere
a Roma e dintorni**
*Food and wine in
and around Rome*

l'indirizzo in cui buongustai, ristoratori e chef da tutta Italia possono trovare prodotti enogastronomici altamente selezionati, consigliati da Alessandro Massari, un vero padrone di casa.

Mastino
*Fregene (Roma), via Silvi Marina 19,
tel.+39 0666563880,
www.ristorantemastino.it*
Mentre giravano *Lo sceicco bianco* Fellini e la sua troupe si fermavano a mangiare a casa di Ignazio e Filomena, capostipiti della famiglia Mastino, deliziati dai sapori e dai profumi provenienti dalla casa: fu così che nel 1961 nacque la storica trattoria di mare. Oggi, insieme a Maurizio, tanti fratelli e sorelle lavorano nel ristorante-stabilimento balneare. Tantissimi gli antipasti di pesce, che Monica inventa ogni giorno, dalle bruschette alle telline e ai moscardini, dalle alici all'insalata di mare, dalla catalana al cous cous.

Il Matriciano
*Roma, via dei Gracchi 55,
tel. +39 063213040*
Alberto ha una parola e un sorriso per tutti. Celebre per l'amatriciana, il ristorante prepara anche ottimi fritti (fiori di zucchina, carciofi, broccoli),

Mastino
*Fregene (Rome), Via Silvi Marina 19,
tel. +39 0666563880,
www.ristorantemastino.it*
While filming *The White Sheik* Fellini and his crew would stop for lunch at the home of Ignazio and Filomena, forebears of the Mastino family, seduced by the aromas wafting from the house and that was how this iconic seaside trattoria came into existence in 1961. Today, with Maurizio, many brothers and sisters work in the restaurant and lido facilities. Lots of fish starters, which Monica invents every day, from bruschetta with clams to squid, anchovies, seafood salad, from crème brulée to couscous.

Il Matriciano
*Rome, Via dei Gracchi 55,
tel. +39 063213040*
Alberto has a greeting and a smile for everyone. Famous for its spaghetti amatriciana, the restaurant also prepares excellent fried zucchini flowers, artichokes, and broccoli, as well as spaghetti carbonara, suckling lamb scottadito, oxtail vaccinara, tripe, sliced steak with vinegar, and delicious homemade desserts.

272

**Mangiare e bere
a Roma e dintorni**
*Food and wine in
and around Rome*

spaghetti alla carbonara, abbacchio
a scottadito, coda alla vaccinara,
trippa alla romana, tagliata all'aceto e
deliziosi dolci fatti in casa.

Purificato
*Frascati (Roma), piazza Mercato 4,
tel. +39 0694010189*
Un profumo magico accoglie ancor
prima di aver messo piede dentro questa
piccola pasticceria, un monumento
all'arte dolciaria tuscolana, dove fu
inventata la celebre pupazza frascatana.
Da segnalare anche tutti gli altri dolci,
freschissimi e sensuali.

Il Quinto Quarto
*Roma, via della Farnesina 13/D,
tel. +39 063338768,
www.ilquintoquarto.it*
Il numero ridotto di coperti,
l'approvvigionamento quotidiano e
la preparazione attenta a esaltare le
preziose proprietà degli ingredienti sono
una garanzia di genuinità e di rispetto
per la natura e per la salute. L'osteria
propone tutta la ricchezza della nostra
terra, nella certezza che ciò rifletta
l'esigenza del buon gusto e il desiderio
di recuperare una sana cultura del cibo.
Federico gestisce il locale con grande
passione e maestria e con una conoscenza
molto approfondita delle materie prime.

Purificato
*Frascati (Rome), Piazza Mercato 4,
tel. +39 0694010189*
A magical scent wafts from the
doors of this little bakery, a monument
to the art of Frascati patisserie,
the inventor of the famous pupazza
frascatana. All the other fresh, tempting
sweet treats are worthy of note.

Il Quinto Quarto
*Rome, Via della Farnesina 13/D,
tel. +39 063338768,
www.ilquintoquarto.it*
The limited number of seats,
fresh daily provisions and careful
preparation to bring out the precious
properties of the ingredients are a
guarantee of authenticity and respect
for nature and health. The tavern
offers all the wealth of Italian soil,
persuaded that this expresses the
demands of real taste and the desire
to return to a healthy food culture.
Federico runs the venue with great
passion and skill, and a very thorough
knowledge of the raw materials.

Roscioli
*Roma, Via dei Chiavari 34,
tel. +39 066864045,
www.anticofornoroscioli.it*
A combination of gourmet sections:

273

**Mangiare e bere
a Roma e dintorni**
*Food and wine in
and around Rome*

Roscioli

*Roma, Via dei Chiavari 34,
tel. +39 066864045,
www.anticofornoroscioli.it*
Tante realtà in una: il ristorante,
la salumeria, l'antico forno e il nuovo
wine tasting club, tutti condotti al
meglio per offrire sempre la massima
qualità e tradizione italiana (e romana).
Oggi il forno di via dei Chiavari – uno
dei più antichi, in funzione almeno
dal 1824, e gestito da tre generazioni
dalla famiglia Roscioli – sforna
ininterrottamente pizze calde, pani
e dolci come la torta di mele e il
pangiallo. Si fa la fila per comprare,
ma si esce squisitamente soddisfatti.

Settimio

*Roma, via del Pellegrino 117,
tel. +39 0668801976*
Per entrare bisogna suonare il
campanello, come in gioielleria.
All'interno un locale piccolo, spartano,
tranquillo. Ad accogliere di solito c'è
Mario Zazza: benvenuti da Settimio,
pronti a un bel salto indietro di 40 anni.
La trattoria, nata nel 1932 e oggi in
gestione del figlio Mario con la moglie
Teresa e una signora filippina, è un vero
pezzo di storia della ristorazione romana,
in cui la pasta si tira ancora a mano e le
polpette sono avvoltolate a una a una.

restaurant, delicatessen, old bakery,
new wine tasting club. All managed
at high level to ensure top Italian
(and Roman) quality and tradition
are on offer. Today the Via dei
Chiavari bakery, one of the oldest,
in operation since at least 1824, is run
by three generations of the Roscioli
family, patiently baking hot pizzas,
bread and pastries like apple cake and
pangiallo. There's a queue to buy, but
consumers leave exquisitely satisfied.

Settimio

*Rome, Via del Pellegrino 117,
tel. +39 0668801976*
Diners ring the doorbell and are
buzzed in, like a jewellery store.
The small, spare dining room is quiet
and usually Mario Zazza is there to
greet: welcome to Settimio's and
step back in time of 40 years. The
restaurant opened in 1932 and today
is run by the founder's son with his
wife Teresa, assisted by a lady from
the Philippines. An authentic piece
of Roman restaurant history, where
the pasta is still hand-rolled and
the meatballs are made one by one.

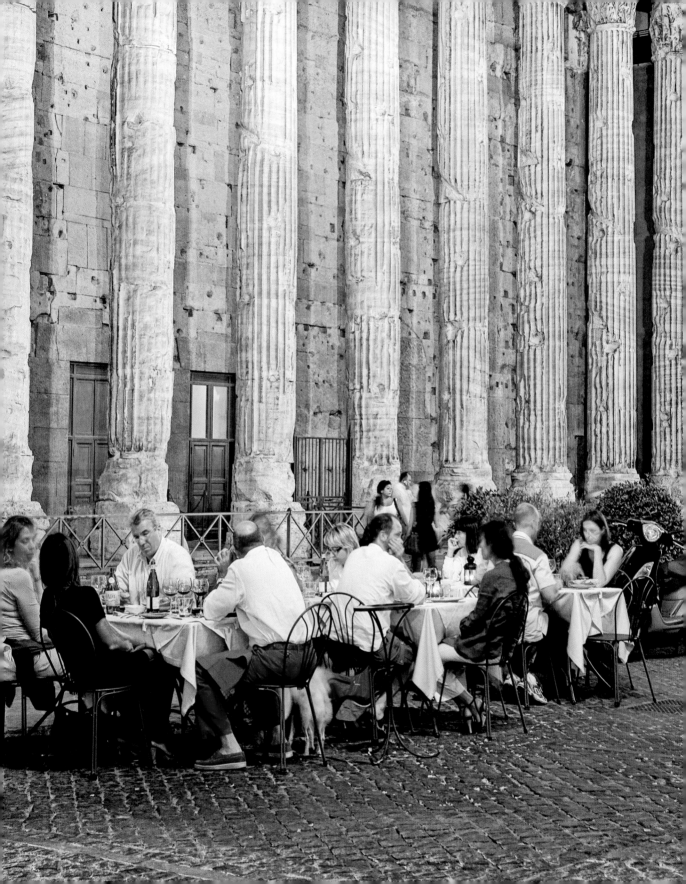

Abbacchio
Agnello giovane da latte non ancora svezzato.
Amatriciana
La pasta all'amatriciana deve il suo nome alla città di Amatrice, nel Reatino.
Animella
Ghiandola corrispondente al timo umano, situata nel collo degli esemplari giovani di bovini e ovini.
Arzilla
Nome alternativo del pesce razza.
Bavette
Tipo di pasta a forma di spaghetti schiacciati.
Calzonicchi
Pasta fresca ripiena, equivalente dei ravioli.
Cimarolo (→ Mammola)
Coratella
L'insieme delle interiora degli animali macellati (a eccezione degli intestini).
Fettuccine
Tagliatelle all'uovo, fresche o secche.
Fracosta
Controfiletto o sottospalla di bovino (dal francese entrecôte).
Grìcia
La pasta alla gricia deve il suo nome ai mercanti provenienti dai Grigioni svizzeri (o dalla Valtellina).
Guanciale
Lardo con poche venature di magro ottenuto dalla guancia del maiale.
Linguine
Pasta di grano duro simile agli spaghetti ma dalla sezione ovale.

Amatriciana
"Amatriciana" condiment is named after the town of Amatrice, in the province of Rieti.
Bavette
A type of flattened spaghetti.
Calzonicchi
Fresh stuffed pasta, similar to ravioli.
Cheek pork
Lard with a hint of lean marbling.
Chuck
Sirloin or entrecote steak.
Fettuccine
Egg tagliatelle, fresh or dried.
Grìcia
"Pasta alla grìcia" named after the merchants from the Swiss Grisons or Valtellina.
Linguine
Durum wheat pasta similar to spaghetti but with an oval section.
Maltagliati
Fresh or dry egg pasta of irregular shape, usually lozenges.
Neck sweetbread
From a gland known as the thymus, found in the neck of young cattle and sheep.
Pajata (Pagliata)
The highest part (duodenum and jejunum) of suckling veal intestines, cut into lengths and looped.
Panzanella
A recipe using slices of bread soaked in water and dressed with tomatoes, oil and herbs.
Pluck
The entrails of slaughtered animals (except intestines).

277

Glossario *Glossary*

Maltagliati
Pasta all'uovo fresca o secca dalla forma irregolare, perlopiù romboidale.
Mammola
Varietà di carciofo romanesco grosso ma particolarmente morbido e privo di spine, ideale per essere preparato alla giudia (detto anche cimarolo).
Pajata (Pagliata)
La parte più alta (duodeno e digiuno) degli intestini del vitello da latte, tagliata in spezzoni e legati in forma di ciambelle.
Panzanella
Piatto a base di fette di pane bagnate nell'acqua e condite con pomodori, olio e altri aromi.
Pezza
Taglio di carne bovina corrispondente alla parte alta della coscia (scamone).
Provatura
Formaggio di pasta filata simile alla provola.
Rughetta
Rucola.
Tagliolini
Pasta fresca all'uovo dallo spessore piuttosto sottile.
Tonnarelli
Tipo di pasta all'uovo di formato lungo e sezione quadrangolare, ritagliata con uno speciale strumento detto "chitarra".
Vìsciola
Qualità di ciliegia di color rosso scuro e dal sapore piuttosto acido.
Zampi
Zampette di vitello.

Provatura
Fresh spun-curd cheese similar to provola.
Romanesco artichoke
A variety of large purple artichoke that is very tender and without bristles. Perfect for the "giudia" recipe.
Rump beef
A cut taken from the upper part of the leg.
Sour cherry
A red quite tart cherry.
Suckling lamb
Young lamb not yet weaned.
Tagliolini
Fresh egg pasta, thinly cut.
Tonnarelli
Long egg pasta with a square section, cut with a special device called a "chitarra".

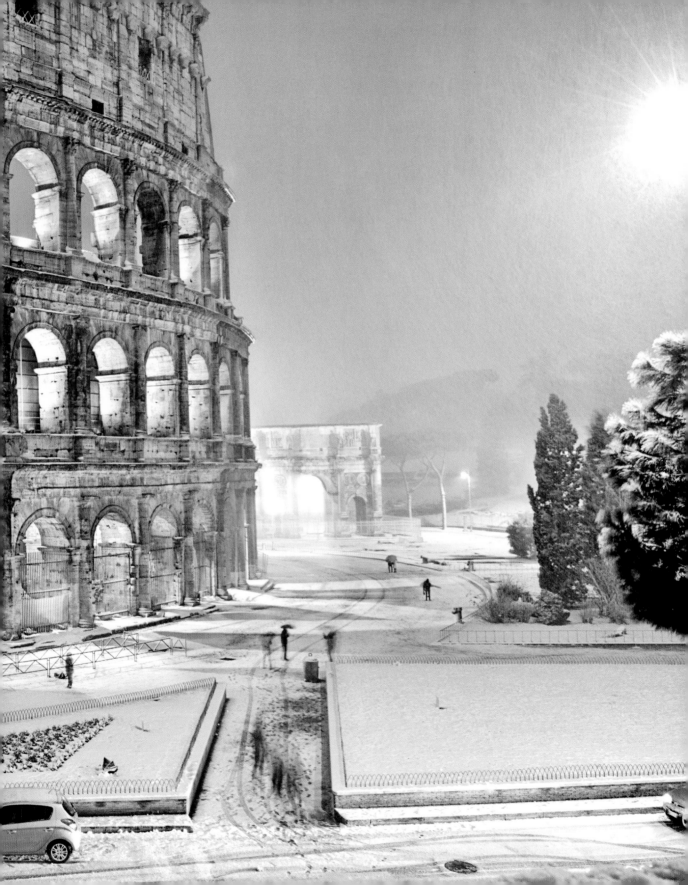

280 Indice delle ricette

Index of recipes

281

Indice delle ricette
Index of recipes

282

Indice delle ricette
Index of recipes

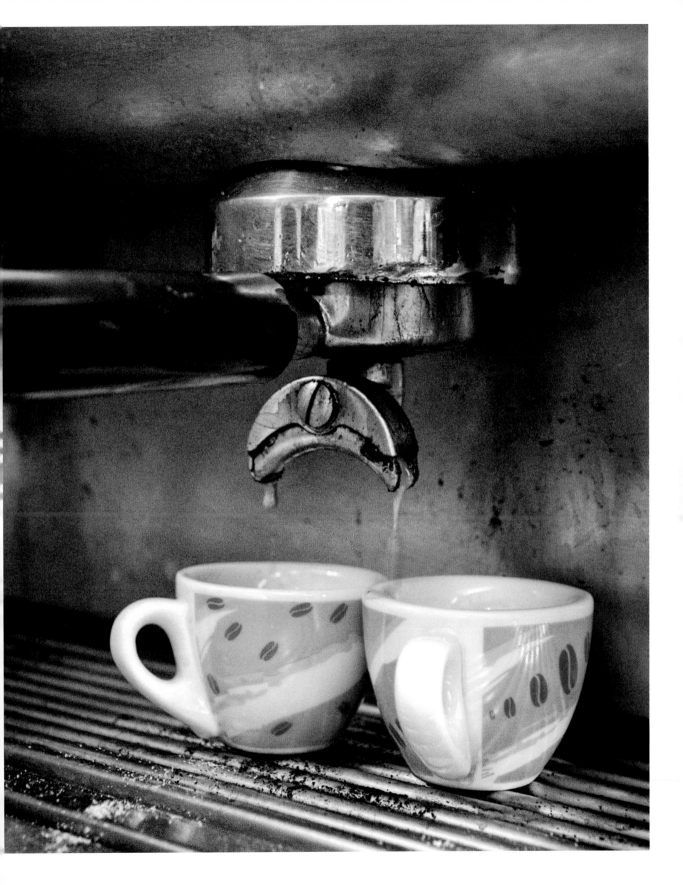

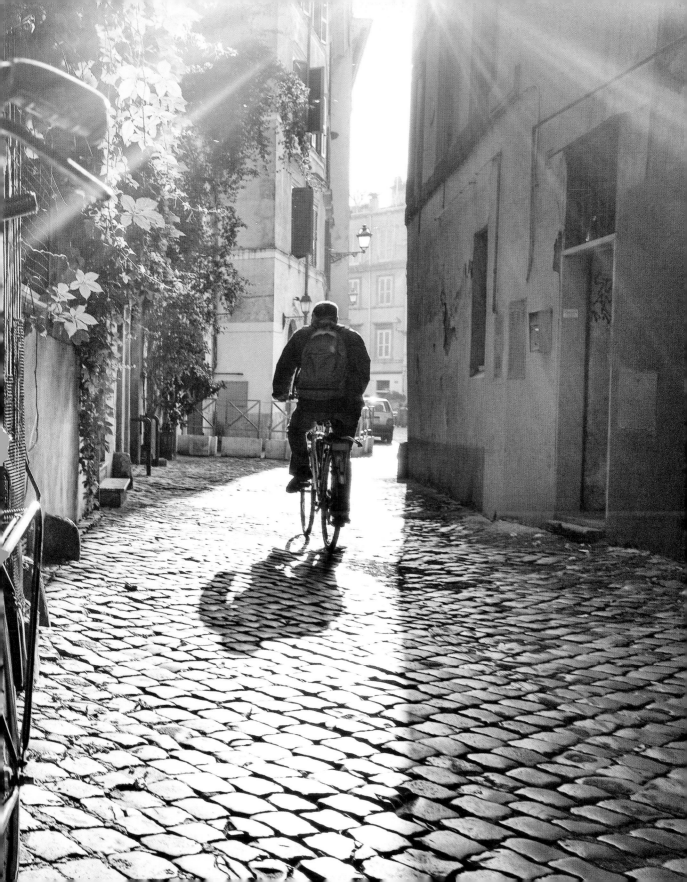

Carla Magrelli

Nata a Roma, città in cui vive, ha modellato la sua vita professionale sulla sua intensa passione per la fotografia. Titolare della *Siephoto*, ha rappresentato le più importanti agenzie del mondo e oggi realizza servizi per conto di vari archivi di immagini e per tutti quei fotografi che vogliono organizzare in tempi rapidissimi i loro shooting, dal casting alla location, dal make-up allo stylist fino al ritocco digitale. Vanta numerosi clienti nella moda, per i quali cura i cataloghi e le campagne pubblicitarie, nell'industria e nel settore alimentare. Insegna presso la Scuola Romana di Fotografia e Cinema, dove tiene corsi dedicati al ritratto in bianco e nero, alla fotografia a colori, a quella editoriale e di moda.

Born in Rome, the city where she still lives, Carla has shaped her professional life around her deep passion for photography. She owns Siephoto, has represented the most important agencies in the world and today performs shoots for various image banks and all those photographers who want to organize their shooting double-quick, from casting to location, make-up, stylist and even digital retouching. She has many clients in fashion, managing their catalogues and advertising campaigns, in industry and in the food sector. She works with the Scuola Romana di Fotografia e Cinema, where she teaches courses specializing in B&W portraits, and colour, editorial and fashion photography.

Barbara Santoro

Nasce a Roma e, subito dopo aver conseguito il diploma presso la Scuola Romana di Fotografia e Cinema, inizia il suo percorso nella fotografia di viaggio. Collabora dal 2009 con *The Walt Disney Company*, realizzando servizi fotografici per i magazine italiani del gruppo. È specializzata in fotografia di food e di interni e lavora per numerosi ristoranti e hotel in tutta Italia.

Born in Rome and after graduating from the Scuola Romana di Fotografia e Cinema, she began a career in travel photography. Since 2009 she has been working with The Walt Disney Company, producing photo shoots for the group's Italian magazine. She specializes in food and interiors photography, and works for numerous restaurants and hotels throughout Italy.

Un ringraziamento particolare va a **Federico** del *Quinto Quarto* per la sua pazienza e dedizione, a **Luciana**, la proprietaria della frutteria *Verde Mela* di via Montello 28 a Roma (tel. +39 0637500142), a **Carlo Orsini** e ai suo consigli da "Appunti de cucina", a **Patrizia Cervelli** e **Valerio Pagliuca**.

Special thanks to **Federico** at *Quinto Quarto* for his patience and dedication, to **Luciana**, owner of the *Verde Mela* greengrocery in Via Montello 28, Rome (tel. 0637500142), to **Carlo Orsini** for his advice in *Appunti de cucina*, to **Patrizia Cervelli** and **Valerio Pagliuca**.

2016 © SIME BOOKS
Sime srl
Viale Italia 34/E
31020 San Vendemiano (TV) - Italy
www.sime-books.com

Ricette a cura di Recipe editor
Carla Magrelli
Fotografie di Photographs
Barbara Santoro
Editing e redazione Text editor
William Dello Russo
Traduzione Translation
Angela Arnone
Design and concept
WHAT! Design
Impaginazione Layout
Jenny Biffis
Prestampa Prepress
Fabio Mascanzoni

II Edizione Giugno 2016
ISBN 978-88-95218-91-5